文生·梵谷

Vincent van Gogh

Vincent Van Gogh

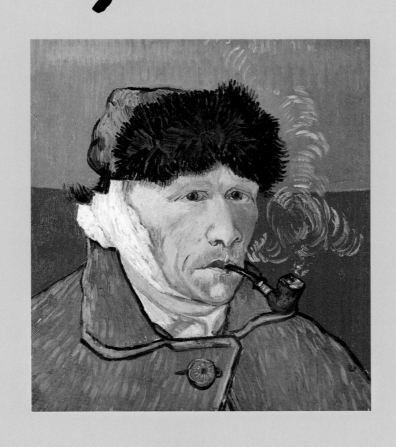

藝術家

荷蘭阿姆斯特丹國立梵谷美術館內景
荷蘭阿姆斯特丹國立梵谷美術館新館建築外觀（左頁圖）／攝影：丘彥明

目次 | Contents

梵谷　玻璃瓶中開花的杏桃枝枒　油彩、畫布　24×19cm　1888年　阿爾　私人收藏（右頁圖）

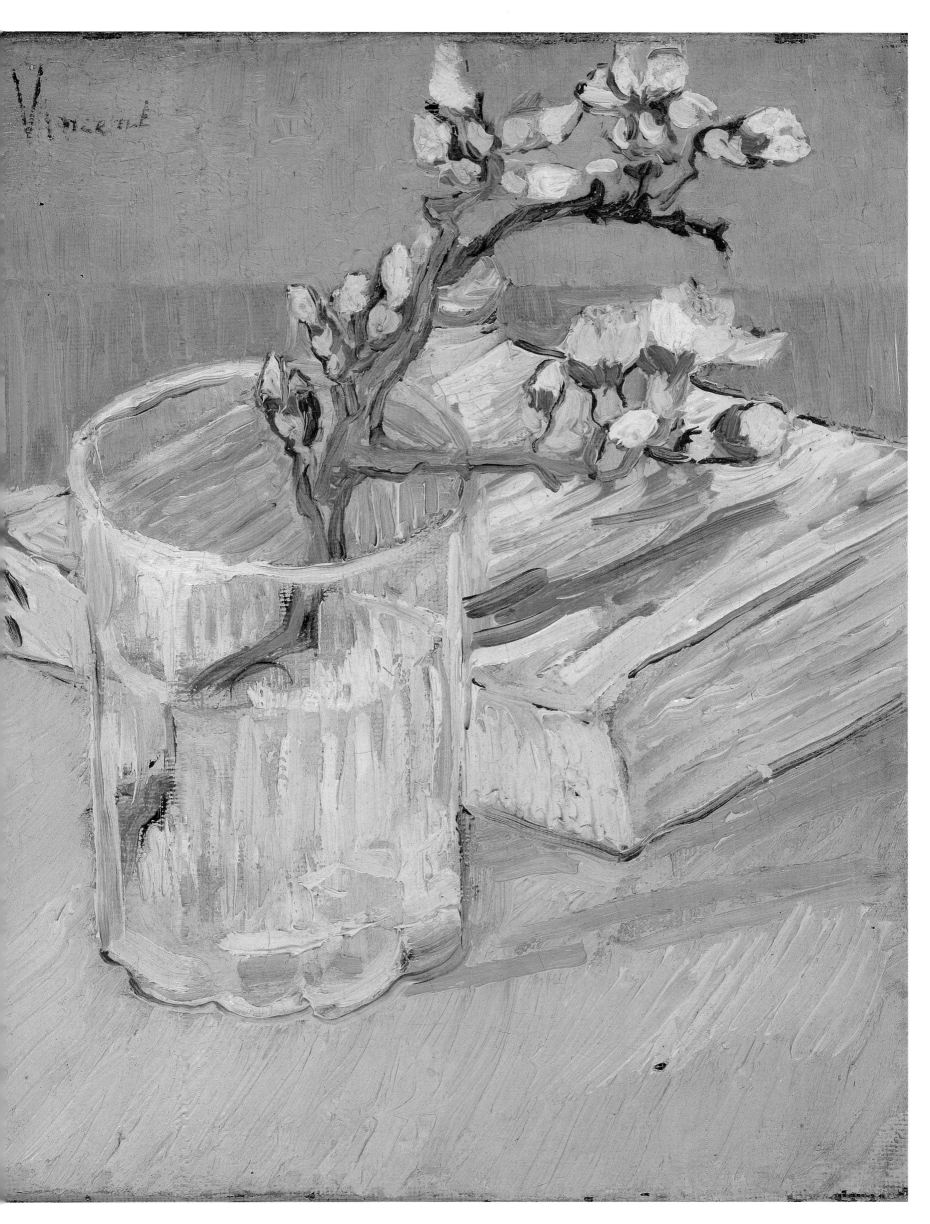

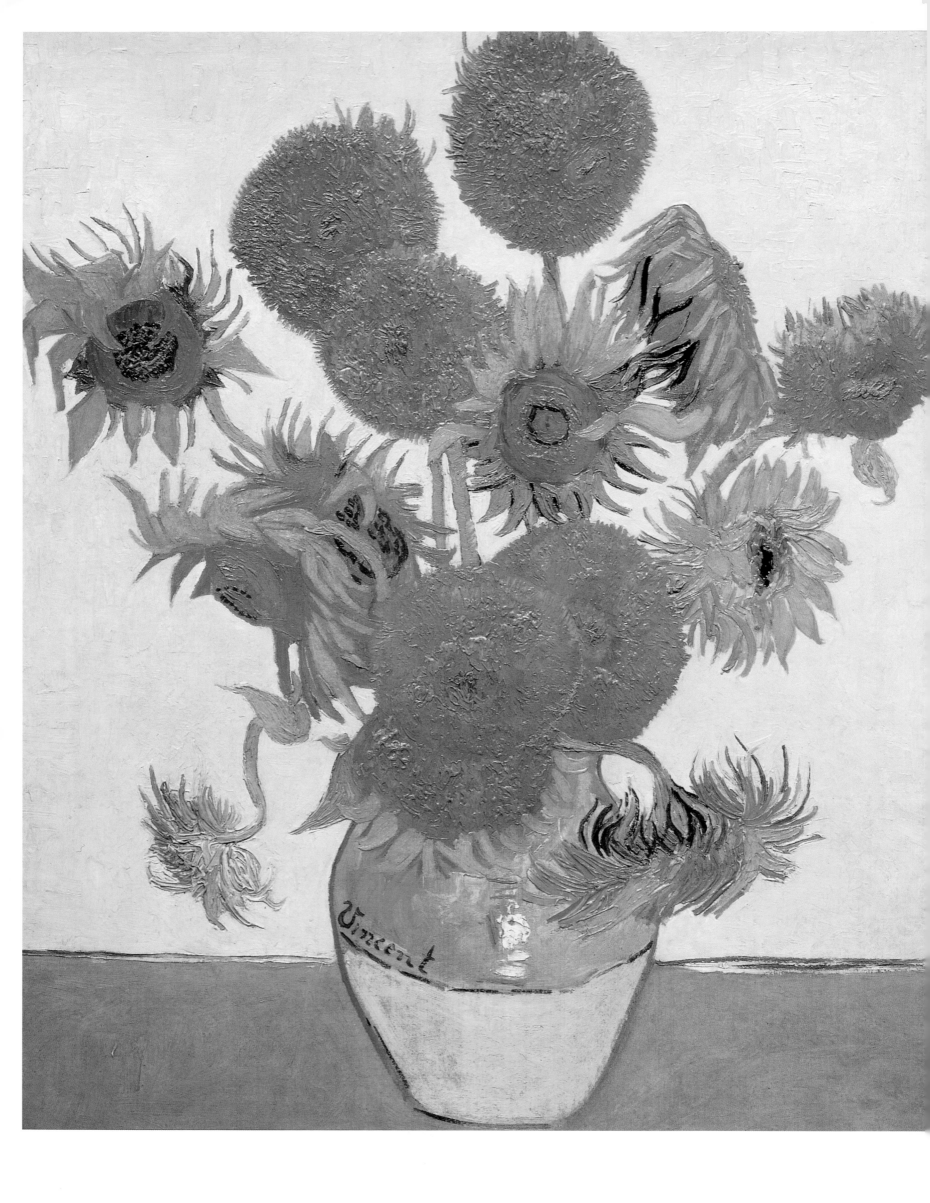

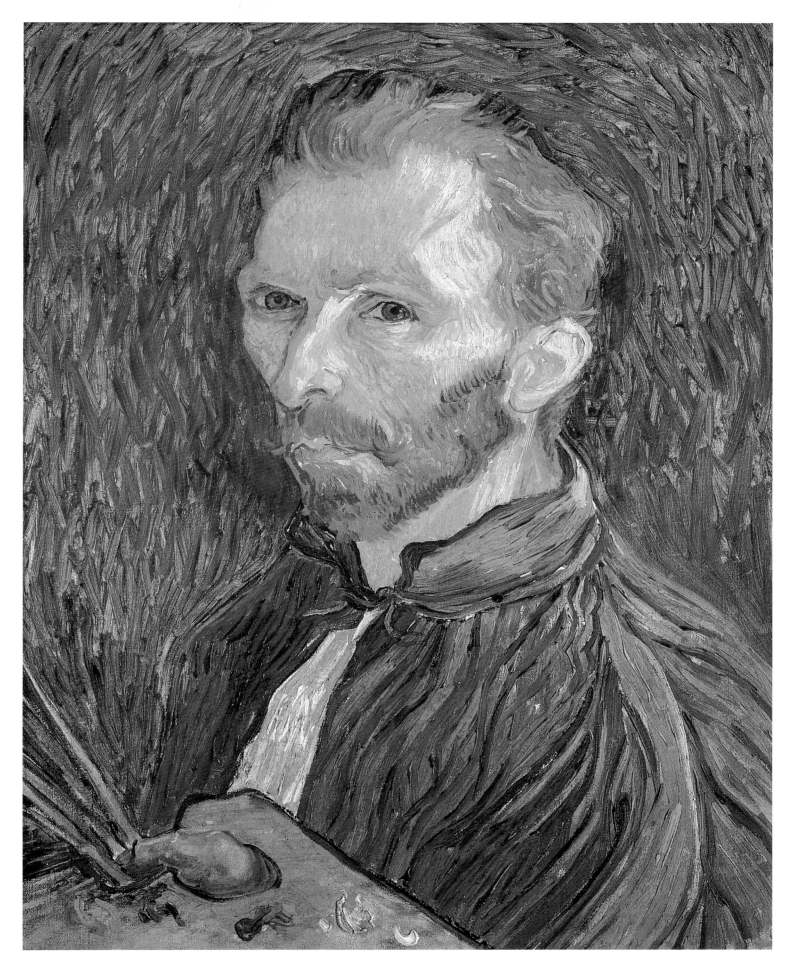

梵谷拿調色汲的自畫像
油彩、畫布
57×43.3cm
1883年9月
華盛頓國立美術館

梵谷
向日葵（左頁圖）
油彩、畫布
93×73cm
1888年8月
英國倫敦國家畫廊

文生‧梵谷的藝術創作與時代風格

梵谷（Vincent van Gogh）的藝術和人格是全世界所公認的。本文主要探討他的生活時代與藝術創作風格，或許能給予藝術研究的愛好者一些藝術上的參考。

19世紀後三分之一時期的大美術家，最具有特色的精神是「本能的自由」。馬奈（Manet）的理想是「現代」，但他們的主義是根據傳統的形式而來的，吸取了「現代」這項要素，卻終究遮掩不住妥協的痕跡，從結果上看來，勢必得在理論上激發印象派的反動流派，這必須從印象派的內部生發。

依循著這樣的傾向，高更（Gauguin）便是成形於這種流派之中，但把這種精神「最自由」、「最健全」、「最強力」地表現出來的，就是梵谷。假使荷蘭和法國在繪畫上是一對常常不能分開的「姐妹」的話，梵谷的現象就有了特殊性，因為他在最初的性質上就與人不同。他的畫作雖然不賣，但他對於賣畫這件事倒也不太在乎，也因為有這樣的自覺，使得他當時的生活並不苦惱，反而是喜悅的。當時他將少數作品贈予友人，其他作品則滿意地收藏保存起來，不過這些作品在當時完全引不起大眾的興趣與認同，直到他逝世很久之後，才有學者把梵谷的藝術拿來進行研究，而且梵谷逝世後的十年間，多半是文學界宣揚著他的藝術，美術界反而較晚才開始談論。

這位偉大的藝術家用理解來開拓路徑的功績，已使之與法國的偉大人物歸為同類，甚至，近現代以來，梵谷的藝術確實已經極迅速地征服眾人了。

1853年，梵谷生於荷蘭鄉間，是一位牧師的兒子，他與同伴高更一樣，都是成年之後才研究繪畫的。未成年時，他曾經四度徘徊在別種職業裡頭，這四次之間，讓雙親悲歎生了這個不成器的兒子，卻不知最後的職業，讓他擁有了如此光輝的人生。

與其直接探討他的人格的各方面，倒不如先略述他的外貌。梵谷的面相很奇特，在普通人的相貌中不容易尋得到；而他的藝術，則是在這真實的面目上發展出來。他起先感到很吃力，是因為沒有同類，所以最初對於自我才能的有無，也是個疑問。他那種輕形式的表現，是很少有的，但是他具有意志、富有思想，從自己的理解開拓那「強烈」的路徑，像具有英雄式的一種張力。

1880年時，梵谷初從毛佛（Mauvf）為師，但毛佛與梵谷是全然不同世界的人。毛佛從素人轉做藝術家，再從藝術家轉做商人，梵谷受毛佛的影響只不過是一種外部的東西，內在的他則深受瑪利（Maris）和英國風景畫家康斯塔伯（Constable）的影響，不過這時候梵谷的畫，實在都是無趣味的東西，他自己也很明白。要成就一位成功的梵谷，須要有個廣大的基礎，而同時代的藝術大師們都不能啟發他，所以當時他就和幾個志同道合的人造了一個小巧的畫室，在這間畫室內，他把17世紀偉大的荷蘭畫家的遺作，當做良師去研究。

梵谷
自畫像
油彩、畫布
44.1×35.1cm
1887年
法國巴黎
奧塞美術館
（右頁圖）

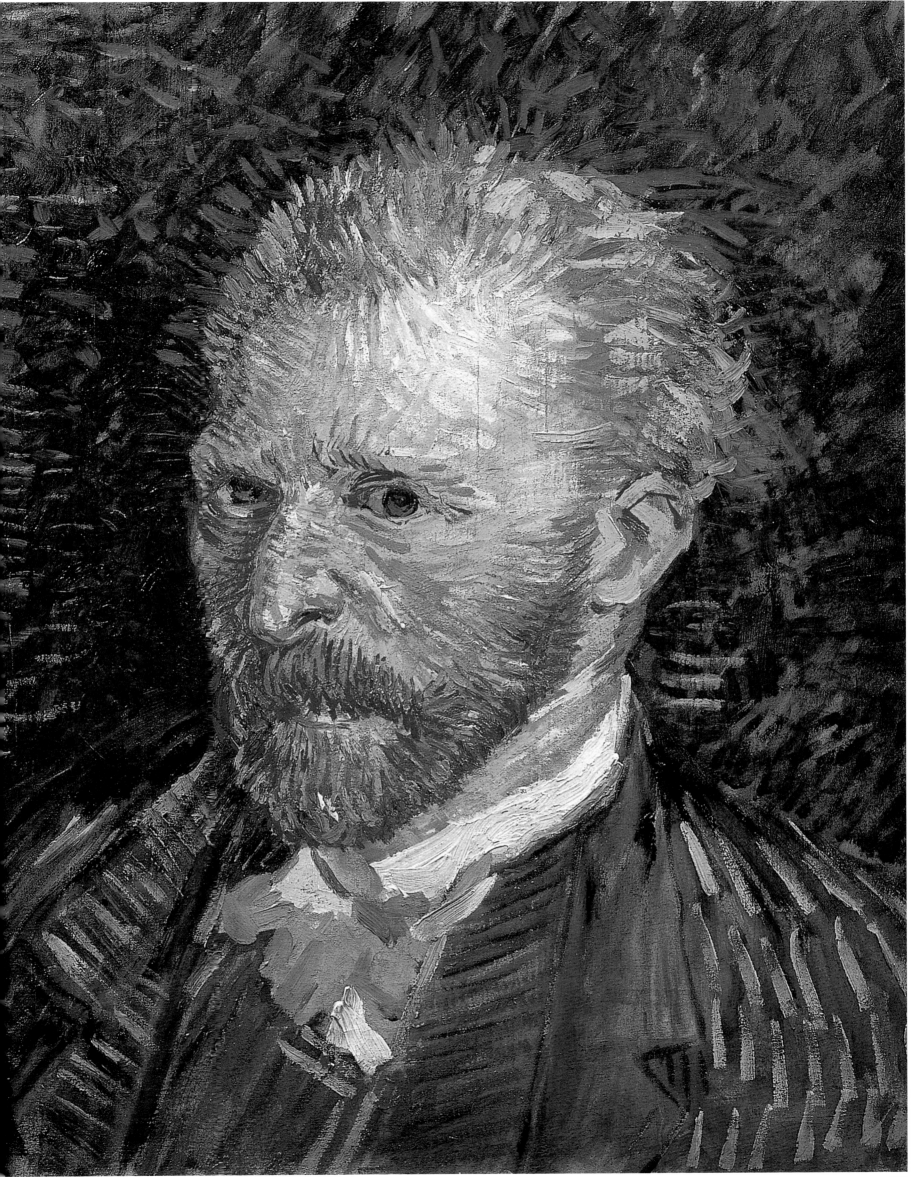

據普遍的評論家說來，因為梵谷有這樣的性情，他特定的畫風，是偶然的一個機會，他在無意中以這個偶然所得的過了一生。但從事實上說來，卻正是相反。他有極迅速的發展，在短期間內，從古代美術發現近世藝術，他的一生也具有這樣的轉動，說他好運則可，決不是偶然而成的，因為梵谷是從極大的勞苦中，才獲得這些進步。他最初的繪畫動機，是一種熱感的洩漏；其次是在古代大師的作品中沉潛的鑽研；再進一層，則是要達到近代偉大的先蹤，這三項動機自始至終成功地構成他獨特形式的要點。

他在十年的藝術生涯中，雖時間不長，卻也有三個準備時代。第一個是熱感的洩漏，第二個是古代大師的研究，第三個是成為獨特的形式，這些就是他的目的，可以說梵谷全然有開拓新徑的能力。當他努力預備的時候，在調色板上暗示古靜物畫色調的價值，竟成意外的成效。他最好的方法，是不用一切對比色，而是單用像土色的一種灰褐色，並且常用同樣顏色在畫面上一高一低地運動，非常著實的，也頗有大家風範的筆觸和趣味，後來的梵谷在粗獷的描法上，都具有這種「力道」的品位。藝術的趣味，在這種地方是唯一的生命，但是梵谷的趣味是頗為分化的，常形成折衷的風味。靜物畫常用山薯代替各種果物，畫山薯是用很直率的感覺，有一種莊嚴的光景。用灰褐色做基本的色調去畫靜物上的明亮地方，使得看的人有迴避熱鬧的光景，確實是空前絕後的描法。還有對於部分的色彩和形體，從來

沒有這樣斷絕熟練的人。再從他全體畫面仔細看來，確實聚集了古代大師的精神。

依照上面所言，梵谷最初是個古代式的畫家，而以追求的意境來說，表現一種「沉酒」、「靜觀」的美，可稱是個敘情的詩人。但從上面反言，他是近代的詩劇人，最初表現出來的是詩劇人和抒情人的相敵面，此外，梵谷還展現了優良的意味和傳習的形式，所表現的地方，雖沒有如電光閃耀的神興，但在那個時代，很有太陽輪昇起來的光景，他創造了將渾沌化為統一的形式，在近代美術史中是一段很光輝的紀錄。所以，他完成這樣的事業，絕不是偶然的，這不是野人的獸性，也不是天才的妄想，只不過是他自己的特色人格。

1884年至1885年（研究靜物畫的時代），梵谷在努昂村中畫的是農夫生活，是從思想生活上獲得題材後應用在技術上的，這種試驗的結果，成功地表現在〈吃馬鈴薯的人〉這張作品上，這張畫在那個時代非常有名，並且獲得很多注目。但不能說是梵谷最好的作品，因為在那時候，雖已消化了靜物上的美，但是多數無形式象徵主義的風景還沒有發現，再論那時作品，是從他的特性妥洽方面所成立的。畫家首先考量畫家本身與畫中人物的地位，先以極沉靜地觀察，然後再研究四周景物的關係，就像米勒畫〈播種者〉，因為他深知勞動的辛苦並且確信勞動的收穫。但是梵谷畫農夫，更進一層地，刻劃生活於下層自然界中，過著自行耕種生活的農夫，所以那姿勢狀

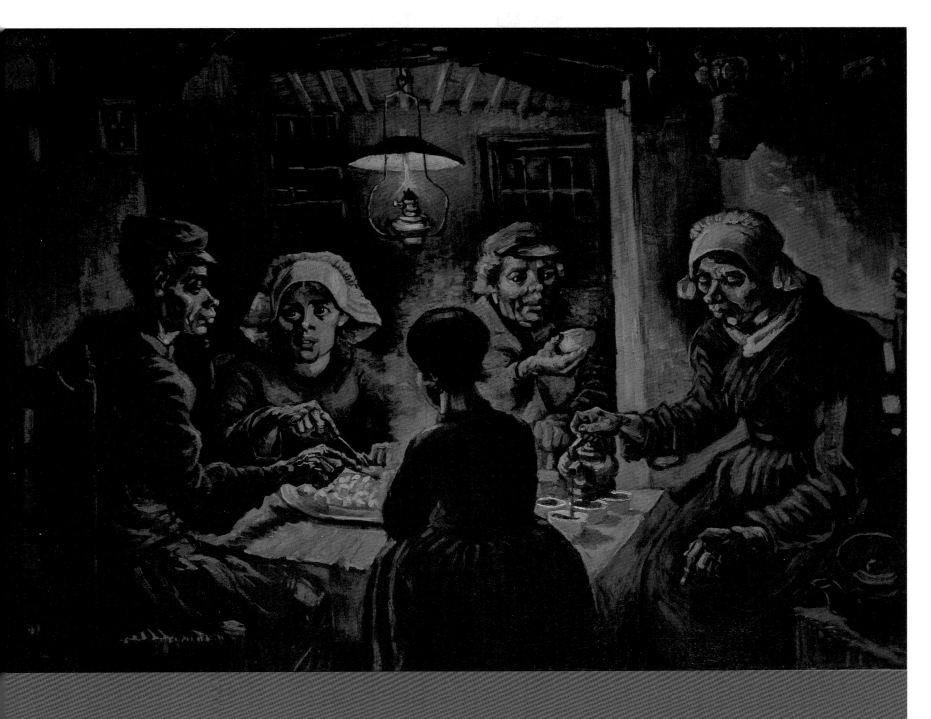

梵谷
吃馬鈴薯的人
油彩、畫布
81.5×114.5cm
努昂，1885年4月
荷蘭阿姆斯特丹
梵谷美術館
（文生‧梵谷基金會）

態都深印在他的記憶中。他用不純淨的暗青色和褐色色調來表現，更加深他那悽慘的印象了，不過這種悽慘，都被安置在藝術解決的範圍之內。同時，他又用強烈的線條使觀者產生一種快感，但就式樣方面，則缺少豐富。這時候的畫，在趣味上說來，不過使人見之有驚奇的光景罷了。

梵谷在上述作品中並沒有獲得滿足，於是他把曾經所獲得的拋棄，重新轉向另一個方面，而且沒有一絲絲躊躇。他在這時候，像佇立在過去和現在之中，是一位發現路徑的先驅者，又是發現特殊方向的先驅。梵谷是一位特殊感性的畫家，他受米勒的感化，大部分表現在素描上，但是梵谷後來單研究素描的外形，單用幾條線條構成動作，但是用那必要的線條，嵌在式樣的模型

上，看來不像是會流動的，而這樣的素描，不免陷於貧弱，有點近似於近代的「插畫」。

然而梵谷那時畫農夫的素描，已經脫去這種臭味。他研究農夫的運動，主要是透過注視輪廓，但是他不滿意單用純粹的線條畫各種對象，所以又添上陰影。凡是所見的物體，最初用光和陰影做對立，畫面上看來似乎貧弱，但是在貧弱中，卻含有許多凹凸的運動。從抽象的形式上表現運動的這一類型，就在他〈吃馬鈴薯的人〉一作中所成立，然而這幅作品不過是從米勒形體的一種影繪，不是單純化而是粗大化，但是梵谷這位偉大的色彩畫家最初與米勒接近的地方就在此處，甚至他這時候比米勒更進一步，不在木炭的單色畫，卻是在如火焰的色彩上面。

梵谷的色彩表現相當重要，但卻不只專在色彩上。他已經具備了本質，也有貫徹的系統，所以他運用極強烈的線條，追求物質的「面」，這也是他最感到自信的條件。1886年，梵谷因受聘初往巴黎，打算發揮後來學習的經驗，所以不辭勞苦，把藝術綜合和分解在一個階段上，並有非常緊密的組織。有時粉碎一部分，是他另轉新局面的動機，他的局面和人格終究是一致的。他在各個部分最有價值的地方，就是把「形式」的過程極盡所能地反覆研究。梵谷在巴黎的經驗，在他自己來說有苦痛，也有快樂；苦痛方面，因為他是在荷蘭鄉間成長的，一旦到了大都會，覺得有種環境的壓迫；快樂的方面，則是自己常有新徑發現。

近代法國美術的主成分中，梵谷是很有力的一人。他的藝術之「魂」，本來屬於自己國家——荷蘭的大師們，如林布蘭特（RembranIt）等，他對荷蘭畫家可謂理解透澈，這些都在他和朋友討論的信札中表現出來，那時他是處於鑑賞的角度來看，而他對於法國美術界表示欽佩的，只有德拉克洛瓦（Delacraix）一人。

德拉克洛瓦在梵谷之前，他有與梵谷同樣的熱情，他的作品是「感情表現的直接」，畫面上有如烈火的性情和強固的意識互相結合，色彩非常鮮麗，從他的色彩上看來，具有天才的「衝動性」，赤綠、青等顏色，正像猛火映照在河中，看他的畫面，使人生出一種「恐怖」、「恍惚」的感受，梵谷的顏色從這個畫家的作品上領會到

不少。用繪畫術語來說，梵谷就是單用色彩來代替色調的，要做到色彩和色調正確是很難的事情，這必須依個人的本質做基礎，像梵谷這樣的人，不能不看到民族文明的差別。他把這難以調和的兩件事，完全用自己的思想感覺達到統一，比故國大師的表現還增強百倍。他常認定一句話，叫做「藝術改新」，梵谷真是位具有智慧的藝術創造家。

發現一種要追求的目標，並使世人承認它是必要，這確實不容易。單用褐色和灰色等顏色在畫板上取代單色使用，是不能達到的，要用純一和強力的形式，達到最後的理想，就不得不經過很複雜的階段。梵谷也是這樣地分析出來的，因為他已經學習了多數學術上的學問，所以敢從新的方向去嘗試，一方面超過初步的練習，甚至一足跳入危險的地方；但另一方面從成熟的修得上，卻也跨到容易的地方。他在這時候與高更成為知己，因為兩人的目標都差不多，那時他們對於印象派的畫家相當洞察，並且對於印象派最大的才能也都有所理會，曉得印象派諸大師是依理智去開拓新徑的。

他們已經發現所要追求的目標，並且曉得怎麼走去。但是最初走進這條路時，梵谷感到很困難，有好幾次停留著沒有進步。他最初的風景畫，雖受高更的影響，然而不久後就分離他的畫風，那時他的風景畫，是屬於秀拉（Seurat）派的，並且對於日本的平面裝飾畫很熱中，在他的作品中，也留有痕跡，此外，他對同國家的林布

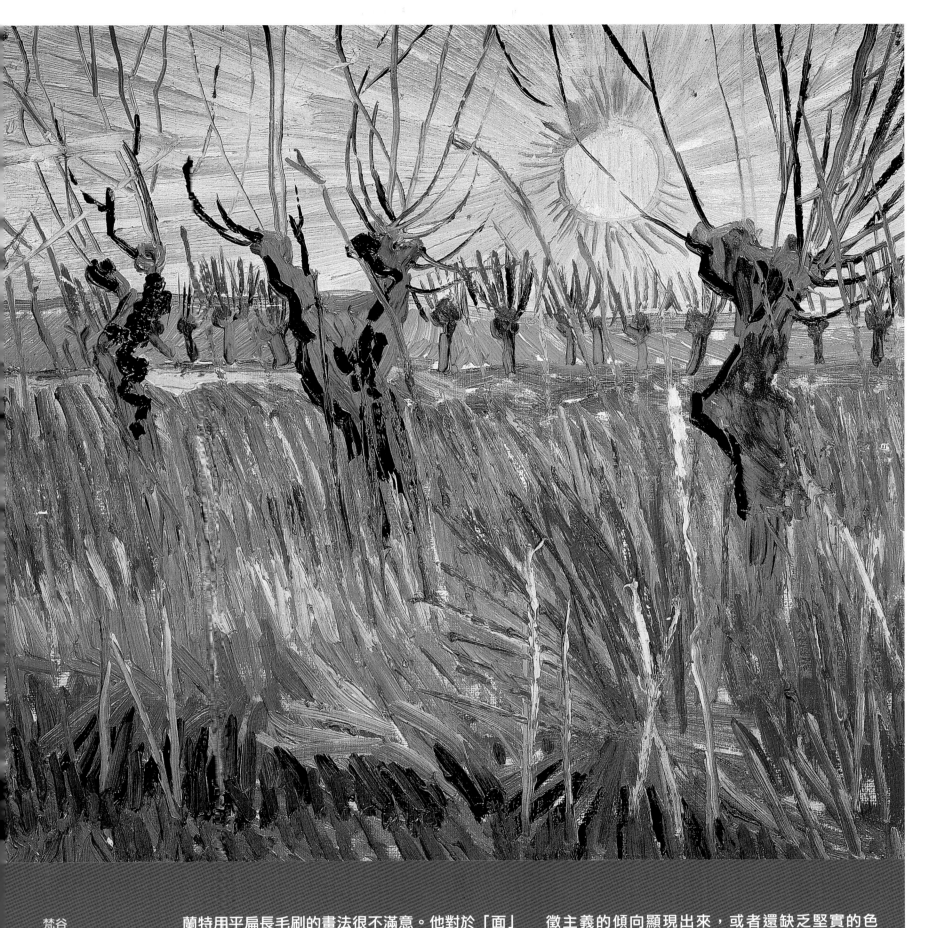

梵谷
落日下的修枝柳樹
油彩、畫板
31.5×34.5cm
1888年
荷蘭奧杜羅
庫拉‧穆勒美術館

蘭特用平扁長毛刷的畫法很不滿意。他對於「面」的表現，一張比一張更具有活躍的進步，描線銳利、色彩光輝，描寫空氣的微細，在他的風景畫上，實在有驚心奪目的精神。梵谷在巴黎時代最好的作品，呈現出一種「幸福」、「安靜」，好像日光映照著的少年，純然是個抒情詩人。風景畫之外，他也畫靜物及肖像，全用強烈的線條和顏色密接著，但是這時候的創作，或者還沒有把象

徵主義的傾向顯現出來，或者還缺乏堅實的色彩，然而梵谷的進步，實在迅速，他人要用十年的經驗，在他不過幾個月就可得到，種種的傾向，有如暴風暴雨襲來的光景。他住在巴黎僅兩年，然而一位荷蘭的畫家，到了巴黎，所謂偉大繪畫的祕密，都握在他的手中。等到藝術成熟，畫了一批作品之後，他就離開巴黎，而他的藝術成就，那時喚起了外部的機會。

梵谷最後的局面——最偉大的局面是，他將一切的對象，採用自然純粹的表現手法，在巴黎感到灼熱的梵谷，在此時做了一些改變，他選擇了南方土地，而對象依然是農夫，並且在此處把巴黎所學的都實現了，凡在太陽照射下的「部分」都能與以融合。他在這時候所覺悟的是，所謂的天下是世界與自己接觸所產生的，於是他把一切在都會中吸收的東西都保留著，在極迅速、極強烈所得的經驗上，加以鍛鍊後置身在孤獨的境域，在自然面前披瀝自己的一切。他因為把生涯最偉大的局面轉化成一種孤獨，所以不論什麼東西都不從外部妄生，而是依著內部的經驗而做，在外部只有同一主題不同變化的機會。

梵谷到這新故鄉的原因，不得不提及一點，他的祖先原本是住在靜致運河旁的小街，空氣是極溫和的，但梵谷出生於此地，與他的性情很不調和，他與周圍的接觸也不能發揮他理想上的技巧，因此他必須另外探尋一個世界，標建他新的境界，這個新地點名為阿爾（Arles），到了此處，正與他生長的故鄉完全相反。這時的他被刺激起征服的衝動，好像到了夢中的法國一樣，這裡的陽光投射在大地上有燦爛的顏色，人和物也好像羅馬的大力士一般，佇立在競技場上的模樣。阿爾的景物的形狀、姿勢，彷若有東方藝術言語上所謂「輕快」的感覺，這樣華麗暖和的地方自然不像北方艱苦，所以四肢和呼吸也變得非常活潑，因此梵谷融化在那溫柔的節奏中了。

梵谷到了這個法國南部的鄉村中，非常地興奮，他原本那猛力痛快的性情，見了這樣光輝的地方，就非常歡喜地作畫。那地方風物景色的特性和他的個性相合，正有以火投火的感受，這就是他從北國而抵達南國的一種轉心經驗，此時他把胸中所有的情感放射於外部，然而他的結果仍舊是與自然相互接合的。

凡是有光榮的偉大藝術品，就像戰爭後的紀念碑，這種作品所散發的光輝，是從無數的要素所貫徹的，有萬卉齊放時那種神祕的精神。這時候梵谷的作品最明顯的元素就是「奮鬥」，往往有如震聾人耳的爆聲在他的畫面上。

梵谷的繪畫，不是單純地描寫，而有一種吐出來的光景。1888年2至5月，他創作的作品不下數百幅，這時候「太陽」元素深印在他的腦海中，還有如鋼琴的音調在他的胸中，這些都可在他的作品中發現。再看他的描寫技巧，也還具有令人驚奇之處，他用的色彩真有如鮮血溢出來的樣子，這的確是他自己與對象合一的感覺而成，他畫的太陽在大地上散照，直矗天空的樹林和廣闊的平原，也都是個性直接的感覺。梵谷在這樣驚奇的表現中，雖很狂暴，但是沒有失去他的「美麗」。他畫遇難的船在激浪中，神祕的曲線、遭難者那種恐怖的顏面、亂舞的海水等，都是極為調和的。他部分的色彩、線條等，有強力的運動（以堅實的形體表現）和直率的表示。

拿梵谷的一幅作品來看，就可推斷多數。說到他的「感觸」，對於描寫不完的事物彼此之間相當親密，沒有一絲拘束，同時背景上也有神祕

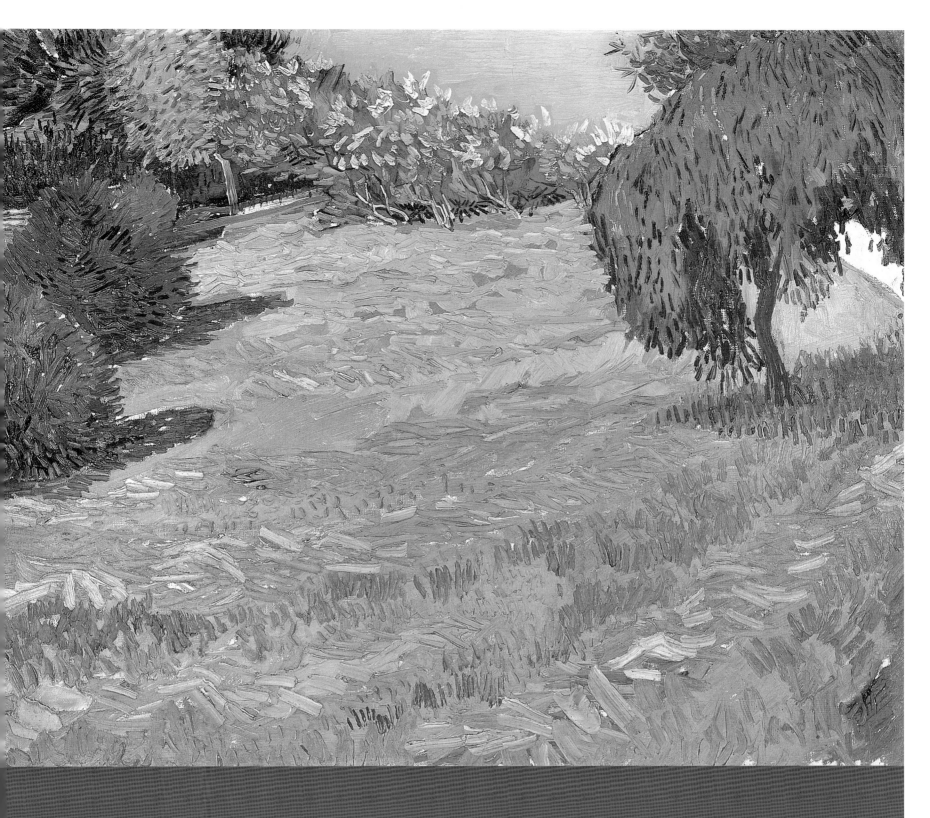

梵谷
阿爾，陽光照射下
的草地
油彩、畫布
60.5×73.5cm
1888年6月
瑞士
蘇黎世美術館

的生命感，背景前面的輪廓非常美麗，這些效果都是他利用特殊的「感觸」所構成的。以這種感觸來說，原始時代的繪畫和近代的繪畫，就是一個特色的區別，要了解現代畫家的藝術基礎也在這裡。然而梵谷繪畫中的「感觸」部分是特別重大，特別具有決定性的，他還比近代的先輩更有一種自覺。換另一方面講，他又把豐富的變化加以「式樣化」，他「式樣化」的重心聚集在色彩上；雖就客觀方面看來，有種錯認實體的感覺，但梵谷在這方面上，是最努力的了。畫面並不是平面的，而是像織物那般不易形容地豐富，他運

用普魯士藍（Prussian Blce）、純粹的黃色（Cadmium Yellow）、橙黃（Orange）、青（Smarago Green）、綠（Veronese Green），以及紅色（Vermilion）等顏色，盡可能地表現萬物。但是上面說的幾種顏色，都是含有暴烈的性質，很不容易使用。

　　然而梵谷對於那幾種顏色，常用一種最危險的結合，使畫面呈現一種節奏性。極強烈、極鮮明的普魯士藍常置在柔軟赤色的旁邊，但是他對於色彩的份量一點都不錯置；黃和深綠兩色的配合也有適當的容量，這種強烈色彩的使用，實在

是他最大膽、最自然的地方。還有青色，常常置於純黃色的旁邊，光明的赤色常常置於橙黃色的旁邊，他畫阿爾的羅馬人墓道並列樹的作品，就是讓人驚歎的一個實例。那幅畫的前景直立 (圖見86頁) 兩排大樹，從透視漸漸到狹窄的地方，融化在純黃色的中間。兩排大樹的當中是道路，道路的赤色調子上帶有橙黃色，大地是用這樣的紅色，這張畫在形體上的表現，在色彩和色彩的中間，頗有似巨人爭鬥的感覺，直到現在，談論色彩論上比較的真理也不過如此。關於色彩的容積以及份量配合的法則是很難的事，要明白這種難題，先要看看梵谷在阿爾的作品。

梵谷的特色是，在最徹底明瞭時，對於畫面的界線還不是極顯著的；到了晚年，在多數的繪畫上非常露骨。看的人不由得從他強烈的線條和色彩魔力上產生虛空的感覺。我們拿雷諾瓦（Renoir）畫的女子顏面，和馬奈的花卉等來比較，那麼，這兩位大師的藝術，比梵谷有更豐富的領土。因為豐富，所以當然能夠滿足我們的本質，然而他們是抑揚式的豐富，如果他們以自由選擇的感覺再現，不免有些拘束，從這點和梵谷的式樣來比較的話，梵谷就可稱為是孤獨的手製，他繪畫最極端的部分是在裝飾畫上，雖然稍帶貧弱，終究是真實的。

梵谷對於畫面的安排，是用純一的人格去構思的，所以他追求這個唯一無二的形式時，的確經過許多苦惱。他不是思想同形體，又不是抑壓本能，如果拿今日式樣的理想派來比，梵谷總在

他們的前面。他最特別驚人的就是在裝飾作用之外，強化了保存自然直接的關係，雖只有色彩和線條相互配合在創作上，但藝術家人格的眼光，全然是貫徹在強烈的材料上的，所以我們還要進一步地將他的創作再和偉大先輩的創作做比較，雖見有萌芽的地方，然而他畫作上的根底，都依著純一的本能來遮蓋一切缺點。

梵谷的藝術，依「人」來解釋，是有狂氣不當的感覺，他在藝術創作處在最佳狀態的時候，他卻有發狂的毛病，這種狂氣，也是因為他異常緊張的結果。閱讀他在醫院時所寫的信札，內容都屬於藝術思想的深奧自述，也是他的「藝術觀」發展之際。

梵谷初期的思想富有「社會主義」色彩，從這「社會主義」說來，不是一種狹窄的空論，他純用「美麗魂」的感覺，把赤裸裸的事實，傳播於群眾。凡是一舉手一投足間，皆出自於自己的本能，這也是他的個性。他是當時的藝術家中，沒有名譽慾望的一位，他首先的重心是專注在自己的創作上。年輕時期的他曾經做過藝術商，

但是並沒有商人求利的本能，他單純地只求美麗的事物與藝術家的精神永久生存，要揭開公眾的盲點，並重視人類的幸福。他做教師時，與傳教者具有同樣的精神，他用深奧的表現來傳達藝術精神，以此說來，他一生不單單是位畫家，更因為他希望滿足大眾的要求，所以像一名「殉教者」，而像他這樣肯犧牲自我的藝術家，實在是不可多得。

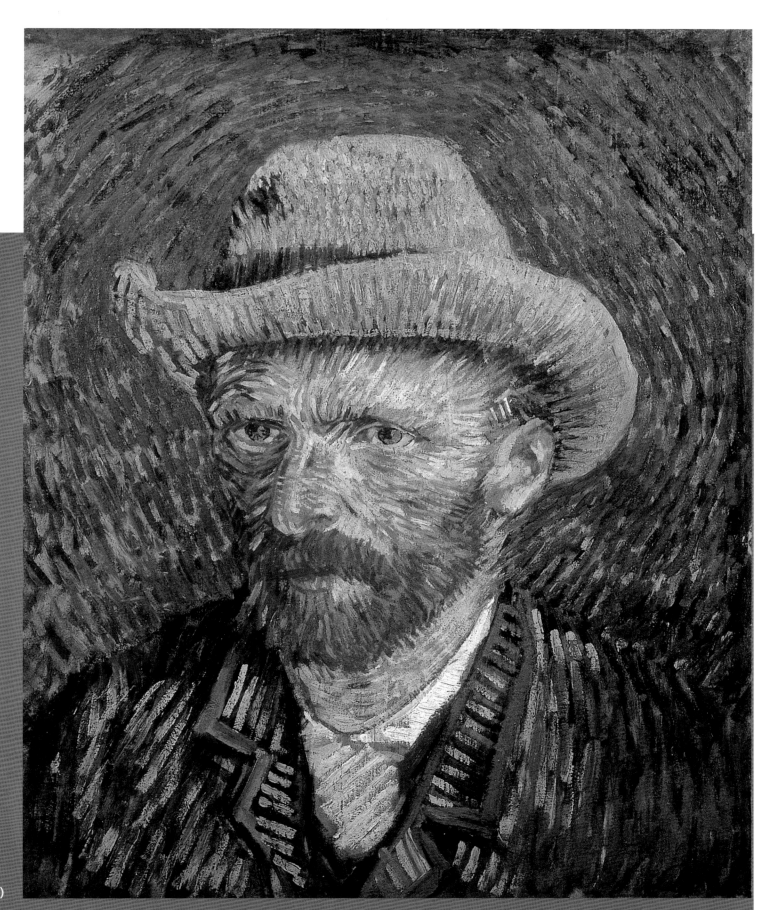

梵谷
戴灰色帽的自畫像
油彩、畫布
44×37.5cm
1887年
荷蘭阿姆斯特丹
梵谷美術館
（文生‧梵谷基金會）

從梵谷所抱持的原始表現的宗旨上來看，他的確是一位藝術家，他曾說：「繪畫不能完全得到啟示。」因此，他不是單單傾向於藝術的，他生來就懷有偉大並以人類幸福為己任的素質，是個極深意的理想家，他不論在什麼地方，都抱著無限良善的熱情。他的信中說：「基督是最大的藝術家，祂造了不滅的人，但沒有造藝術品。」

所以他的藝術是以造他人的幸福為前提的，因此他自信地要產生巨大純粹的創造，這個創造，不是為個人藝術圖虛名，而是把偉大藝術家的苦衷表現出來，並不是要求什麼報償的。

他對於自己在藝術上不充實的部分，也常常回想著，並且告訴他的弟弟西奧說：「節省少數的費用，可使藝術創造出更多的生命。」這種語

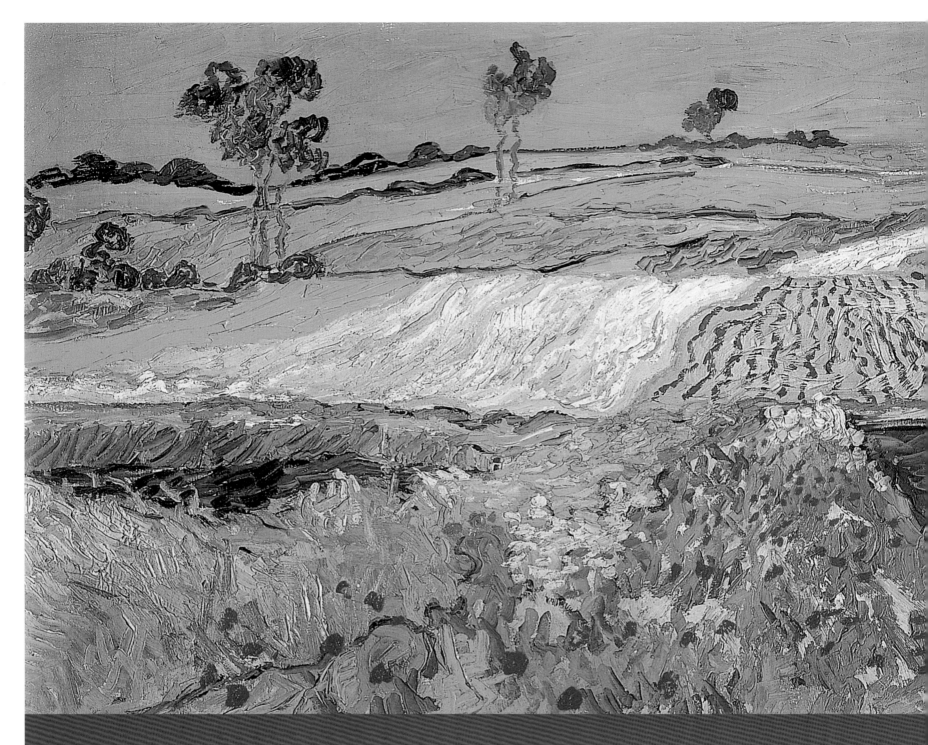

梵谷
歐維平原
油彩、畫布
51×101cm
1889年
奧地利維也納
維也納美術史
美術館

氣，帶有悲劇的色彩，像梵谷這樣悲壯的人，大概一個也找不出了。

梵谷在他的「社會主義」色彩濃郁時期，常常把自己所有的東西分給別人，這時，自利心都消滅了，這就是他溫和的形式，他對於財產，更是看得平常，自己有時也常接濟他人。他説：「個人所有的事物，都是屬於神的世界。神在萬人之前開了無限的寶庫，不是我世界的一部分。」他的意思是，他人的東西就是我的，神的東西就是他人的。他在藝術上也是如此，在成熟時代，他常借用他人的構圖於自己的作品上，從前是透過自身的經驗進行創作，這時候卻都是空想力的激動。

在這個空想力的激動時期，梵谷畫了許多簡單的靜物和沒有人物的風景。他所愛的畫家德拉克洛瓦和米勒的畫，把他蹣跚的神興支持起來了，他並非缺乏創造能力，也不是那種遭人詬病的外來形式的集合，他是要把這幾位畫家像花壇上的花一樣集合在一起。梵谷模仿德拉克洛瓦，觀者看到梵谷就彷彿看到德拉克洛瓦；他仿米勒，是要記得他是從新的世界發展而來。然而，這種事情在前代大師的作品中，是沒有見過的。

梵谷曾經的摯友高更畫了許多素描，並且送給梵谷批評，梵谷還幫他修改添補一些，高更之所以將素描送去給梵谷，是因為梵谷的那種強力是高更達不到的，但這也是他們互相交換技巧的

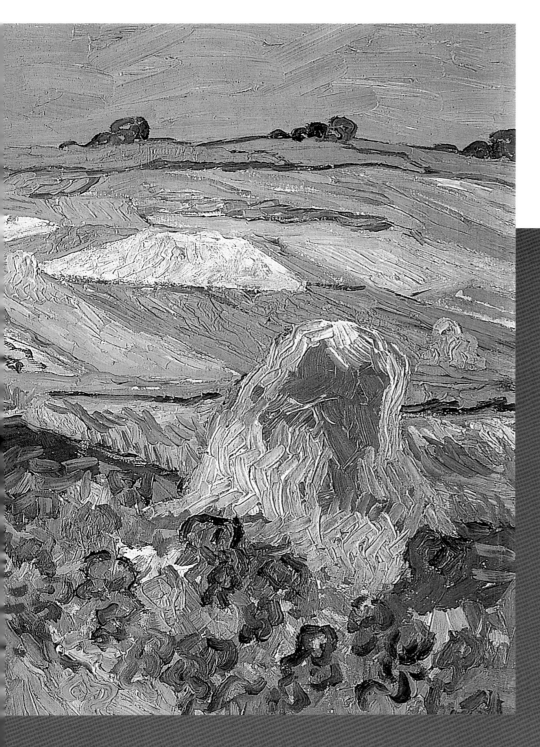

一年，他再度回到歐維（Auvers-Sur-Oise）與嘉塞醫生（Dr. Gachet）相交，嘉塞是個很喜歡交際美術家的醫師。此時嘉塞想起梵谷的病，他喜歡在日光下作畫，但這對他而言不是很好，可是梵谷多年來的習慣已改不了。梵谷作畫時候，常常不帶帽子，太陽曬得過於劇烈，使他的頭髮都禿了，腦子與日光僅僅只有極薄的一層頭蓋隔開，因此腦部容易受傷。

梵谷起先的創作還沒有如南方所見那些豐麗的色彩，只有看到描線非常自在，這時候他還畫嘉塞的肖像和自畫像，在技巧和色彩上已達極致。這兩幅畫的畫面，不像以前的粗硬，他對於裝飾畫的才能，全都利用在畫幅中。同時他的花卉畫，只見調和了「幸福」的精神，凡以前一切「劇烈」的感覺也除掉了。

上述已將梵谷的事蹟約略介紹完畢了，他的熱誠自始至終都是非常激昂的，儘管他後來患了癲癇症，且漸漸地加重，從此不復健康，就連他這樣強烈無比的意志也都無法再支撐下去，最後肉體就此衰壞！

他死於1890年7月29日。

像梵谷這樣偉大藝術家，肉體雖然早已消逝，但精神依然存留世間，他一生是個無比純潔的「孤獨者」。從他的事蹟上來看，完全抱著「利他主義」的熱忱，這樣的藝術家人格當然為後人所欽佩，他留下的那些不朽的藝術創作，後人應當深深地感謝他呢！

作用。他們在阿爾共同生活時，曾基於友人們請求，進而一人構圖一人塗色地共同進行創作，這種作品是沒有署名的。他的弟弟送給友人的畫上，有高更的名字，簽名的式樣，同書信中一樣。

梵谷與高更在阿爾時，有一次竟企圖自殺，但沒有損命，後來進入了阿爾的精神病院。他在病院的庭園中，畫了許多優秀的作品，其中一幅自畫像是最富特色的，他畫自己額間突起，兩眼睜開，頸上露出金黃色的首飾，暗紅色的衣服，青色牆壁的背景，有一種不可形容的神氣，全體的色彩，都顯出當時悽慘又莊嚴的樣子。

1889年5月，梵谷恢復健康後出院，此後不到

文生·梵谷 (1853-1890) 繪畫名作鑑賞

　　文生．梵谷的畫家生涯非常短暫，然而他的繪畫卻大肆改革了藝術慣例和模式。他敏銳的觀念力、感性以及獨樹一格的技巧，創作了無數的不朽作品，不但深受一般大眾普遍的喜愛，更影響了20世紀的許多畫家們。他的繪畫作品如〈阿爾的黃屋〉、〈黃椅子〉、〈阿爾附近的吊橋〉、〈向日葵〉、〈播種者〉，以及郵差約瑟夫·魯蘭和他夫人的畫像，都是深受人們矚目的作品。梵谷運用濃重的色彩、跳動的筆觸表達他內心的感情，梵谷是用他的心來畫畫的。因此他的畫有強烈的感染力，給人以生氣勃勃的印象，高唱著對生命的讚歌。

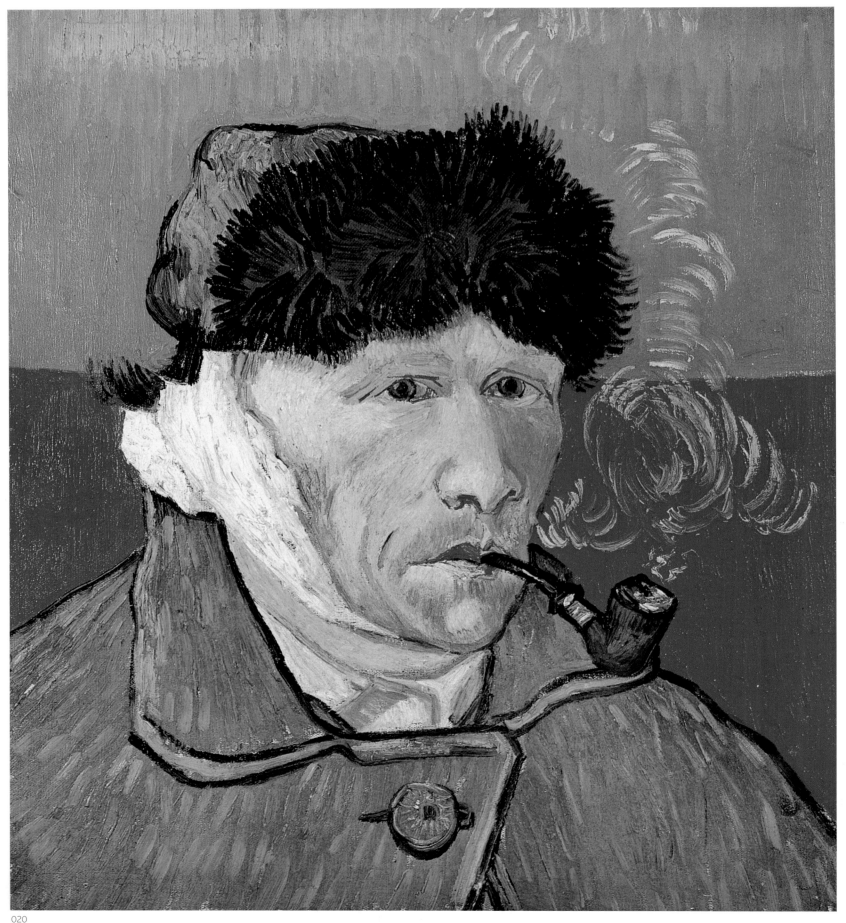

農舍

油彩、畫布
36×55.5cm
1883年9月
荷蘭阿姆斯特丹
梵谷美術館
（文生．梵谷基金會）

割耳的自畫像（左頁圖）
油彩、畫布
51×45cm
阿爾，1889年1至2月
美國芝加哥
雷．B．布洛克夫妻收藏

1880年夏天，梵谷下定決心做一位職業畫家，然而直到1883年秋天，他才認真的從事油畫創作。當他在海牙的時候，他嘗試以油畫描繪當地現代都市生活風貌，卻無法使自己感到滿意。

1883年9月，他搬出城去，到德藍特北部居住，在那兒他完成了這幅以滿覆青苔的草屋為主題的習作，色彩的調子暗晦陰沈，尚未脫離荷蘭傳統風景畫的影響。遷居德藍特，正是他決心以鄉村生活和勞工階級為繪畫主題的明顯分界。這兩種主題配合油畫技巧，梵谷希望呈現出一種嶄新的繪畫風格。

〈農舍〉是梵谷早期的風景畫，小巧及試驗性的尺度，濃郁的陰沈色調，顯得極不熟練，而且多半缺少了使景致更見具象化的人物在其中。空間感相當狹窄，距離的分野也很弱。由於透視點定位得低下且封閉，使得畫面總無法呈現出梵谷經常在給他弟弟信中所描寫的，那一種一望無際、無限寬闊的德藍特景致。

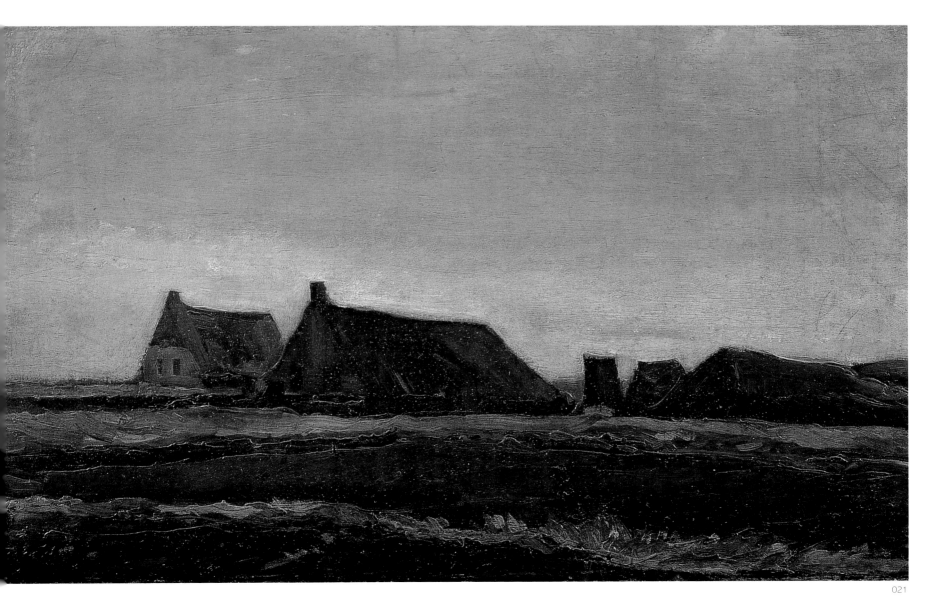

從努昂新教教堂
離開的會眾

油彩、畫布
41.5×32cm
努昂，1884年1月
荷蘭阿姆斯特丹
梵谷美術館
（文生・梵谷基金會）

這幅描繪努昂新教教堂的樸素小品（右頁圖），是梵谷送給母親的禮物。當時，梵谷的母親在下電車時不慎摔倒骨折，不得不安靜休養，無法移動或外出。為了安慰母親，梵谷於是畫下了父親任職的教會外觀。

在1884年1月24日，嚴寒的冬天裡，梵谷寫信給弟弟，提及這件送給母親的禮物。為了說明這件作品，梵谷還在信中附上該畫的素描（右頁下左圖）。但是，這張素描和油畫本身差距甚大。他在素描中畫了一名農人，而油畫中則呈現出一群剛做完禮拜要回家的教會會眾。另外，素描中所畫的樹已經葉落殆盡，而油畫中的樹還殘留著些許金黃色的秋葉（書簡 429/355）。

因為素描和油畫的這種差異，曾有一說，認為其實另有他作存在。但是這張油畫在經過X光照射之後，便釐清了這個問題：在油畫表面可見的顏料層下面，梵谷畫了一名和素描中一樣肩挑鏟子的農人。可以確定的是，他將農人改畫為一群信仰虔誠的會眾。事實上，光是以肉眼觀察，也可以透視到這名農人。

畫上的這名農人，被認為是模仿米勒的〈葛瑞維爾的教堂〉一作（下圖）。米勒在這張作品中，也畫了肩挑鏟子的農人。1875年，梵谷在盧森堡美術館見到此作時，對這張畫讚不絕口。當他居留在德藍特期間，曾經嘗試以米勒的作品為基底加以變化，而畫下了斯維羅教堂的素描（右頁右下圖）。梵谷對橫越過畫面前方的牧羊人和羊群，感受到了比表面上更深一層的象徵意義。可想而知，牧羊人是基督的隱喻，而羊群則代表著深厚的信心（書簡 504/407）。

最後，畫家決定在這張作品中，描繪從教堂回到田野中的虔誠農民們。其中一名農人身著喪服。梵谷在鄉村中所過的生活，和大自然密切結合，對於信仰篤誠的人們，他也抱著深深的敬愛之心。在梵谷論述自己同類作品的言語之中，也明白地表示出這樣的觀點。「我想告訴觀看者，人們看待死亡和埋葬的態度是多麼地輕描淡寫，簡直就像看待秋天葉落般地理所當然。」（書簡 510/411）如果再將這一段文字對應到作品中，梵谷在經過思考之後，於光禿的樹木上所加繪的秋葉，可以說格外具有重要的意義。

米勒
葛瑞維爾的教堂
1871至1872年
巴黎
奧塞美術館

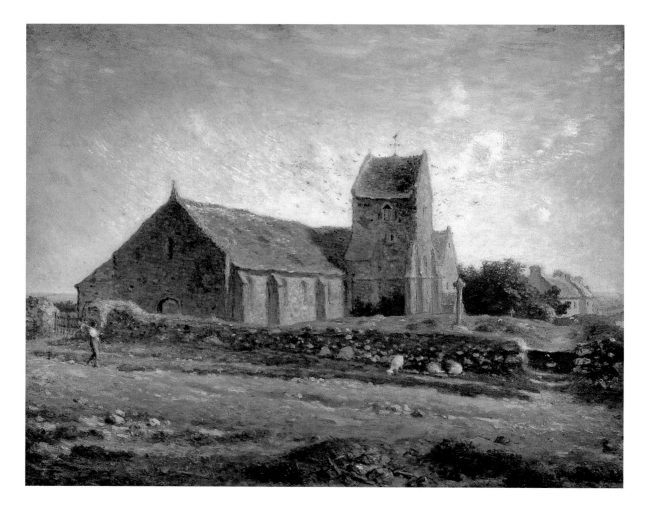

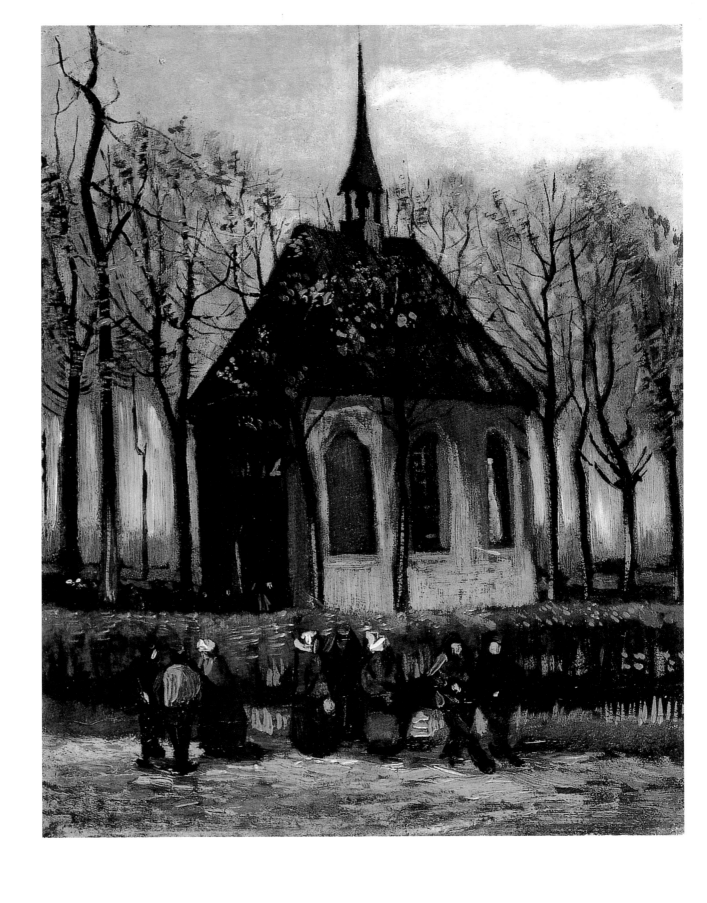

梵谷
信中的素描（429/355）
努昂的新教教堂（右圖）
1884年
荷蘭阿姆斯特丹
梵谷美術館
（文生·梵谷基金會）

梵谷
斯維羅教堂（右右圖）
素描、畫紙
1883年

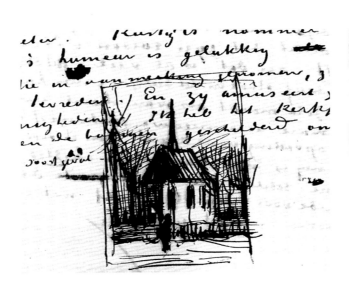

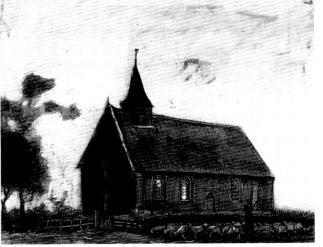

小麥束

油彩、畫布
40×30cm
1885年8月
荷蘭奧杜羅
庫拉‧穆勒美術館

1883年12月，梵谷搬回他生長的布勒班去。他立志成為畫家的目標，最初是在德藍特成型的，後來才在布勒班具體實現。他希望步米勒的後塵，成為一位田園畫家，在梵谷的心目中，米勒是位田園畫家也是現代藝術的先驅。

在努昂，梵谷畫了許多幅人像畫和人像素描。布勒班的工人們經常沒工可作，由於需要錢用，他們就會同意充當畫家的模特兒。在努昂期間，梵谷最重要的作品是一幅幾位礦工在家用餐情形的畫作〈吃馬鈴薯的人〉（1885，奧杜羅，庫拉‧穆勒美術館），這幅畫曾遭到嚴厲的批判。

梵瑞裴德這位朋友兼同行，曾懷疑梵谷是否有資格要求與米勒相提並論。針對這個，梵谷開始畫一系列以掘地、伐木、拾穗的男女為題材旳巨幅素描，這些景象也正是米勒在一系列〈田野的勞動者〉中所有的。

梵谷在他個人對〈吃馬鈴薯的人〉所持的抱負落空之餘，終於回歸到純粹的風景畫創作上，他改採比他在德藍特時期更鮮明、更濃郁的色調。這一幅〈小麥束〉(下圖) 就是新形式色彩運用的最佳寫照。主題的重心和比例，對照著金黃色系，使得小麥束看來好似一個活生生的人。〈有麥垛的麥田〉(右頁圖) 油畫和素描，都是這種題材的作品，但年代不同，線條已逐漸發展出梵谷特有的風格。

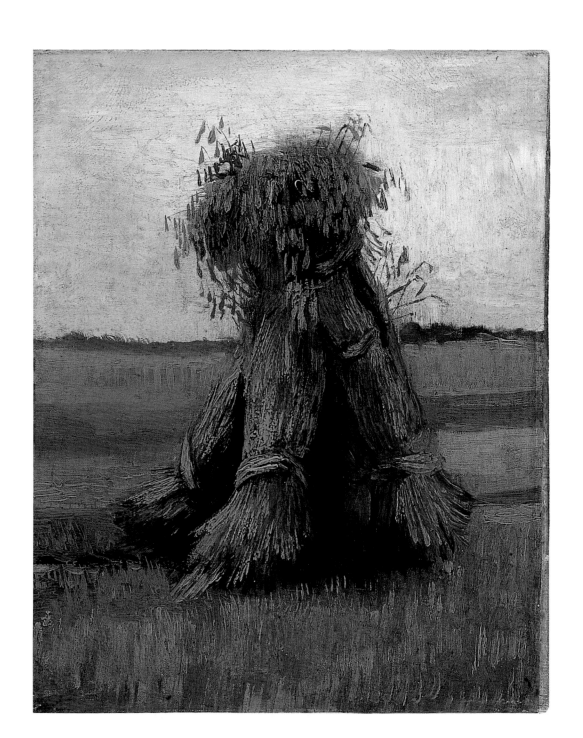

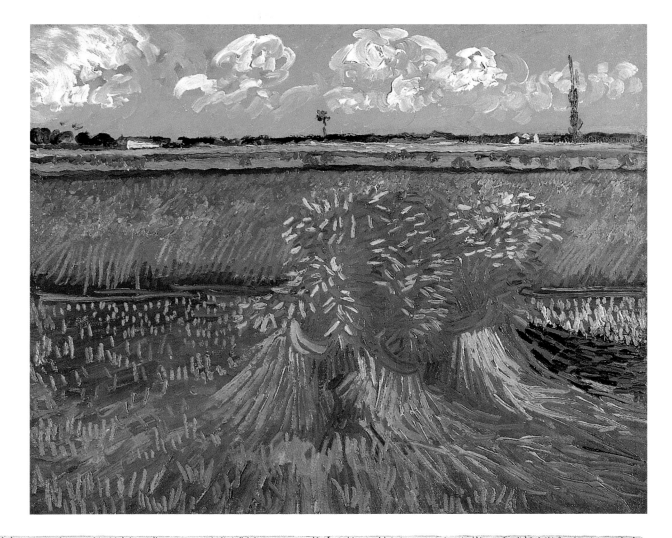

梵谷
有麥垛的麥田（上圖）
油彩、畫布
53×63cm
1888年
美國檀香山藝術學院藏
1946年理查‧庫克夫人及家人
為紀念理查‧庫克而捐獻

梵谷
有麥垛的麥田（下圖）
鋼筆、墨水、畫紙
24.2×31.7cm
私人收藏

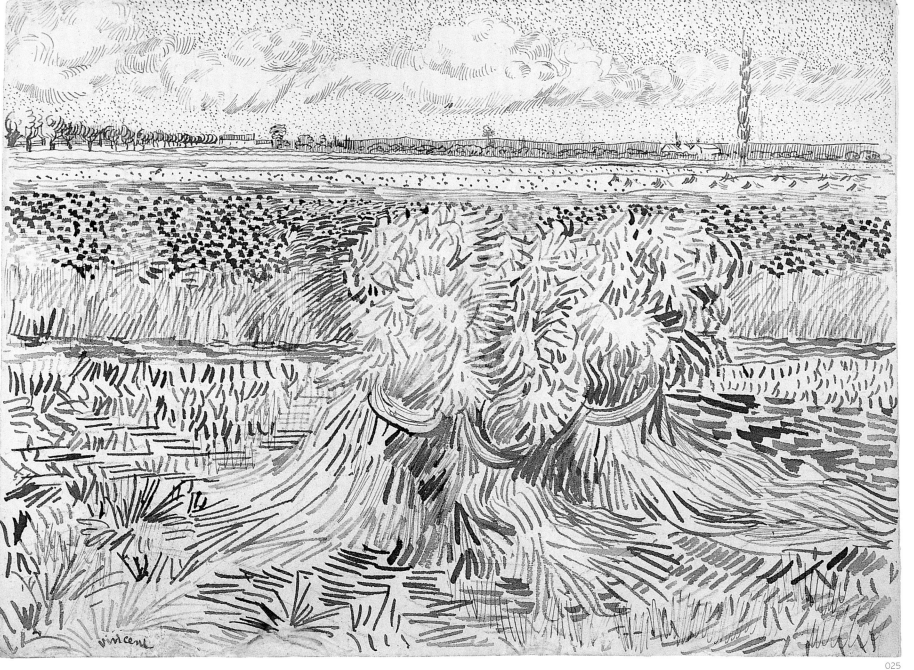

從後面見到的房屋

油彩、畫布
44×33.5cm
安特衛普，1885年12月
荷蘭阿姆斯特丹
梵谷美術館
（文生・梵谷基金會）

在安特衛普的戴齊馬朱街寄居時，梵谷在房間牆壁上掛著浮世繪作為裝飾（書簡 547/436）。如果想知道從這個房間的窗戶望出去可以看到什麼景致，只要看看這幅習作就可以知曉。畫家將自己眼中見到的都市片隅，忠實地以畫筆紀錄下來。三、四排並列在馬路上的房屋，在畫面裡擁擠地互相依恃著。

梵谷經常描繪從窗戶見到的後街風光。在海牙，他曾經畫過尚存有些許田園景致、堆積著白雪的後庭園；在巴黎時，他也曾將雷匹克街公寓所見到的廣闊景觀收入畫中。之後，當他在聖雷米的療養院時，也畫下了從病房眺望到的麥田。

他在安特衛普所見到的風景，實在稱不上美麗。能夠證實這一點的，唯有此畫而已。他之所以會為初期描繪比利時港都的習作挑選這個主題，恐怕是因為1885年12月初的降雪之故。

這幅畫的構圖十分複雜。在畫面前方，可以見到部分的煙囪和平坦的屋頂。畫家在裡面又畫了角度陡斜的紅瓦屋頂。其後的房屋，為了使一樓的格局配置更加地寬廣，在其與二樓之間加上了有角度的屋頂。裡面並排著的房屋，則是從右側約略往對角線的位置延伸過去。在左手邊是房屋內側的牆壁，可以見到庭園的圍牆上堆積著白雪。這幅畫值得注目的特徵，是以不規則形狀左右配置的非對稱窗戶。梵谷使用極類似素描的筆觸描繪這一切，並且對此感到十分滿意。在表現房屋進深這一點上，這樣的手法是很妥當的。右側巨大窗戶裡的亮光，可能是暖爐的火吧！這令人想起梵谷在布勒班時期所畫的農家。相對於居住在遼闊大地上「人類巢穴」的田園居民來說，在都市中的人們則生活在雞圈似的狹小房屋中；無疑地，梵谷對於這樣的對比，感到十分有趣。

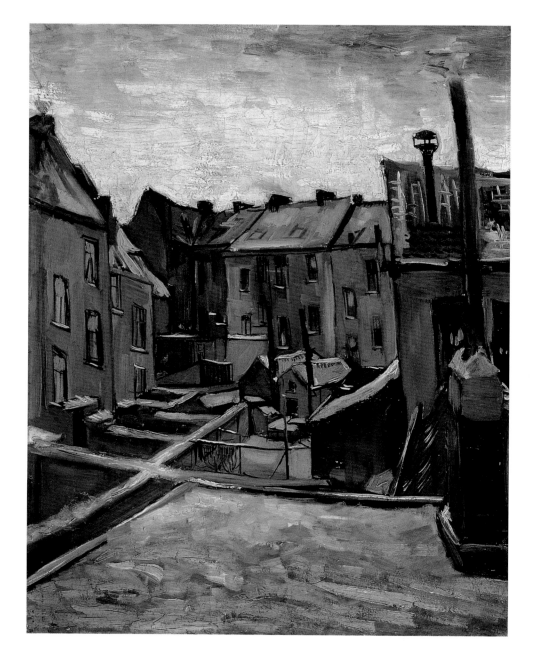

巴黎：煎餅磨坊
（舞廳）

油彩、畫布
38.5×46cm
1886年春天
荷蘭奧杜羅
庫拉・穆勒美術館

前面幾幅由早期選出來的代表作，呈現了梵谷幾年來在荷蘭和安特衛普所留下來的藝術鑑賞眼光和風格實驗的大略藍圖。

以下的三幅呈現了不同於前的巴黎風貌。在他寄居海牙期間，他試圖畫出一個擴建後的現代都市。他的注意力偏重在城市和鄉村的交界處：到處建起的房子，座落在風車旁草地裡的鐵製輾壓機，建築中的新街道，已安裝好的路燈柱。

在巴黎，梵谷也追尋同樣的景象，為了達到效果，他採用了第一代印象派畫家的理念，描繪出如同巴黎一樣的新興都市裡的休閒區的景致，而蒙馬特就是個好例子。梵谷居住在蒙馬特，就在著名的「煎餅磨坊」下方，當時那兒是個舞廳。

這幅他早期的磨坊畫題之一的畫面，顯示出了蒙馬特的城市風貌。他也曾畫過一幅早期的蒙馬特的鄉村景致，包括採石場、果菜園和風車。遼闊的處理手法，加上暗晦的色調，令人想起他在努昂時期的作品。畫面中的人物只是一些平滑色彩構成的黑影，然而仍可經由簡潔的輪廓，看出蒙馬特街上雜然的社會景象——一位中產階級人士，一位工人，以及一些穿著入時的婦女。與梵谷同時代的畫家，也留下此一題材的風景畫。

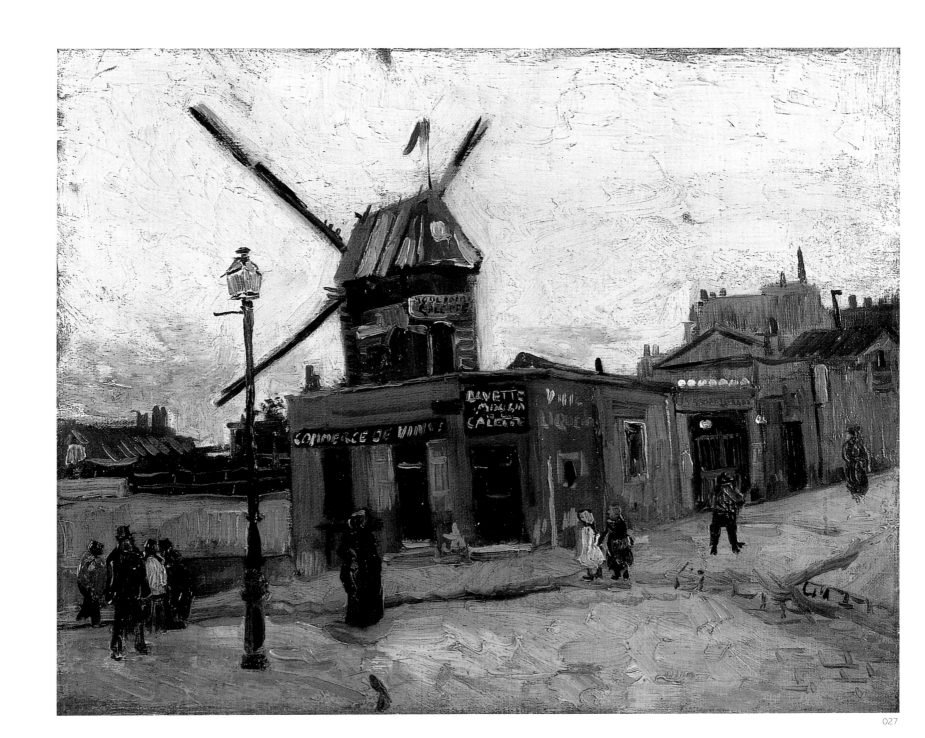

結紅髮飾的女子

油彩、畫布
60×50cm
安特衛普，1885年12月
美國紐約
Alfed Wyler收藏

意識到自己在田園畫風上的失敗，梵谷決心回到都市去。他計畫到巴黎，希望經由弟弟那兒得知的巴黎畫壇革新運動，引出他創作的新方向。為了緩和初見巴黎洶湧人潮和光怪陸離景象所引起的衝擊，梵谷先到比利時的港口安特衛普。待在那兒的三個月期間，他有了許多重大的改變。他參觀了各大博物館，仔細的研究法蘭斯‧哈爾斯的肖像畫和獨到的用色。

而在他一系列的畫像習作中，他充分運用了生氣盎然的筆觸和鋪陳並列的色彩，這些都是他由哈爾斯畫中觀察而來的。除了一些安特衛普港口咖啡屋內外景致的素描以外，梵谷集中心力在畫人像上。不過他並不是受委託而畫，正如他所知的，當時的人像畫市場全被照相館取代了。

他這幅人像畫的模特兒，是位來自咖啡屋的女人，正是一種與現代都市生活息息相關的主題。但是梵谷並未依她的社會背景或任何其他情境，來畫這位深具代表性的社交女性。畫面上的她也不顯得蘊意深遠，或以敘事、傷感的姿態出現，雖然那正是梵谷在海牙時期常用來表達女人形象的一貫技法。

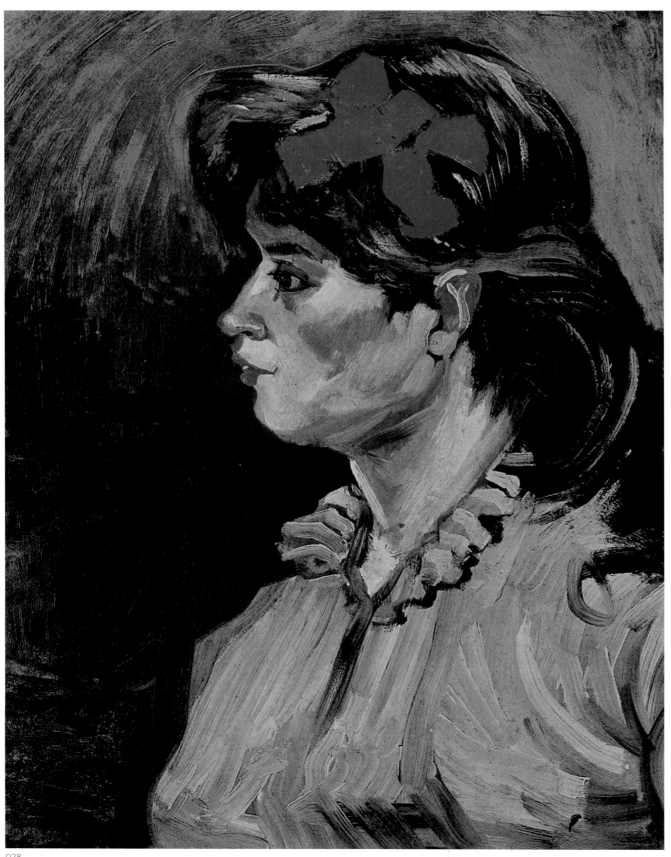

亞斯尼耶烈的
美人魚餐館

油彩、畫布
57×68cm
1887年夏天
法國巴黎
羅浮宮美術館

1887年中期，梵谷的畫風起了戲劇性的改變。經由這些印象派獨特的題材——巴黎郊區餐館，以及克利希林蔭大道的街景，可看出梵谷似乎也頗樂意嘗試印象派的繪畫技巧。然而，兩幅畫中缺乏本質意識和說服力，反應出他無法溶入他所畫的境界裡。這兩個不同地點，顯示了1880年代巴黎主導地位的轉移。

克利希林蔭大道是浩斯曼區的新興巴黎林蔭大道之一，也是1870年代頗受印象派畫家垂青的題材。就另一方面而言，亞斯尼耶烈是一個新生代充斥的新興工業都市，有席涅克畫的煤氣槽，秀拉畫的星期天午後在塞納河島上散步的悠閒人群，遠處還依稀可見一些工廠林立。由於已經有了對現代都市生活的矛盾心理，梵谷發現要溶入這些巴黎景象相當不容易。

他在那兒花了兩年的時間，試著吸收法國的印象主義，卻發現新生代的畫家，正在探索有關它的主題或形式的前導。他對印象派主題意識的關注十分短暫，由於接觸了新印象派畫家，使得他相信巴黎不會再是現代法國繪畫的重鎮。

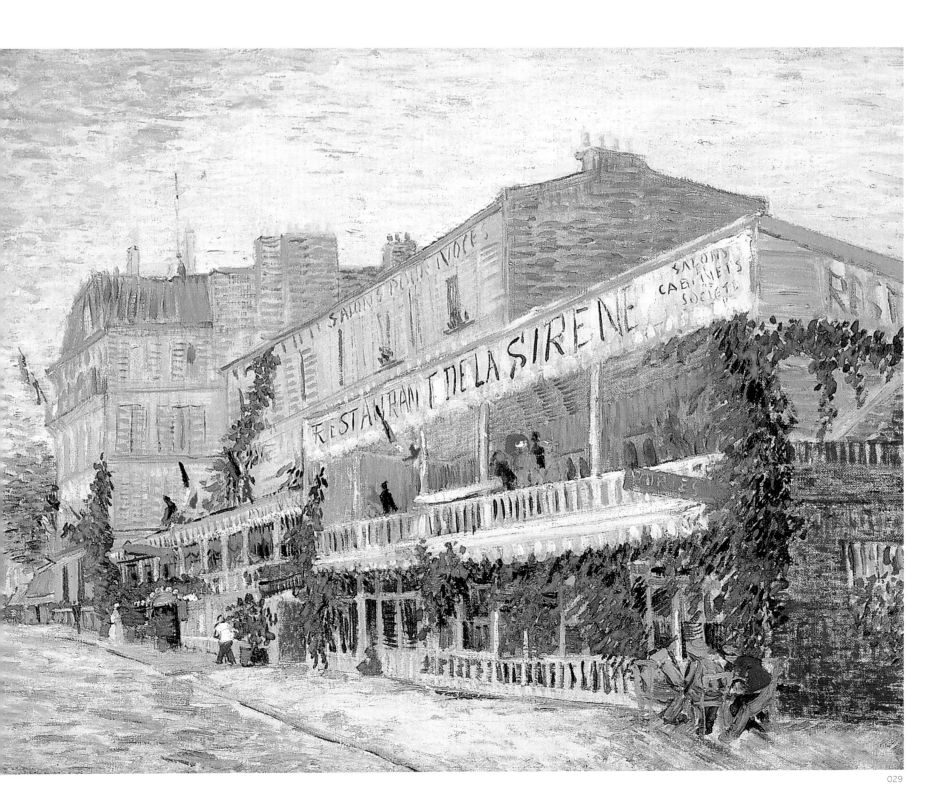

銅壺的貝母花

油彩、畫布
73.5×60.5cm
1887年春或夏
法國巴黎
奧塞美術館

花瓶的唐菖蒲與秋紫苑（下圖）
油彩、畫布
46×38cm
1886年
荷蘭阿姆斯特丹
梵谷美術館
（文生‧梵谷基金會）

梵谷在1886年3月抵達巴黎。雖然他有機會看到大量的當代法國印象派畫家們的作品，好比秀拉的〈大碗島上的星期日午後〉（1886，芝加哥藝術協會藏）就曾在當年連展了兩次，梵谷卻持續了至少整整一年的時間，未曾去留意它們的動向。梵谷被當時這些繪畫潮流的影響並不大。

正如他寫給在安特衛普認識的一位英國藝術家的信中透露，他一直繼續著於安特衛普未完的創作。他再度加入一個畫室，在那兒他可以根據石膏像和模特兒畫裸體畫。但是以當時梵谷的經濟狀況（這種經濟窘迫終其一生沒有多大改變），他是無法負擔請模特兒的費用的，所以他畫了大量的花卉靜物畫如〈花瓶的唐菖蒲與秋紫苑〉(下圖)，用以鑽研哈爾斯和德拉克洛瓦的色彩理論。他曾紀錄他正嘗試描繪出濃烈的色彩，而不只是一種呈灰暗的調和氣氛，他自述道：「我試著要賦予一些濃烈的顏色，而不是一種灰灰的協調。」

〈銅壺的貝母花〉這幅畫顯示了他正對這個目標作了一個最佳的註腳，也顯現當時他作畫技巧的改變情形：點繪筆觸打散了藍牆的整體色澤感，定向筆觸所構成的桌面，銅瓶上的反射光，而植物本身簡直就是色彩的化身，每一片葉子各有筆法，都是獨立的一筆，花朵的描繪鮮活有力，著色輕盈有致。

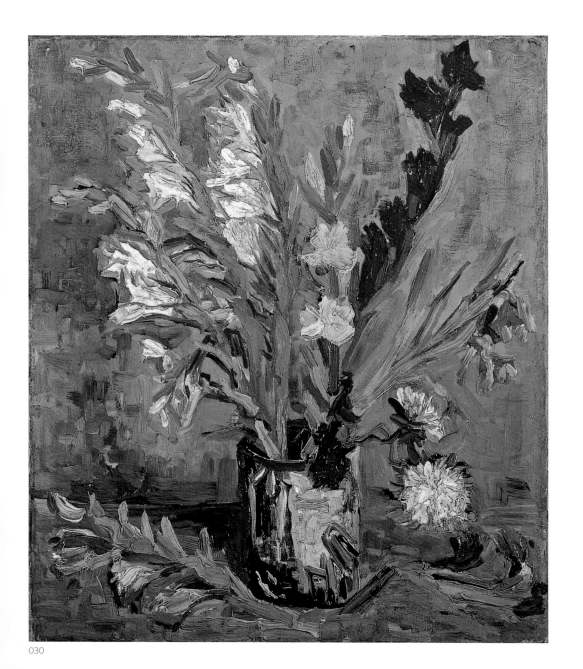

克利希林蔭大道

油彩、畫布
45.5×55cm
巴黎，1887年2至3月
荷蘭阿姆斯特丹
梵谷美術館
（文生·梵谷基金會）

文生·梵谷與弟弟西奧共同居住在雷匹克街五十四號三樓的小小公寓中。這幅作品中呈現的美麗的巴黎街道，就是從這個公寓眺望到的景致。從他們的住所往蒙馬特山丘的斜坡道上，還留有田園似的風景，梵谷經常到此地尋找繪畫的題材。從雷匹克街中央的布蘭修廣場往下走，一直到克利希廣場，斜對面就是克利希林蔭大道；這幅畫中所畫的，就是林蔭大道西側俯瞰的景致。

這張油畫完成於1887年2月。兩年之後，在林蔭大道對面有著成排樹木的位置上，興建了紅磨坊，成為巴黎著名景點。

在純樸的克利希大道上，見不到賽納市長官歐斯曼男爵的都市重建計劃中壯觀的林蔭大道景觀。但是對於梵谷而言，克利希林蔭大道卻存在著特別的意義。這條林蔭大道是當時默默無名的年輕畫家們的群集地，也被認為是他們的象徵。這些畫家之中，除了梵谷之外，還有秀拉、席涅克、貝納爾，以及侏儒畫家土魯斯·羅特列克等人。

莫內那一代的畫家們經常描繪巴黎林蔭大道上的風光。而身為不同世代的梵谷，會選擇這個題材來作畫，無疑是個異例。顯而易見地，梵谷在〈克利希林蔭大道〉一作中，從印象主義巧妙的色彩運用中衍生出獨創的手法；他使用尖細的畫筆，以纖細的筆觸將鮮明的色彩繪製到畫布上。此畫在近年修復之後，可以明顯地用肉眼看出，畫面上各種未經調和過的鮮明色彩，彼此相互映照，產生出絕妙的效果。無論是樹木、行人還是建築物，畫中的一切都像是用線條描繪出來似的。

梵谷也曾經用鋼筆和墨水畫出同一個景觀的優秀素描作品。他在黃土色的紙張上使用藍色和白色的粉筆，巧妙地表現出寒冬裡清澈空氣中的光線。他還使用了各種暖色調，表達出冬天的印象。在這幅作品中，樹木光禿無葉，疾行而過的路人們身上緊緊裹著的衣服，可看出路上正吹著刺骨的寒風。

素描中瑟縮在前方的人物，並沒有出現在油畫作品上，油畫畫作的景深也因此無法明顯表達；朝遠方逐漸變小的街道以及建築物的空間表現，在油畫上也保守許多。照射在街屋上的光線減弱，行道樹也與畫面中的風景相互融合。不過，林蔭大道在油畫中佔了更前方的位置，觀眾可以感覺到離大道更近了。

素描和油畫的尺寸幾乎相同，但油畫的橫長較短。素描左邊畫的建築物，並沒有畫上玄關上面的全部階梯、陽台和窗戶，但是在油畫中都被仔細描繪出來。

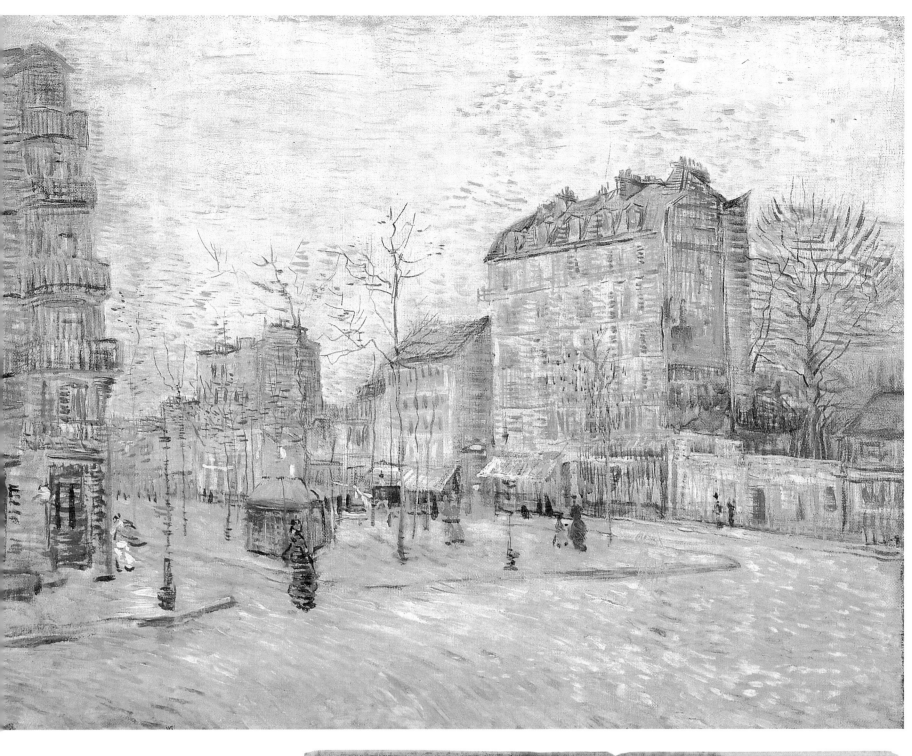

梵谷
克利希林蔭大道（右圖）
鋼筆、墨水、畫紙
38×52.5cm
巴黎，1887年
荷蘭阿姆斯特丹
梵谷美術館
（文生・梵谷基金會）

有雲雀的麥田

油彩、畫布
54×64.5cm
1887年夏天
荷蘭阿姆斯特丹
梵谷美術館
（文生・梵谷基金會）

在寫給英國畫家黎文斯的信中，梵谷提到印象派風景畫畫家莫內。1886年秋天，梵谷遇到澳洲畫家約翰・羅素，他整個夏天都在法國西北部的不列塔尼半島上，和莫內一起作畫。羅素很可能是為梵谷解說莫內作品和印象派繪畫理論的第一人。接下來的幾個月裡，他深入探究這些奇特的見解，並結識其他的巴黎先驅畫家們。然而當他們看過這幅1887年夏天畫的風景畫後，卻少有反應和回響。

無可否認地，這幅畫的用色與德藍特和努昂時期的迥然不同。採小規模的用色筆觸，而不是一大片的；線條本身也未經明顯的區分。但是以整體構圖而言，這幅畫具有典型的梵谷早期畫風，特別是德藍特時期。透視點是低沈而且內省的。整個畫面分割成三，前景是草地；然後是麥田；接著是高高在上的一片藍天，並未見任何印象派繪畫的影響。

光源並不來自天空，因而畫面中的色調雖然遠比以前的豐富且明亮，卻不在於描繪陽光的擴散力。但是每一根草、每一麥莖都經過精細的描繪，而且輪廓並未溶入色彩和光線之中。麥田不只是一種「現象」，而是有著一種近乎自然景象的觸感。

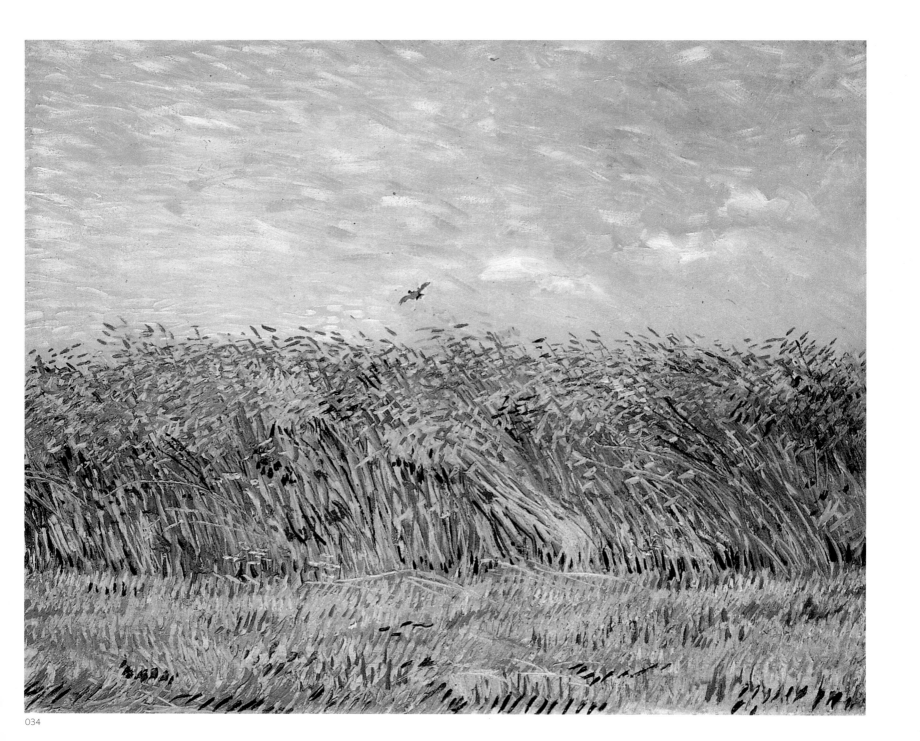

正在卸沙的沙石船

油彩、畫布
55×65cm
1888年8月
德國埃森
福克旺美術館

阿爾位在隆河上，這條忙碌的水域曾多次出現在梵谷的畫中。他畫碼頭和正在工作的碼頭工人，以及流過城區的河流全景。

但是在這些畫中，他的處理手法有些許獨特、疏離之感，彷彿要順應阿爾的自然景觀作描繪，是很不容易的事。更有一種矛盾情緒特質存在著，並暗含了莫內在描繪阿戎堆附近塞納河畔，現代勞工和工業發展風景所使用的特殊筆法。堅實並細膩地描繪出駁船和工人們，但是布局卻顯得有些細微而不夠周全。不以特別指標暗示那是哪兒的情境；碼頭上的一小段延伸，實則變為河岸，甚至延展到海灘上。駁船邊的一條小船上，有個人正在垂釣，而他對駁船在空間和平衡效果上的關係並不清晰。

梵谷把畫送給他的友人兼同行艾米爾‧貝納爾，還題了獻詞在畫上，不過現在已被去除掉了。在隨畫附上的信中，梵谷承認這只是幅嘗試性的作品。而他特別強調，雖然是直接畫出主題來，但是它終究不是純印象派的。也許他當時正打算接受老一輩印象派畫家如莫內的範疇，運用他們的畫題，改為更一致的手法和風格，然而除了前景以外，這項目標卻難以達成。

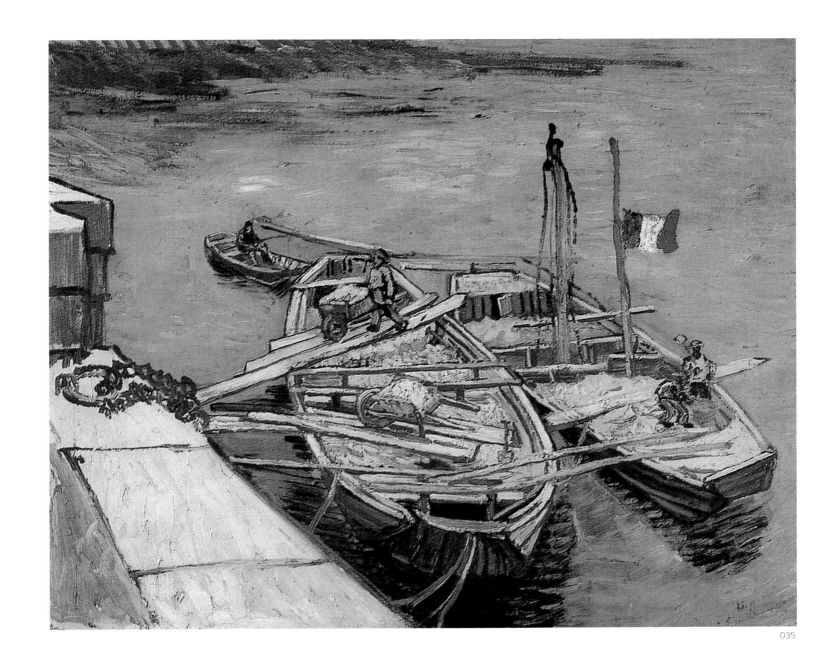

臨近蒙馬特的巴黎郊區

水彩、畫紙
39.5×53.5cm
1887年夏天
荷蘭阿姆斯特丹
市立美術館

　　這幅畫呈現出另一種迥然不同的巴黎景觀，它以水彩畫
成，運用了一致的色調和對照的生動筆觸。畫中的巴黎出現在
邊緣地帶，這次不是由巴黎往外望出去，而是從外頭看進去。
我們看到了在以道路分界那一頭的巴黎，那兒也是都市和鄉村
的交會處。所謂的「鄉村」地帶幾乎占了整個畫面的二分之
一，然而如此廣大的前景，離我們的視野非常近，除了沒有屋
頂的農舍，一些採石場，和幾輛手推車以外，幾乎就是一片空
空如也。城市區則是一片密集、擁擠和忙碌景象。工廠排放的
黑煙迷漫在廠房和住屋的上上下下。更遠處我們可以看到山丘
以及延伸在另一端的鄉景。

　　這幅水彩畫與梵谷所畫的其他一系列巴黎近郊作品十分吻
合，特別是描繪靠近拉巴里耶壁壘的素描，它屬於巴黎的一部
分，因雨果《孤雛淚》書中的描寫而赫赫有名。畫面中有馬拉
礦車，漫步的人們，以及一大片用以分割畫家、觀畫者，以及
巴黎散步人群的前景。空間不夠靈活，構圖也顯得細碎。

　　相形之下，〈臨近蒙馬特的巴黎郊區〉這幅水彩畫，則顯
得井然有序，由上往下的一連串平面構圖，有條不紊的組合，
正足以當作都市和鄉村的分野。以往在德藍特時期，他對風景
畫中空間和配景方面的棘手問題，到了這兒似乎已見克服，這
也暗示他對巴黎本身以及當地畫風的背離決心。

　　這幅畫表明了梵谷對17世紀荷蘭風景畫畫風特殊用語的征
服，以及它的都市與鄉間調和程度、階段間關係的種種意象。

穿工作服戴麥桿草帽的自畫像

油彩、厚紙
40.5×32.5cm
1887年夏
荷蘭阿姆斯特丹
梵谷美術館
（文生・梵谷基金會）

梵谷在巴黎居住的兩年期間，創作了為數不少的自畫像。荷蘭的藝術巨匠們如法蘭斯・哈爾斯和林布蘭特，都擅長於肖像畫的製作；同樣出身荷蘭的梵谷，也很有可能是為了生計考量，希望自己增進肖像畫方面的功力。但是實際上，梵谷之所以繪製自畫像，是因為法國首都巴黎的模特兒費用過於昂貴，他負擔不起。他曾經在從阿爾寄出的信中說明，當他沒有模特兒可以描繪時，鏡子就成為便利的替代品：「因為沒有模特兒，為了要畫自己，所以我很慎重地選擇購買好的鏡子。」(書簡 685/537)

梵谷在巴黎繪製的自畫像，幾乎都是作為練習之用。以敏捷的素描風格畫出的這幅畫，也可被視為同一類作品。畫表面上殘留著許多塗抹過後留下來的痕跡，對於支配整幅畫面的黃土色彩有著加強的效果。

梵谷在此畫中嘗試使用由法國印象主義所習得的補色理論。背景輕快的藍色筆觸，和主色調黃色及橙色成為對比，而紅色色調也強調了綠色的筆觸。梵谷接觸到秀拉視覺混合的點描技法之後，嘗試使用細筆作畫；顏料從管中擠出之後，也不再混合調色，便直接塗抹在畫布上。但和點描主義的畫家不一樣的是，他並不是一點一點地將顏料塗到畫布上面，而是使用自由的運筆方式來作畫。

畫家使用素描般的線條描繪，來捕捉帽簷、工作服和鬍鬚的形狀，並以深色清楚地畫出從鼻子到下巴鬍鬚的輪廓線。沿著工作服領口延伸的紅色線條，從胸部伸展到肩膀，顯示出這兩個部位的聯繫關係。

畫中人左眼是明亮的綠色，而右眼用淺藍色塗繪的眼白中則為深藍色的眼瞳，大膽的用色方式極具效果性，給予觀畫者深刻印象。梵谷的弟妹喬安娜・梵谷・波格在梵谷書簡集的序文〈追憶文生・梵谷〉中，曾經提到梵谷的弟弟，也就是她的丈夫西奧，和梵谷一樣有著明亮的藍眼，但是眼瞳時常會轉變為深綠色。他在自畫像中經常使用綠色來描繪自己的眼睛，可見得他十分喜愛這種顏色。

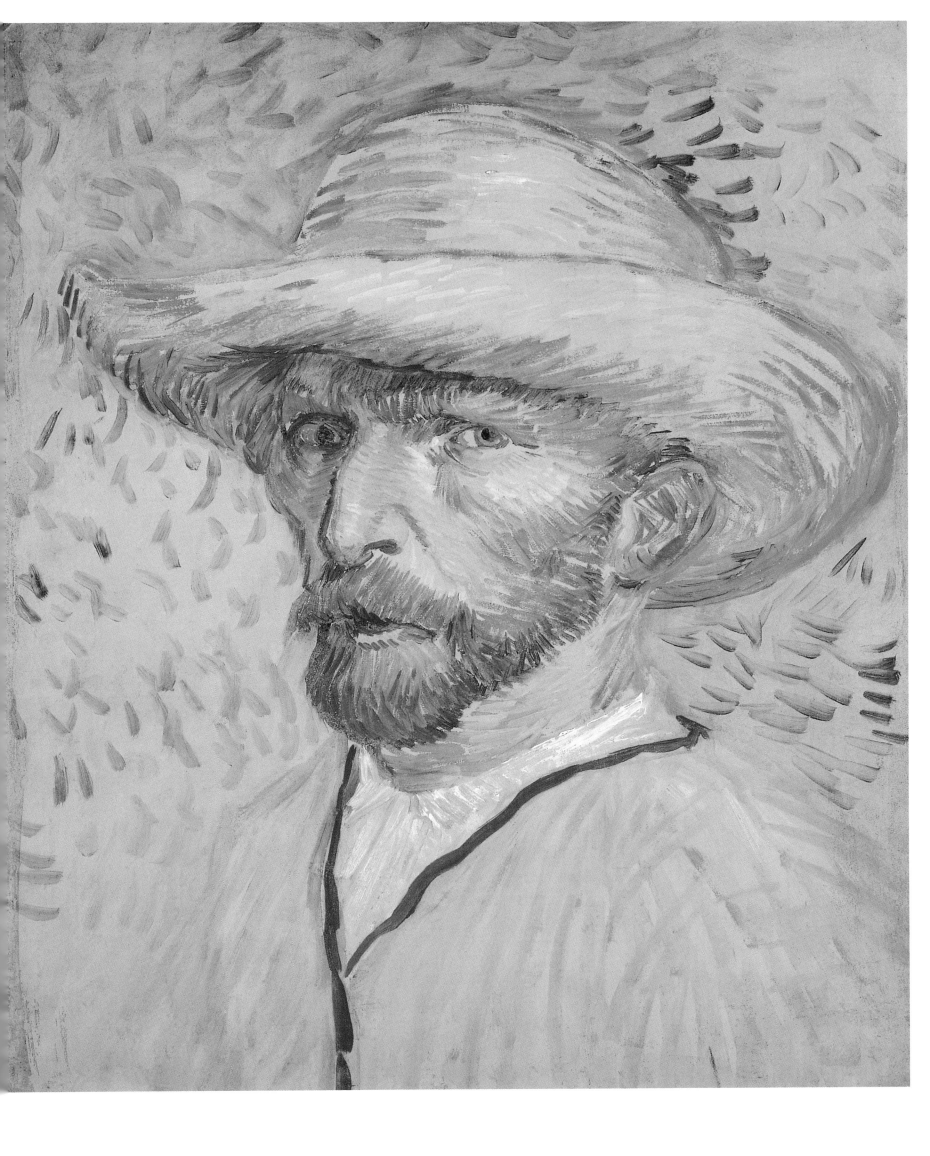

畫架前的自畫像

油彩、畫布
65×50.5cm
1888年1月
荷蘭阿姆斯特丹
梵谷美術館
（文生・梵谷基金會）

林布蘭特
畫架前的自畫像（下圖）
油彩、畫布
111×90cm
1660年
法國巴黎
羅浮宮美術館

1888年2月下旬，在離開巴黎搬到普羅旺斯之前不久，1888年1月中，梵谷完成了這幅自畫像。他不再穿得像個都市公子哥兒，而改穿巴黎勞工階級的藍布衫。他站在畫架前，手持調色板，這種姿勢使人連想到林布蘭特的一幅自畫像（下圖），它當時正收藏於巴黎羅浮宮內，是梵谷相當熟悉的畫作。

或許這幅畫該被看作，是他對於本人的藝術家身分和作品觀感新定位的聲明書——打算使自己從都市和中產階級生活型態中，脫胎換骨；希望被以荷蘭傳統而非法國傳統來審視。畫中也透露出他對身為畫家身分所日漸滋長的自信：他和他創作所需的工具調色板與畫架一起出現。

由他對畫的處理手法更可見出端倪。在早期自畫像中出現的單一或不完全色調，以及結構分明的筆觸，也被一種較為收斂並有連結性的處理手法取代了。他採用的布局使人想起林布蘭特，而手法和用色卻令人想起另一位17世紀荷蘭畫家法蘭斯・哈爾斯。

梵谷在安特衛普習得的技法，經過在巴黎時期的深入探究，現在已能有效地整合溶入他的作品中，產生出一種獨特的風格。

梵谷的這幅自畫像，從色彩呈現可以觀察出梵谷運用色彩的方法。灰黃帶綠的臉上，畫出綠眼、灰色的頭髮、帶皺紋的額，鬍鬚與唇部都是橘紅色的。左下方梵谷手握的調色板上，塗上的色彩有：檸檬黃、威羅內塞綠、柯巴特藍、原色紅等等，因此此畫中除了橘紅色與臉部背景灰黃色白壁之外，都是使用顏料擠出的原色畫出來的。這幅自畫像已超越肖像畫傳統，揉入了印象主義的色彩方法，而比較接近深刻描繪內在感覺的肖像寫真。這是梵谷自畫像的獨有特徵。

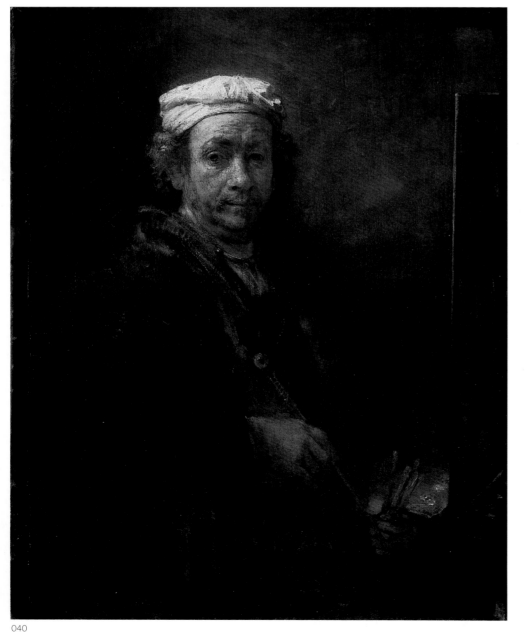

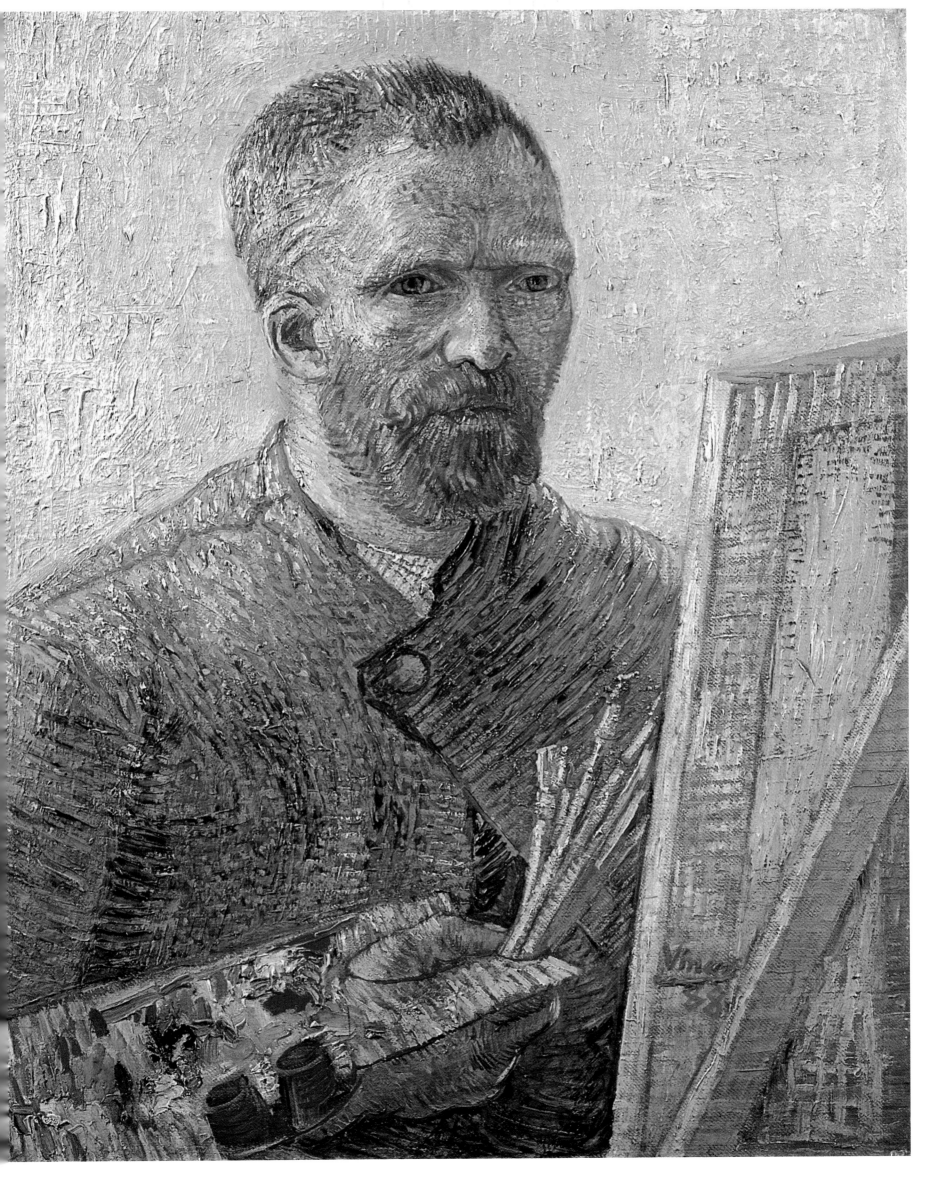

阿爾附近的吊橋

油彩、畫布
54×65cm
1888年
荷蘭奧杜羅
庫拉‧穆勒美術館

阿爾的吊橋（下圖）
素描、畫紙
24.2×31.8cm
1888年6月
美國洛杉磯
市立美術館

梵谷曾以這座阿爾城外的吊橋為題材多次作畫。〈阿爾附近的吊橋〉(右頁圖) 這一幅的橋下有正在河畔洗衣服的婦女；另有一幅則是沿著河岸散步的情侶。描繪以吊橋為主題的畫進一步印證了梵谷用來使阿爾和它周遭荷蘭時代風貌具現的意念。

這幅畫和荷蘭風景畫的確很有關連，畫面十足的荷蘭風味。它也是梵谷在荷蘭海牙學院的同好者所經常採用的題材，這可以從雅各‧馬利斯在1875年畫的一幅水彩畫得到印證。而梵谷的這幅畫也確實是另一類的荷蘭形式，它和荷蘭的地理景觀頗為近似，事實上，這座橋是由道道地地的荷蘭工程師建造完成的。直到今日，阿爾還留存著梵谷所畫的吊橋。

不過，在另一方，這裡的吊橋景色，使梵谷聯想到他意象中的日本，也許跟他在巴黎見到的日本浮世繪風景中的日本印象有關。梵谷在寫給西奧的信中提到：「今天我帶回來一幅畫有吊橋的油畫，有一輪二輪小馬車從橋上走過，背景是藍天——河也是藍色的，河岸是橘黃色的，岸上長著綠草，有一群穿著襯衣與戴著五彩繽紛的便帽的洗衣婦女。我還有另一幅畫著一座鄉下小橋與更多洗衣婦女的風景畫；也畫了一幅火車站附近種著法國梧桐的林蔭道。西奧，我感到好像是在日本一樣，我說得一點也不過火，我還從來沒有見過如此平常而美麗的景色。」

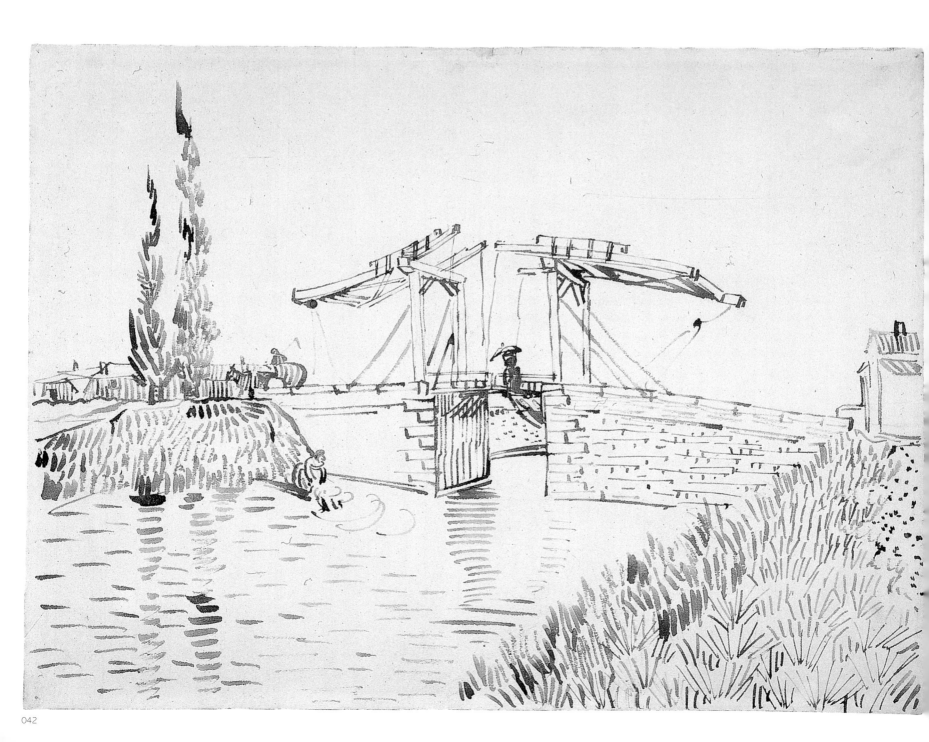

阿爾近郊花朵
盛開的原野

油彩、畫布
54×65cm
阿爾，1888年5月
荷蘭阿姆斯特丹
梵谷美術館
（文生‧梵谷基金會）

「這個主題真是太棒了！在黃色的大草原上，成排盛開的紫色鳶尾花，就像圍牆一樣。在草原對面，可以見到有著美麗女子、生機盎然的街道。」(書簡 614/B5) 眺望著南法阿爾繁花盛開獨特的景觀，梵谷不禁為之深深著迷。雖然當時果園的花季已經將近尾聲，但是當地卻有著令他聯想起日本的嶄新繪畫主題。「原野上綻放著黃色和紫色的花朵，被圍繞在這其中的城鎮，簡直就像夢裡才看得到的日本風光。」(書簡 611/487)

5月12日時，他將花朵盛開景致的最新狀況告知弟弟西奧。「鮮黃色的金鳳花開遍了整片原野，有著綠葉的紫色鳶尾花茂盛地生長到水渠上方，還有無數的灰色柳樹，朝著天空伸展。」(書簡 611/487) 梵谷也在信中嘆息道，平原的草叢若是被除盡，自己就不能再畫這個主題，也無法完成引人注目的好作品。結果，他果真因此無法繼續描繪下去，所以也沒有畫出完全滿意的作品。

他詳述了自己對於這張作品構圖的不滿。如果看過他信中關於這個風景的描述，就可以明白他想表現的景致，其實和此畫有相當的距離。他在信中寫著紫色的鳶尾花茂盛地生長在水渠之上，所以在畫面上的綠色部分，應該是要顯示出水渠的堤防部位；如此一來，就能表現出和在低處盛開鳶尾花的段差。但是，在畫中卻不太能看出這樣的段差；可以明顯看出的，是在金鳳花恣意綻放的草地前方的同樣高度，盛開著鳶尾花。在梵谷構圖相同的素描中，段差的表現更加明顯，尤其是畫面左方的落差距離相當大。和畫在書簡中一同寄上的素描裡 (下右圖)，則以斜線表現出斜面來。

雖然遇到了這麼多構圖上的難題，但這張描繪阿爾初夏風光的作品仍然十分優秀。紫色的鳶尾花和黃色的金鳳花相列所產生的補色效果，對梵谷而言一定是難以抗拒的極大誘惑吧！背景中，樹木上的濃烈綠葉及其中的紅色屋頂，則是畫中的第二組補色。

這張作品，是梵谷第一次將鳶尾花當作主題，並認真畫下的習作。翌年，當鳶尾花再度盛開時，他也以畫筆在畫面上滿滿地紀錄下花開的美景。接著再下一年，當花季來臨時，他著手製作了一幅以插在花瓶中鳶尾花為主題的靜物畫。

梵谷
阿爾近郊花朵盛開的原野（左圖）
素描
1888年
美國普維敦斯
羅德島美術館

梵谷
信中的素描（611/687）
阿爾近郊花朵盛開的原野（右圖）
1888年
荷蘭阿姆斯特丹
梵谷美術館
（文生‧梵谷基金會）

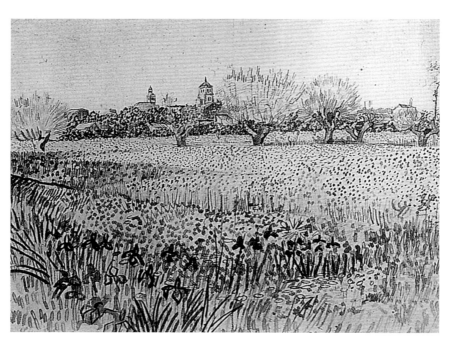

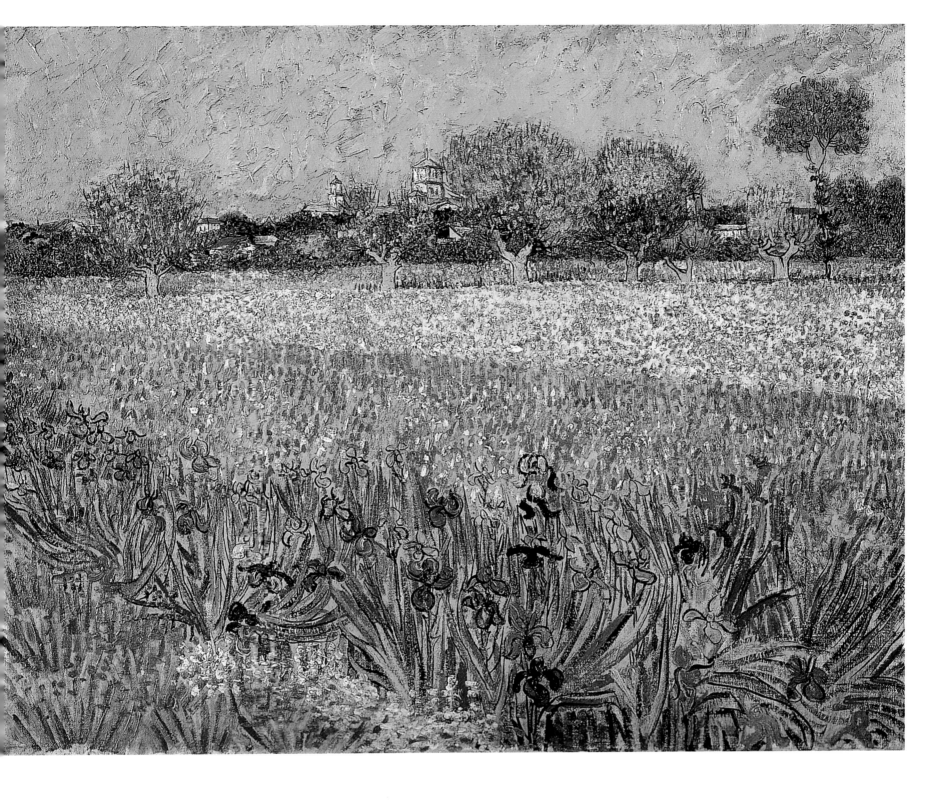

咖啡壺靜物畫

油彩、畫布
65×81cm
1888年5月
法國巴黎
私人收藏

在荷蘭的幾年裡，梵谷使用一種巴比松畫派畫家，和一些海牙學院藝術家獨特的用色。但是在1884年到1885年期間，他在閱讀有關法國畫家德拉克洛瓦的書本和報章中，接觸到一種新的色彩理論。

由這些文章梵谷推論出，堪稱具現代風格的藝術要素之一，乃在於使用補色和對比色，以替代色調和明暗的處理。他所習得的基本概念是每一種原色——紅、藍、黃——都有一種由其他兩色組合而成的補色。紅色的補色是綠色、藍色的補色是橙色；黃色的補色是紫色。而畫中物體的陰影都應包含它的補色在內；補色也可用以增強色彩的明度。為了塑造出現代風格，梵谷的確吸取了這些理論，然而卻缺乏熟練的理念或是充分技巧作基礎。他自然有秩序地運用它們，縱然經常會有出乎意料的結果出現。

1888年春、夏期間，梵谷定期和畫友貝納爾連繫，向他的朋友報告創作進展，並對他的色彩實驗加以描述。顯而易見，在這幅靜物畫中他用了藍色和橙色、黃色和紫色這些互補色系，由附在給貝納爾信中的素描色稿，可看出紅色和綠色這組互補色也被採用了。背景經複製後呈現黃色，事實上它是帶綠色色調的，畫的四周梵谷畫以紅邊，就是用來特別強調綠色的。以互補色畫邊的習慣，首創自秀拉，他也採用現代色彩理論來作畫。

阿爾的鬥技場

油彩、畫布
73×92cm
1888年
俄羅斯聖彼得堡
艾米塔吉美術館

〈阿爾的鬥技場〉這幅畫，是梵谷到阿爾時，注意高更的藝術，而在1888年的10月至11月時所畫的。但是，梵谷並未完全受高更影響，而是提出了獨自表現形式的綜合主義。畫面中的全體人物情景如蟻塚似的，他克服了高更畫法的直感原理。

從這幅畫中的主題觀點，可以看出它在梵谷作品中占有特別重要的位置。牛決鬥時群眾騷然群集的景象，充分描繪出來，畫面中的人物色彩很近似，梵谷多採取直線條鉤勒出人物及衣服的輪廓線，是一種概念化的手法，運用筆觸瀟洒的素描線條來表現彩色的繪畫。梵谷曾說他是在試著誇張主要的東西，並且故意讓明顯的東西模糊。他說：「畢沙羅說得對：『你必須大膽誇張色彩所產生的調和或者不調和的效果。……』我認為如果我不把自己束縛在太小的範圍內畫畫，我會有更多成功的機會。」這也是梵谷所畫的有關鬥牛題材的唯一繪畫作品。

拉克勞平原的豐收
（藍色手推車）

油彩、畫布
72.5×92cm
1888年6月
荷蘭阿姆斯特丹
梵谷美術館
（文生・梵谷基金會）
（下圖，右頁為局部圖）

梵谷在阿爾完成的作品，可分成許多不同系列，依季節劃分的風景畫系列就是其中之一。季節系列的原始動機，是要藉一組互補色系來呈現不同的季節景致，這種構想在1884年於努昂時已蘊釀生成了。

1888年3月抵達阿爾後，梵谷就開始畫一系列題名為〈春天〉，以粉紅色和綠色為主群花盛放的果園的油畫作品。6月時他用藍色和橙色畫〈夏天〉系列，畫出了拉克勞平原上的豐收景象，它是介於阿爾以及孟馬赫修道院廢墟之間的田野。

〈拉克勞平原的豐收〉這是一幅梵谷的重要作品，他先依題畫了兩張素幅，等油畫完成後，他又畫了兩張素幅，其中一張送給了約翰・羅素。比較素描習作和油畫，可看出他在創作過程中的許多重大變革。在油畫中，空間感擴大了，透視點較高，因而大平原就在我們眼前伸展開來，而後逐漸退至遠遠的高塔和後面的山丘上。

梵谷經常在信中描述拉克勞平原，提到除了色彩的差異外，它常令他想起昔日的荷蘭。在這幅風景畫中，他想像17世紀畫家羅伊斯達爾和德科尼克的風景畫畫面，他們均以全景的風景畫著稱。梵谷在普羅旺斯畫的季節風光畫作，經常是一種對昔日荷蘭景致的意象移轉，那兒雖經季節變換，但天地萬象卻沒有明顯的變化。

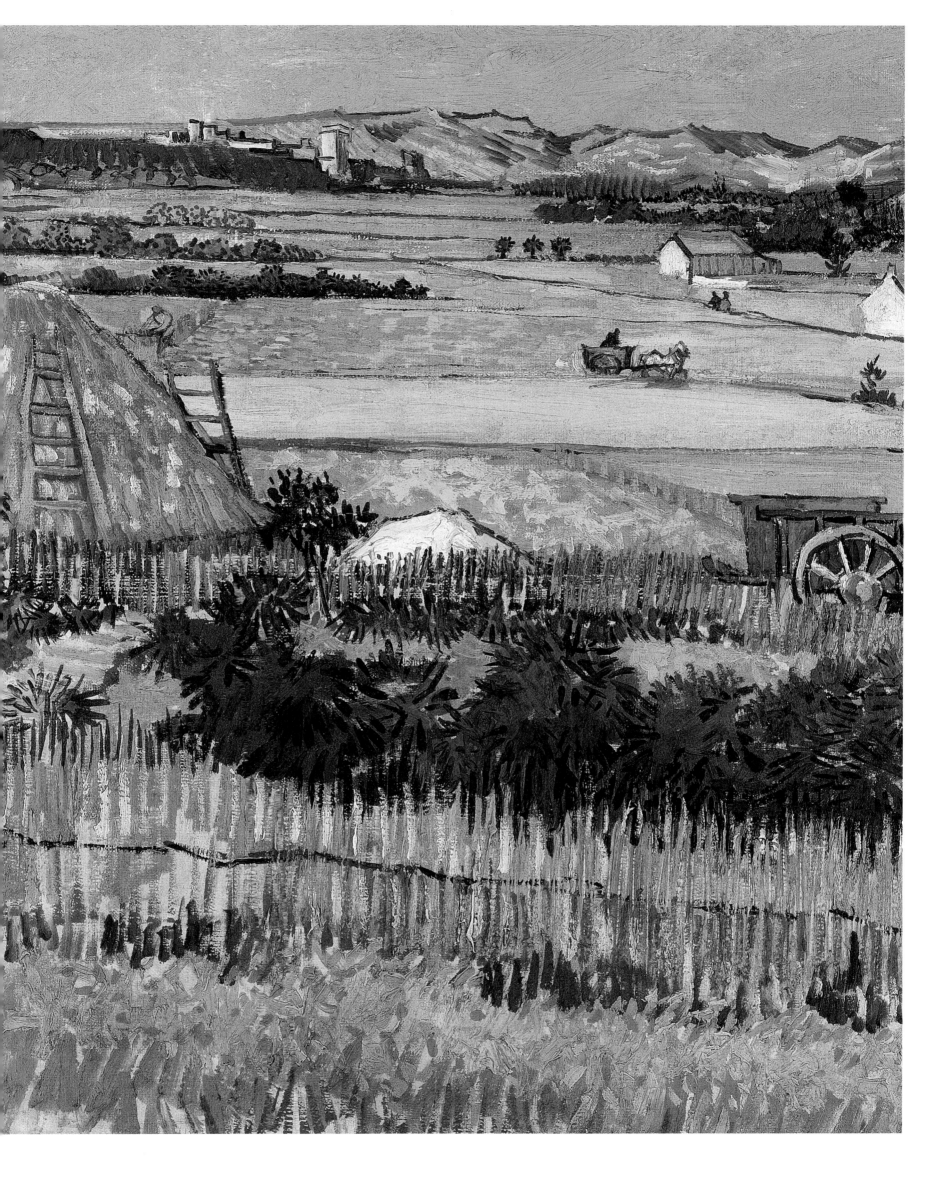

普羅旺斯的乾草堆

油彩、畫布
73×92.5cm
1888年6月
荷蘭奧杜羅
庫拉·穆勒美術館

普羅旺斯的乾草堆（下圖）
素描、畫紙
24×31cm
1888年6月
美國費城
費城美術館

〈普羅旺斯的乾草堆〉這幅有著兩座大乾草堆的普羅旺斯農莊油畫，畫於1888年6月，是〈拉克勞平原的豐收〉的副產品。它使人想起梵谷的畫〈小麥束〉，當時他也正醉心於農事和四季畫題，素描〈普羅旺斯的乾草堆〉（下圖）正是探究這幅油畫的最好例證。梵谷以搶眼的黃色描繪一大一小的乾草堆，構成此幅油畫的主題，背景是農家建築與藍天，色調單純而不繁複，同樣使作品具有一種張力。

梵谷當初是以製圖者開始他的藝術創作，而這些素描正是他作品的要素。這張素描並不是油畫的準備作品，而是它的附帶作品而已，兩者是分別獨立的習作。

這幅素描呈現豐富的圖象寓意，那是梵谷在阿爾時透過色彩研究所發展出來的風格。不同的筆法和象徵用來顯現每一主題的不同結構和特質。梵谷仿效日本的製圖者使用蘆葦筆。事實上，他是打算收集許多的阿爾風格的素描，就像他所讀到有關日本畫家的作風一樣。梵谷運用點和線組成了畫中的景物，引人入勝。

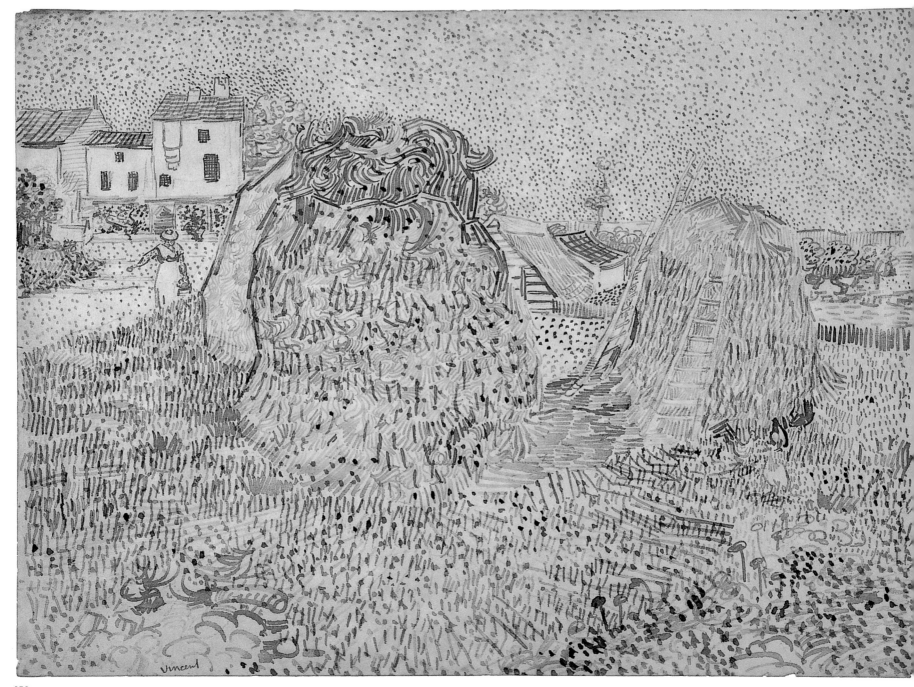

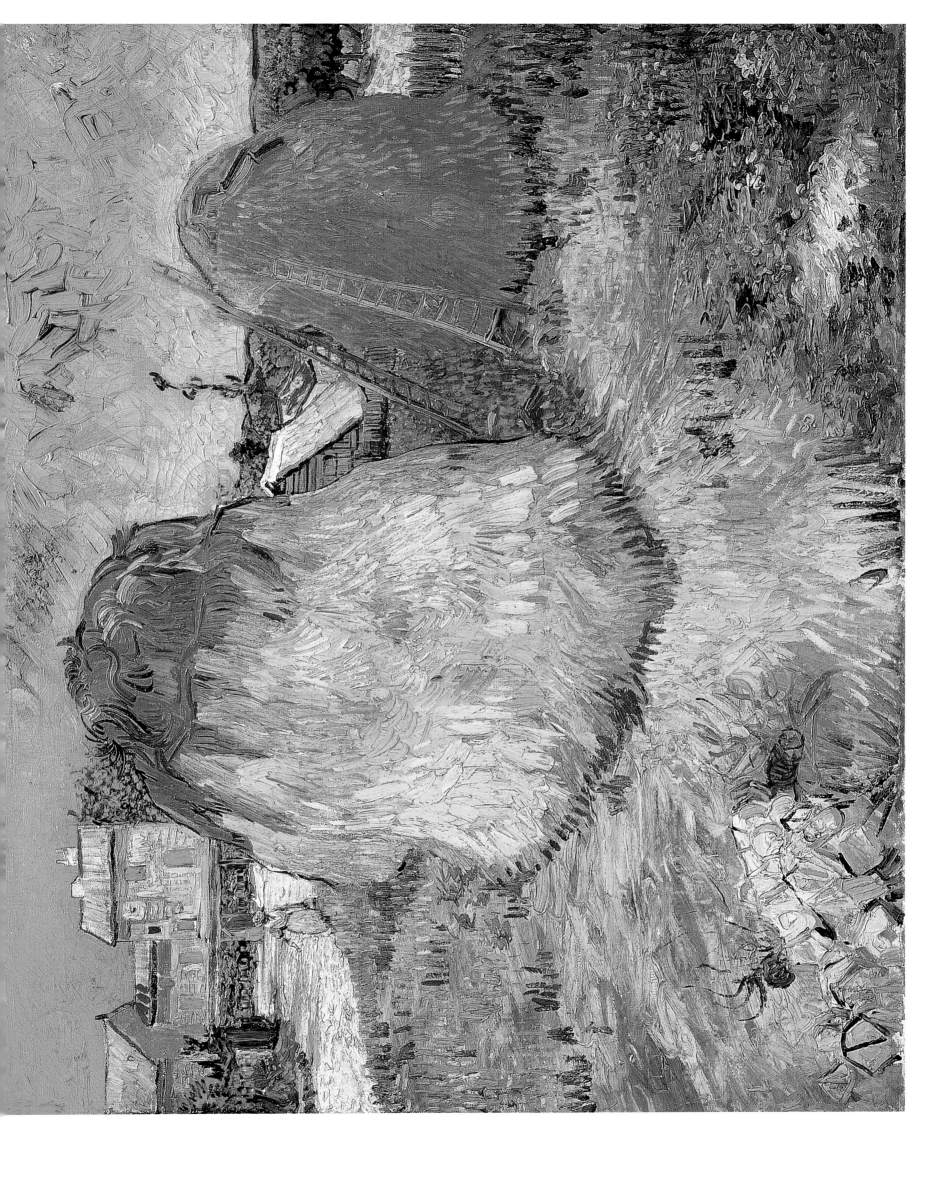

在地中海沿岸的
聖瑪莉海上的漁船

油彩、畫布
44×53cm
1888年6月
俄羅斯莫斯科
普希金美術館

───────

在地中海沿岸的聖瑪莉沙灘上
的漁船（下圖）
油彩、畫布
65×82cm
1888年6月
荷蘭阿姆斯特丹
梵谷美術館
（文生‧梵谷基金會）

1888年5月底，梵谷到地中海沿岸的聖瑪莉（Les Saintes-Maries-de-la-Mer）旅行並擷取繪畫題材，那是法國南方一處臨地中海的小漁港，梵谷在那找到南方的多樣的主題，這也是他在荷蘭席凡寧根（Scheveningen）曾有的印象：沙灘上的漁船、海中船隻、美麗的漁村，以及有教堂的漁村遠景。6月初，梵谷帶著九張速寫與三張畫作回到阿爾的工作室，包括這裡刊出的兩幅油彩畫和一幅素描，接著依據這些元素，創作了關於漁船的畫作。

梵谷在寫給西奧的信中提到：「我上星期到地中海沿岸上的聖瑪莉，在那裡一直待到星期六傍晚。當你坐著公共馬車穿過卡馬格草原的時候，可以看到一群一群的公牛與小白馬，帶著點野性，非常美。」

「地中海呈魚鱗的顏色，我意指其色彩變化多端。你往往不知道它是綠的或是紫的，甚至不能說是藍的，那變化的波光瞬間染上玫瑰色或灰色。沒有斷崖也沒有岩石的沙岸，就像荷蘭的，只是沒有沙丘，而且更藍。」

「清晨正要動身回家之前，我於一小時之內畫成一張船的素描。我來南方不過數月光景，而能不經測量，只任畫筆自由揮動，如此暢然成一畫，不禁雀躍在心頭。」

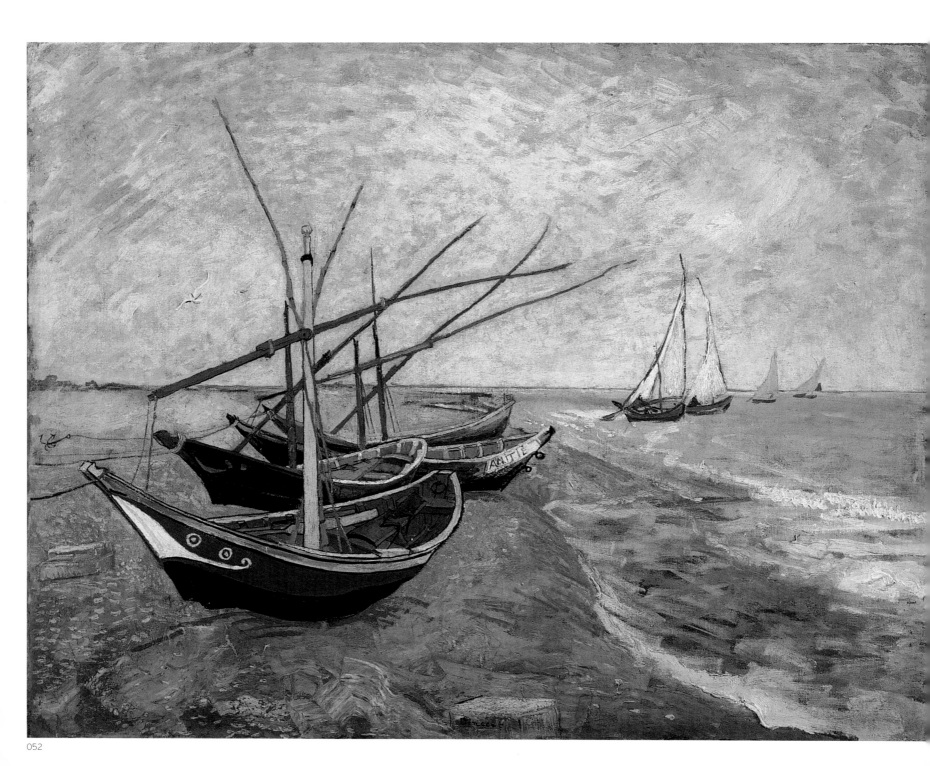

米亞特上尉的畫像

油彩、畫布
81×65cm
1888年6至8月
私人收藏

梵谷在阿爾認識了一位法國輕步兵，他是阿爾及利亞步兵隊的士兵。梵谷說動他坐下來替他畫了三幅油畫、二張素描。梵谷以全副輕步兵制服，明亮的色彩，以及異國風情，來描繪他的朋友。

他寫信告訴弟弟，他在安排制服那刺眼又不調和色彩時所遭遇的困難，不過他說他喜歡這樣的小市民畫像。他之所以拿法國輕步兵當他現代人像畫的主題，並不僅是因為他具有非中產階級和非都市的粗麗特質，也是由於他與南方有關連。米亞特是在阿爾及利亞服役，使梵谷連想起德拉克洛瓦和一種較具原始社會健全本質的因素。

梵谷試著說服貝納爾到阿爾及利亞服兵役，以便幫助他重獲健康並由都市生活和思想的壞影響中復元過來。另一個梵谷選這個畫題的可能原因，就是正因為米亞特的身分是士兵，哈爾斯不就曾一再畫市區的警衛和警察，並顯現他們耀眼的制服和神采奕奕的表情嗎？

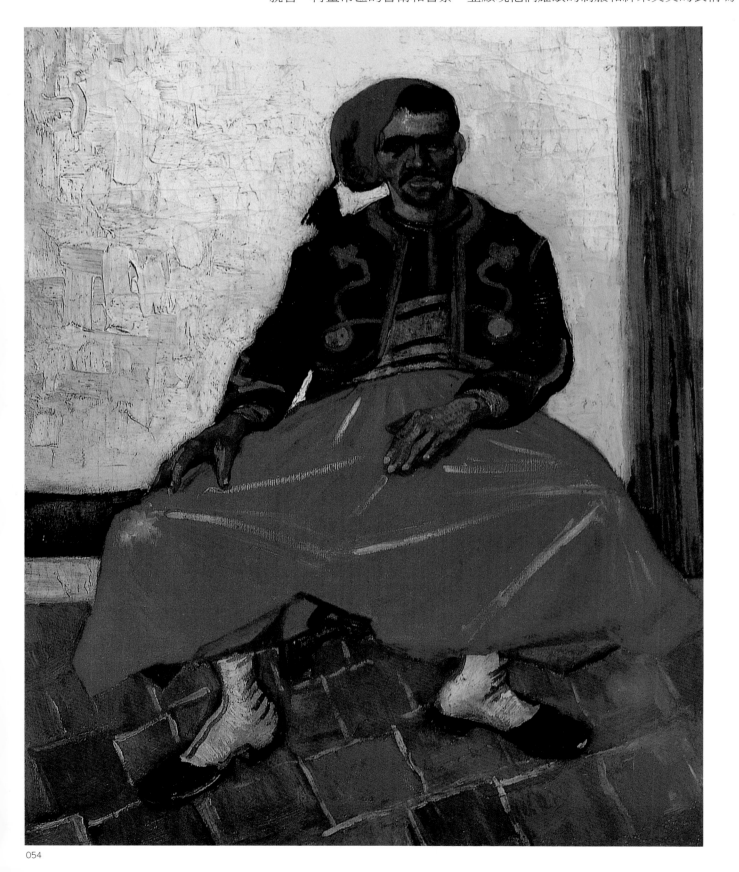

爾珍・波克的畫像
（詩人）

油彩、畫布
60×45cm
阿爾，1888年9月
法國巴黎
奧塞美術館

1888年8月，梵谷告訴弟弟計畫利用誇張的色彩替一位藝術家朋友畫幅畫像，也稱這位朋友是位夢想家。取代了一般房間的樸實背景，梵谷營造出一種夜空的效果，將頭部烘托得像「無限寬廣下暗淡星辰中的神秘光輝」，信中還透露他希望透過畫像展現的各種意義。像往常一樣，他對於處在坐姿模特兒的特性，並未加以壓抑。

這幅畫像主角本是一位畫家，梵谷卻將他表現得像一位夢幻詩人。他身著現代服裝，顯得十分樸實，而背景卻加了許多顆星星，後來梵谷稱這幅畫像為「星空下的詩人」。波克在亮麗的黃色和沉鬱的藍色對比表現之下，頭部和夢境似的星夜背景對照，將畫像提昇得更具象徵意義，把畫家畫成了夢想家，也正是畫者本身欲擺脫現實社會現狀的一種陳述。

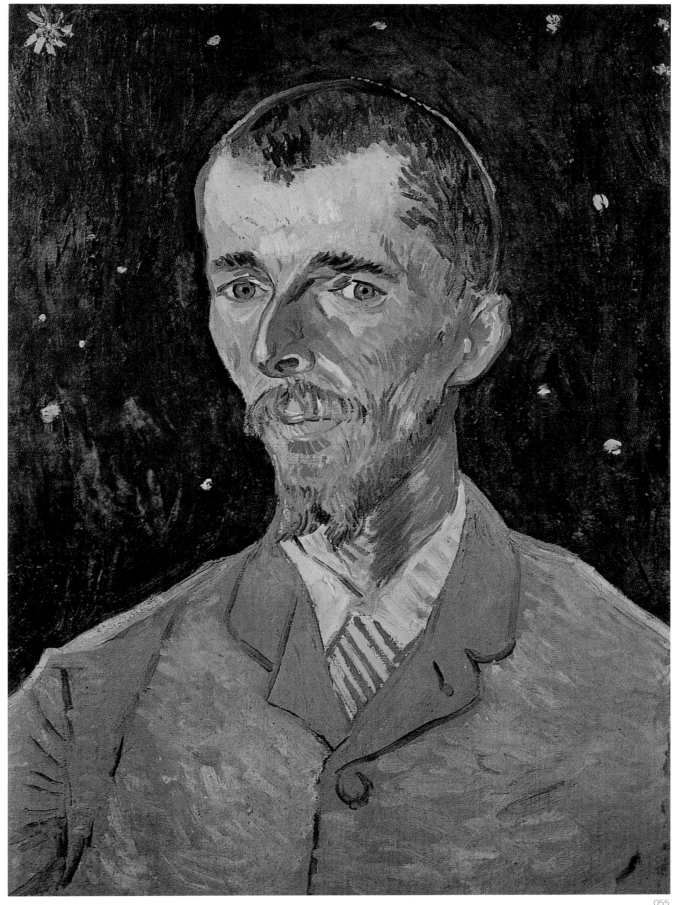

少女的畫像
（慕絲梅）

油彩、畫布
74×60cm
1888年7月
美國華盛頓
華盛頓國立美術館

慕絲梅（下圖）
鋼筆、墨水、畫紙
31.5×24cm
1888年7月
私人收藏

1888年6月，梵谷讀了以日本為故事背景的小說《菊子夫人》，作者是極受歡迎的多產作家皮耶·洛蒂。洛蒂筆下的年輕日本少女慕絲梅，令梵谷印象深刻，他為這幅阿爾少女的畫像，取了相同的標題。洛蒂關於日本之行的演講和小說，給梵谷留下了對遠東的模糊意象。

梵谷寫給西奧的信中說：「你是不是知道什麼叫『慕絲梅』（你讀過《菊子夫人》就會知道），我剛剛畫了一位。慕絲梅是十二到十四歲的日本姑娘（我畫的是一位普羅旺斯的姑娘）。這幅畫花了我一個星期時間；……姑娘的背景是紮實地塗著石綠色加上白色，她的上衣是血紅色與紫色的條紋，她的裙子是有著桔黃色大點子的深藍色。顏面的顏色是平塗的黃灰色；頭髮上塗著紫色，眉毛是黑色，睫毛、眼睛是桔黃色與普藍色。她的手裡拿著一枝夾竹桃；她的雙手都出現在畫面上。」梵谷描述的就是這幅〈少女的畫像〉（慕絲梅）油畫。他也畫了同樣題材的素描作品。

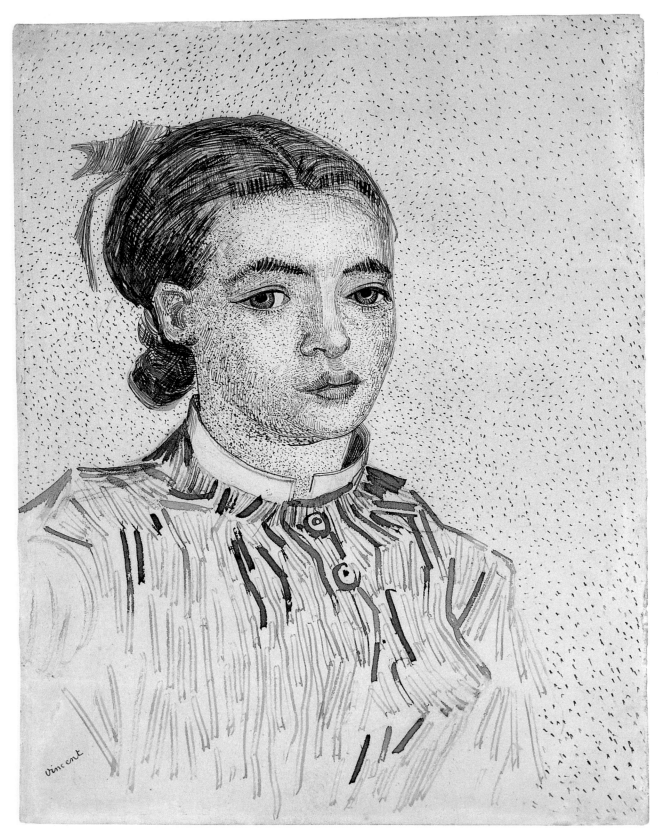

對於日本生活和文化層面，洛蒂很少描述得深刻。只是一些透過西方觀光客觀點的片斷紀錄，東方的異國風光和神秘色彩，加上十足的安適感和原始味。

梵谷雖然身為在普羅旺斯的荷蘭過客，對那兒的生活和居民卻能少有包容。對於他所見到的彷如繪畫似的、奇妙的、迴異的層面，他只捕捉住表面化的愉悅景象，而會恣意地將一位土生土長的阿爾少女，全然東方化了。

阿爾的黃屋

油彩、畫布
76×94cm
1888年9月
荷蘭阿姆斯特丹
梵谷美術館
（文生·梵谷基金會）

―――――――

阿爾的黃屋（下圖）
水彩、畫紙
26×32cm
1888年10月
荷蘭阿姆斯特丹
梵谷美術館
（文生·梵谷基金會）

1888年2月下旬，梵谷離開巴黎，搬到普羅旺斯的小城阿爾居住，他在那兒待了兩年。雖然阿爾也稱得上是個工業城，他這回可算是從都市搬到鄉村。

在阿爾，由他的住屋為據點，梵谷可以方便地到附近的小麥田去。整齊有致的黃屋，座落在阿爾的郊區，靠近火車站，是梵谷的住家兼畫室。他在1888年9月完成了這幅得意油畫作品。

多位藝術史學者曾注意到梵谷當時的畫作，與17世紀傳統的荷蘭小鎮風光繪畫之間的關係。巴黎的興衰和動盪的畫面已不復存在，這點梵谷早在畫〈克利希林蔭大道〉時就已發現到很難在畫面上捕捉得到。

一致的畫法，加上固定的圖象，產生了一種舒適、親切的景致。在另一幅素描中，梵谷換一種角度，以正在城外小麥田裡收割的工人的眼光，來描繪阿爾的風貌。農事在城堡和工廠之下進行著，一列火車輕駛過，城市和鄉村景象調和地並存。對於描繪這兩者關係的雛型，17世紀荷蘭傳統繪畫已經具備，羅伊斯達爾無數透過田野風光描繪出的哈倫景致，就是典型的例子。

梵谷借用這種既有的模式，轉移到另一時代的不同國度裡，描繪的也是全然不同於以往的經濟與社會關係，這樣他可以分析出他在自己這個時代裡所看到都市與鄉村對立的情況。在如此特定的理念之下，他加上了現代工業社會的表徵「火車和工廠」在畫面中。

〈阿爾的黃屋〉在色彩運用上，很能說明梵谷喜愛的色彩表現方式，黃色的屋子建築、黃色的道路，以背景的藍天烘托出來，顯得更為耀眼。

阿爾的夜間咖啡屋

油彩、畫布
81×65.5cm
1888年9月
荷蘭奧杜羅
庫拉‧穆勒美術館

阿爾的夜間咖啡屋（下圖）
鉛筆、鋼筆、墨水、畫紙
62×47cm
1888年9月
美國德州
達拉斯美術館

在1888年9月一封給妹妹薇兒米雅的信中，梵谷描述了他剛剛完成的兩幅夜間咖啡屋的畫。其中一幅是中等階級的咖啡屋，可憐的流浪漢就在那兒睡下了；另一幅是座落在阿爾市中心廣場，星光閃爍下的一間摩登咖啡屋，就是這幅〈阿爾的夜間咖啡屋〉油畫(右頁圖)。

前一幅的用色為濃烈的紅色和綠色色系，加上耀眼的黃色和橙色色系；後一幅中，梵谷用的是熱情愉悅的黃色和藍色，梵谷在畫油畫之前，也先畫了這家咖啡屋的素描作品(下圖)，線條準確有力。他對妹妹提起莫泊桑的小說「漂亮朋友」，由書中他讀到描寫滿天星斗的夜空下，位於燈火通明的巴黎林蔭大道上的咖啡屋。這和他剛完成的畫，有著幾乎相同的主題。雖然梵谷並沒有取個文縐縐的畫名，卻仍可令人想起那或許也正是左拉的小說《夜間咖啡屋》中無產階級色彩濃郁的景象。

這些畫進一步暗示，梵谷確實對當代巴黎藝術家的都市畫題相當有感觸。而他同樣發現到，透過自然主義小說家筆下的描述，更能夠進入那種情境之中，他們的文學作品為他達成現代繪畫必有境界的具現。他曾問道：哪裡是現代風格繪畫表達莫泊桑作品的最佳場所呢？

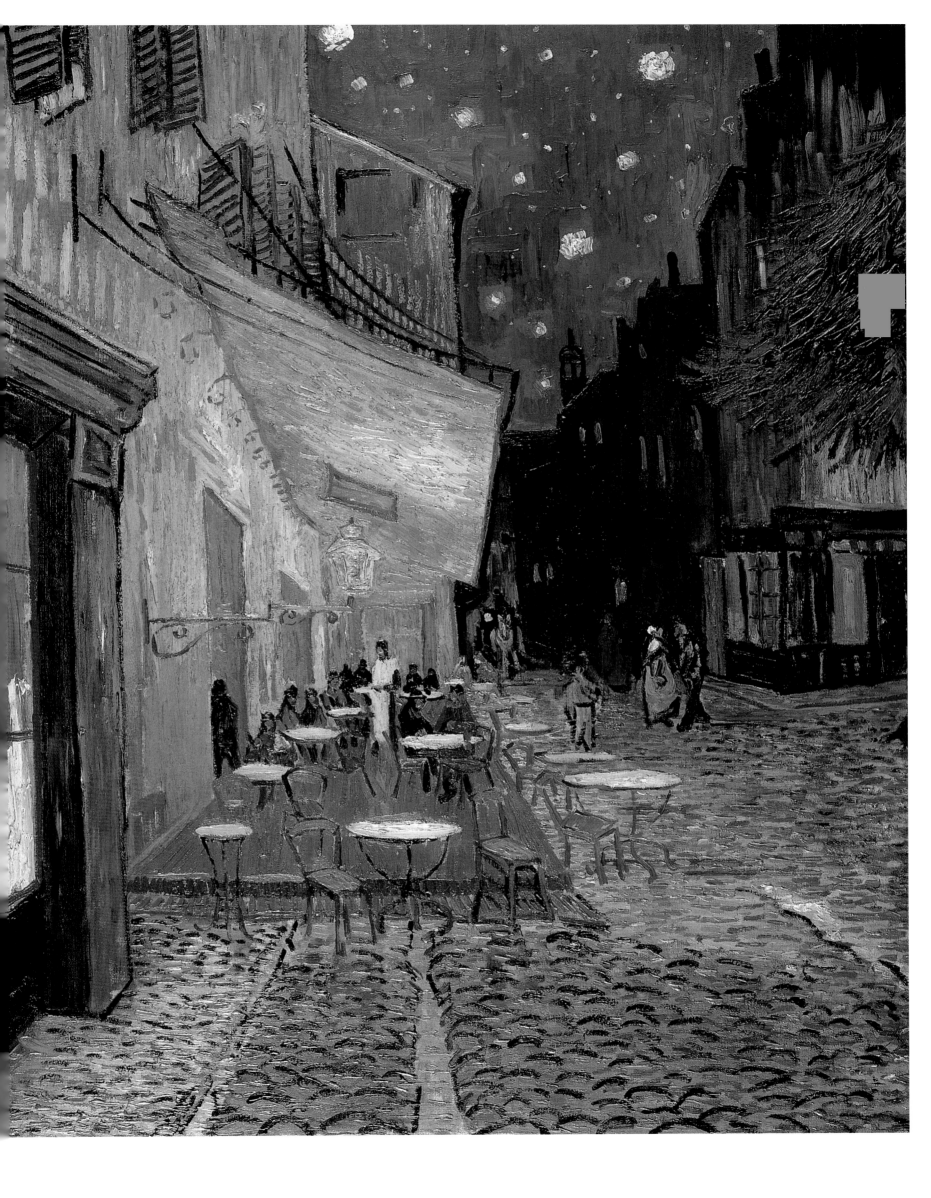

自畫像

油彩、畫布
62×52cm
1888年9月
美國
哈佛大學佛格美術館

———————

朱蒂特·潔拉爾
梵谷的肖像（下圖）
（仿梵谷的自畫像）
油彩、畫布
1897年
收藏地點不明

梵谷的這幅自畫像（右頁圖），被後世通稱為「坊主姿態的自畫像」，因為很像日本的坊主頂著光頭的像子。梵谷作此畫時，對日本這個國家，日本的藝術和藝術家，帶有一種憧憬，在巴黎時早就收藏一些日本的浮世繪，來到法國南部的阿爾，他讀過洛蒂的小說《菊子夫人》，情緒高昂，於是他畫了這幅自畫像，做為贈送給來到阿爾的高更的禮物。

這幅肖像，全體呈現灰色調與薄的威羅內塞綠相對比，身穿藍邊的褐色上衣。頭部明亮的厚塗色彩表現臉面肌理，與單純的空無一物的背景相映成趣。

這幅自畫像的背景，其實正是梵谷當時在阿爾畫室中的寫照。他在寫給弟弟西奧的信中寫道：「你讀過洛蒂的《菊子夫人》嗎？這本書給我留下一個這樣的印象：真正的日本人的牆上是不掛什麼東西的，圖畫與古董在抽屜裡。正因為如此，所以你必須在一個很亮的、很空的、朝著田野開放的房間裡欣賞日本的藝術。我在這裡的一間空房子裡作畫，四堵白牆，地上鋪著紅磚。」梵谷當時生活作畫的室內空間，就出現在他這幅自畫像的背景上，看來乾淨俐落，沒有多餘的東西，一片色彩的牆。

這幅自畫像是梵谷在1888年9月16日畫成的，此時梵谷卅五歲，住在阿爾，正期待著高更從巴黎來阿爾和他共住一起作畫。梵谷所作此畫送給高更後，有一位女畫家朱蒂特·潔拉爾在1897年模仿梵谷的這幅自畫像。模仿的作品（下圖）大部分與梵谷原作相同，只在背景加上了許多菊花，色彩較紅一些。後來此畫轉手給高更的朋友舒弗內格爾，1908年在杜魯埃畫廊展出。

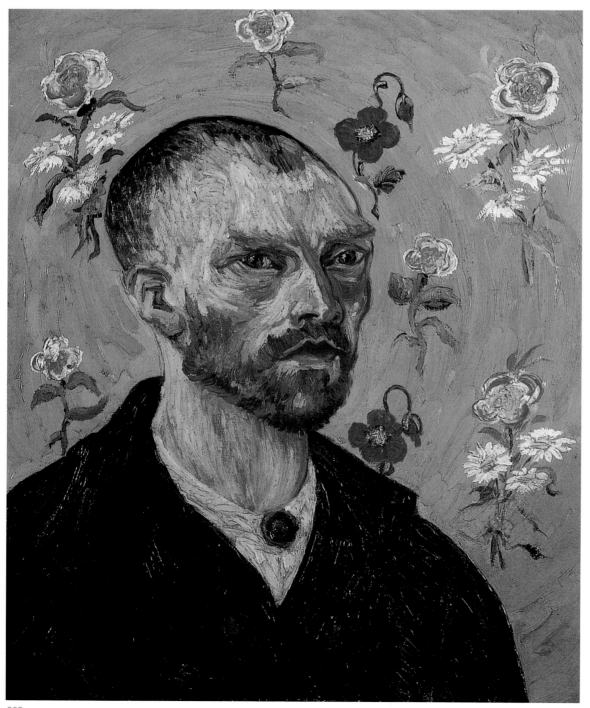

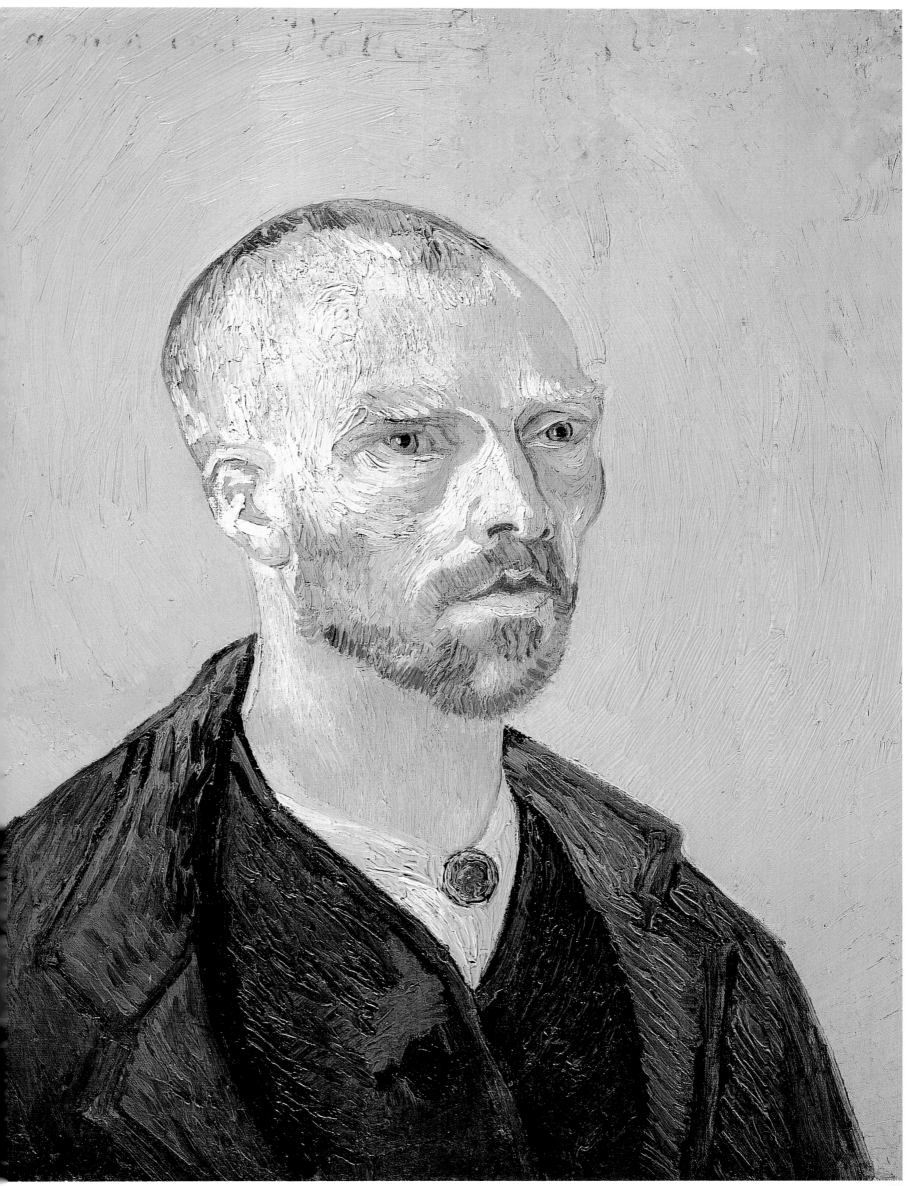

紀諾夫人

油彩、畫布
90×72cm
阿爾，1888年11月
美國紐約
大都會美術館

高更
阿爾夜晚的咖啡店
（紀諾夫人）（下圖）
油彩、畫布
73×92cm
阿爾，1888年11月
俄羅斯莫斯科
普希金美術館

終其藝術生涯，梵谷最大的願望就是成為一位人像畫家。由於他沒有接受完整的藝術教育，對於解剖學和其他相關的美學基礎也達不到適當程度，使得他的意願之實現受到了阻撓。另一方面則是因為他也總是請不起模特兒。不顧這些缺失，人像畫逐漸成了他藝術創作的主流，以及他對現代藝術計畫中的一大支柱。

1888年左右，他寫下有關人像畫的改革，那是他希望見到的。他並對貝納爾辯稱，藉著人像畫家們可以贏得大眾的注目。這種人像畫概念的基礎有二，一是梵谷讀了19世紀法國作家的評論文章，他們相信17世紀的荷蘭藝術，特別是人像畫，是現代藝術的源流；另一個則是17世紀由哈爾斯和林布蘭特所畫的荷蘭人像畫，梵谷以此為例證。

〈紀諾夫人〉畫中的人物梵谷畫的是一位阿爾婦女，耀眼奪目的傳統服裝使人想起十七世紀的婦女服飾，它與哈爾斯和林布蘭特的人像畫如出一轍，都是用來對比平淡的背景。高更也畫過這位紀諾夫人，後來在1890年時梵谷曾依樣模擬了一幅，不過他加上兩本書，正如他在1888年完成的這幅一樣。後來的那幅畫中所畫的畫名十分明顯，一本是狄更斯的《聖誕故事》，另一本是史杜威夫人的《黑奴籲天錄》。

這種習慣用法後來經常出現在梵谷的人像畫中。他借用這種經由文學作品附加的意義，將人物自單純的形像紀錄，提昇到達另一預期的境界。

隆河上的星月夜

油彩、畫布
72.5×92cm
阿爾，1888年
法國巴黎
奧塞美術館

梵谷在1888年所畫的〈隆河上的星月夜〉，表現了自然與人間結合的昇華世界，空中閃耀的星月光點與河上遠方人工街燈照在水面的光彩相互輝映，梵谷用他獨特的深藍色調油彩統一畫面，將夜的光景畫成深沉的記憶。

當梵谷到達法國南部時，立刻就被此地溫暖且明亮的夜色吸引，特別是夜空中閃爍不已的群星，更喚起他繪製夜景的古老夢想。對他而言，廣大的天際是永恆上帝的另一個明證，加強了他要描繪燦爛繁星的慾望。

隆河流到阿爾街上的北部分為兩個支流，其中較大支流以S字蛇行沿街西側流過。梵谷在晚餐後從黃屋經過廣場走到河岸，描繪阿爾的舊市街時，畫了這幅隆河的夜色，1888年9月時梵谷集中描繪以「夜」為主題的油畫，當時他的心境，可從寫給妹妹薇雷敏的信中體會出來：「當大自然如此美麗之際，我感受到令人驚恐的清晰澄明在心頭。對我自己，我已經無法十分具有把握了，而我的繪畫就如同在夢中一一生成。」

〈隆河上的星月夜〉這幅作品是為他自己而畫，主要的目的是在尋找天際的極限，同時也是在詢問它所表達的神祕不解之處。引人注目的是此畫中梵谷以黃色描繪出許多微明的星星，描繪9月的阿爾的夜空，天空有綠色的大熊星座，隆河水面反射阿爾的瓦斯燈，在無限的夜空中發出神祕的閃耀。河岸邊則畫出一對男女情侶在散步，這些帶有浪漫色彩的夜空景物和人物，實際上是梵谷以想像力點綴而成的。

星月夜

油彩、畫布
73×92cm
1889年
美國紐約
現代美術館

梵谷在阿爾與高更的共同生活破裂，發生了割耳事件，梵谷被送進雷米的精神病院。〈星月夜〉就是在聖雷米療養中畫成的一幅畫。

梵谷在1888年4月給弟弟西奧的信中寫著：「有絲柏的星夜或麥田成熟的星夜，我還沒有畫過，這裡（阿爾）的夜空真美！」一年後他筆下的星空，卻與這詩一般的美無緣，而是表現出異常緊張的氣氛。

聖雷米的街景，沉睡在深夜裡。藍色的夜空佔了畫面三分之二的位置，看來有如太陽一般發出強烈光線的月亮，與閃爍的十一顆星星，浮現在夜空中，流動的雲彩像漩渦，充滿了不安定與神祕莫測。梵谷的星空，不只是自然現象的形象化，而是他的幻想與意志的顯現。

伸向天際的一棵暗晦的絲柏，象徵著梵谷患了神精病的孤獨的靈魂。

歌星Don Me Lean欣賞了梵谷的這幅〈星月夜〉名畫，寫了一首獻給文生‧梵谷的歌，特刊於下面提供讀者參考。

文生‧梵谷
Vincent

詞／曲／演唱：Don Mc Lean
曹惠真譯

Starry starry night	在這繁星閃爍的夜晚
Paint your palate blue & grey	塗上你喜愛的藍與灰
Look out on a summer's day	用你那洞悉我心靈暗處的眼
With eyes that know the darkness in my soul	守望著夏季的天候
Shadows on the hills	山坡上的陰影
Sketch the trees & the daffodils	描繪出樹林與水仙花
Catch the breeze & the winter chills	從亞麻般白色的雪地裡
In colors on the snowy linen land	捕捉那微風與冬的寒意

＊ Now I understand	＊ 現在我終於了解
What you try to say to me	你想告訴我什麼
And how you suffer for your sanity	我知道你是如何的為你的心智受苦
And how you try to set them free	你是如何的想獲得解脫
They would not listen	人們不想也不懂得如何傾聽你的心聲
They did not know how	也許他們現在會試著去了解 ＊
Perhaps they'll listen now ＊	

Starry starry night	星光閃爍的夜晚
Flaming flowers that brightly blaze	火焰般燃燒的花朵放出耀眼的光芒
Swirling clouds in violet haze	在紫色薄霧裡旋轉的雲
Reflect in Vincent's eyes of China blue	一片湛藍反映在文生眼裡
Color's changing hue	色彩漸漸轉變了
Morning fields of amber grain	晨間的田野‧琥珀色的穀粒
Weathered faces lined in pain	那一張張滄桑、多皺紋的臉龐
Are soothed beneath the artist's loving hand	在藝術家的手撫慰下舒緩了痛苦

For they could not love you	他們不能懂你，愛你
But still your love was true	但你的愛依舊如此真摯
And when no hope was left inside	而當你內心已無希望存留
On that starry starry night	在星光閃爍的夜晚
You took your life as lovers often do	像愛人們經常做的
But I could have told you Vincent	你結束了自己的生命
This world was never meant for	但是我告訴你，文生
One as beautiful as you	這世界上沒有一個人像你這麼美好

Starry starry night	星光閃爍的夜晚
Portraits hung in empty halls	肖像掛在空曠的大廳裡
Frameless heads on nameless walls	無框的頭掛在無名的牆上
With eyes that watch the world & can't forget	眼睛凝望這世界
	留下難忘的一瞥

Like the strangers that you've met	像你碰過的陌生人們
The ragged man in ragged clothes	衣衫襤褸的人們
The silver thorn, the bloody rose	那銀刺，那血般般紅的玫瑰
Like crushed and broken on the virgin silk	撞碎在雪白的絲綢上

＊ Now I think I know	＊ 現在我想我了解
What you try to say to me	你想告訴我什麼
And how you suffer for your sanity	我了解你是如何的為你的心智受苦
And how you try to set them free	你是如何的想獲得解脫
They would not listen	人們不想傾聽你的心聲
They're not listening still	他們現在仍不想聽
Perhaps they never will ＊	也許他們永遠都不會聽 ＊

靜物畫：向日葵

油彩、畫布
93×73cm
1888年8月
英國倫敦
國家畫廊

靜物畫：向日葵（下左圖）
油彩、畫布
92×72.5cm
1889年7月
美國
費城美術館

魯蘭夫人的畫像（下中圖）
油彩、畫布
92.7×73.8cm
1889年7月

靜物畫：向日葵（下右圖）
油彩、畫布
95×73cm
1889年7月
荷蘭阿姆斯特丹
梵谷美術館
（文生・梵谷基金會）

梵谷為了高更要到阿爾來訪，畫了一連串的畫來裝飾他的黃屋。這當中有一系列的向日葵畫作。這一系列作品十分重要，其價值並不僅止於室內裝飾而已。

首先，在這些畫中梵谷對他當時的色彩研究作了進一步的表達，主要是以單一的黃色色系為主。然而他並沒有使用黃色的補色紫色，卻用了對比色藍色。原本嚴格應用的理論，在他恣意的混合布局下徹底瓦解。

事實上這是源於一位17世紀荷蘭藝術家維梅爾的手法，當梵谷在阿爾時曾留下深刻的印象。梵谷一再使用黃色和藍色，引起貝納爾的注意，在他對收藏於阿姆斯特丹的庫拉・穆勒美術館的一幅維梅爾畫像的介紹文中，可以看出這種用色結構已非常明顯了。

其次，在這一連串畫作中，顯示出梵谷作品風格的一大轉變，擺脫視繪畫為單純複合陳述的傳統觀念。在〈吃馬鈴薯的人〉一圖中，他試著創造出這樣風格的作品，卻無法抒發他的全部理念。因而梵谷想到用一連串作品，在每一幅中表達單一的訊息，以形成完整的圖象。

後來，在1889年他建議那些向日葵油畫應該掛在畫像的兩旁，形成三幅一聯式的作品，例如〈魯蘭夫人的畫像〉即可作這種組合（如下圖）。同時，這樣做也能加強畫像中沒有表達出來的意念，好比〈米亞特上尉的畫像〉就是很好的例子。

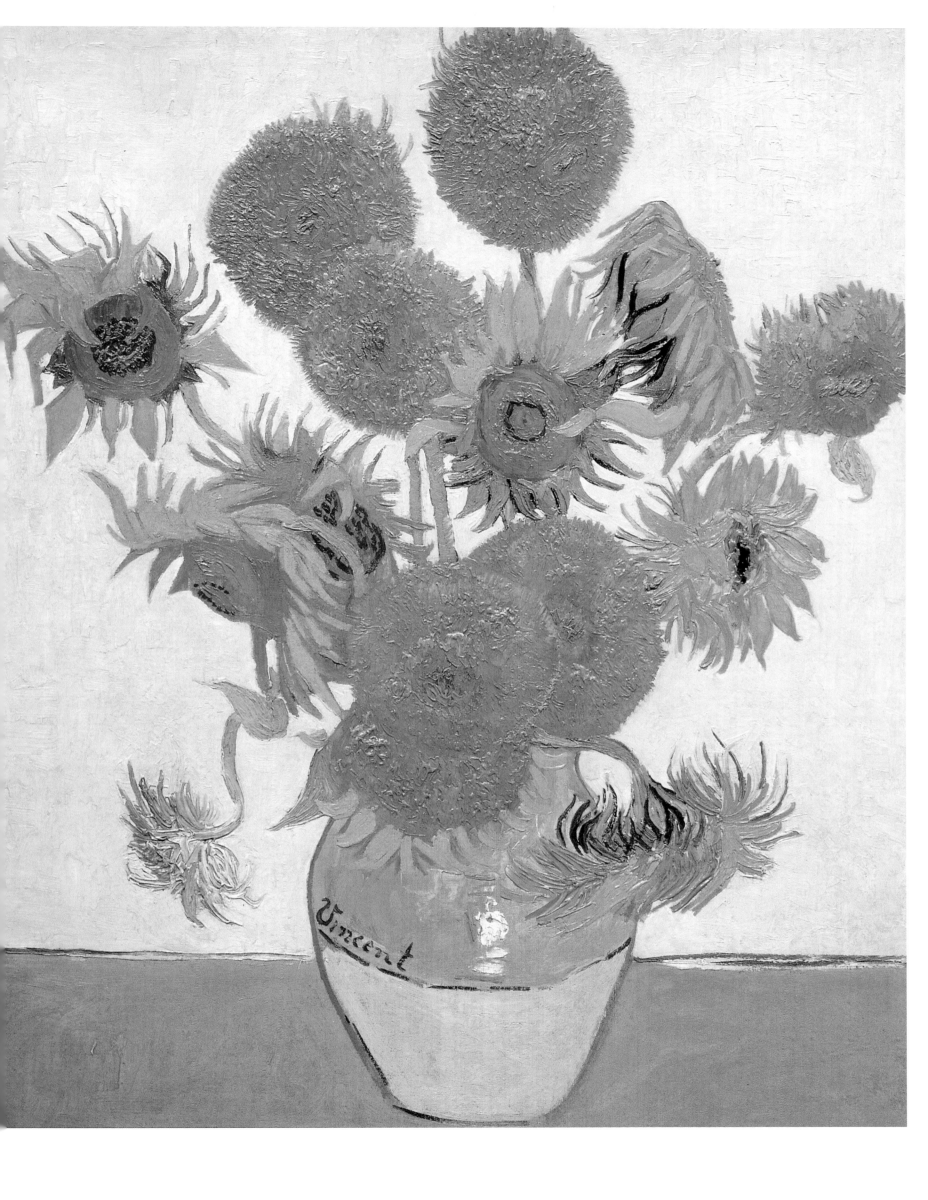

向日葵

油彩、畫布
100.5×76.5cm
阿爾，1889年1月
日本東京
安田火災東鄉青兒美術館
(安田火災海上保險有限公司)

這幅作品創作於嚴寒的1889年1月末，並非向日葵盛開的季節。為了等待高更的到來，梵谷在1888年8月著手繪製了〈向日葵〉系列作品，以作為黃屋的裝飾之用。此畫是根據當時的作品再重新繪製而成的。

一開始時，梵谷是打算製作「六幅裝飾畫室的〈向日葵〉」(八月十八日給貝納爾的書簡 669/B15)。這系列連作中的第一幅，是插在花瓶中的三朵向日葵；在第二幅作品中，除了花瓶中的三朵向日葵之外，另外還在桌面上畫了三朵。第三幅作品畫了十二朵向日葵，插滿了整個花瓶；第四幅作品則畫了十四朵向日葵。第一幅畫到第三幅畫的背景都是藍色系，將花色襯托得格外醒目；但是第四幅畫的整體畫面則統一為黃色的相同色系。第四幅畫的構圖分配近乎對稱，可見得畫家正一步步加強畫作的裝飾性質。

向日葵的季節結束時，畫家並沒有完成預定的作品數量，這一系列連作也暫時中斷。12月底，梵谷因為割耳事件而進入療養院；在出院之後，他再度畫起向日葵。當時，他以藍色背景的第三幅作品重新畫了一張，此外又根據第四幅作品畫了三張畫，其中一張就是這幅作品（另外兩幅收藏在梵谷美術館）。在夏天的畫作中，向日葵的花瓶上以白色描繪出光線最明亮的地方，但是冬天所畫的三張則沒有這個特徵。畫家應該是察覺到，這樣的處理在完全平面化的作品上是沒有必要的。

上面所述及的向日葵連作，並不是梵谷第一次針對這個主題的創作。早在1887年，梵谷在巴黎就曾經畫過數張向日葵；在這幾張習作中，他嘗試使用明亮的色彩。相對的，這幅畫中的向日葵沒有花瓣，呈現乾燥的樣貌；自巴黎時代之後，畫家已經掌握到有別於其他花卉的描繪要領，來展現向日葵的獨特風貌。阿爾時期的〈向日葵〉畫作中，從盛開的花朵，一直到花瓣落盡、結滿種籽的姿態，都一一可見。在巨大花瓶中的一朵朵花兒中，可以見到花朵的生命凋零，以及生長出種籽的生命循環。

除了一再描繪單獨的向日葵主題之外，梵谷也在其他畫作中加入向日葵的題材，例如在〈魯蘭夫人的畫像〉畫中兩側，配置著盛開的向日葵。「如此一來，向日葵就像是大燭臺，或者是兩旁有分叉的燭臺一樣。」(書簡747/574) 和〈向日葵〉相同，梵谷也一再重新繪製〈魯蘭夫人的畫像〉，現在同樣主題的畫共有五張被收藏於不同的美術館中。

除了十二朵和十四朵的〈向日葵〉原作之外，在其他作品的花瓶上都有著畫家的署名。在所有的畫中，花瓶的上下半都呈現不同的顏色，在中間最突起的部分有著分界的線條；畫家的署名Vincent 就簽寫在線條上方或下方。梵谷是很少在他的畫上簽名的。他在有意出售以及贈予友人的作品上面均有署名，但是在給家人的畫作上，例如送給母親的〈從努昂新教教堂離開的會眾〉，以及為了慶祝姪兒誕生而送給西奧夫婦的〈杏仁花〉，都沒有他的署名。他十分肯定〈向日葵〉會受世人矚目，而在信中向西奧建議：「為了你，為了你們夫妻，最好將畫留在你們身邊。」(書簡 744/573) 也許因為希望畫作可以留在弟弟手邊，所以梵谷便沒有在一些作品上面署名。

〈向日葵〉連作在阿爾時宣告結束。「等我四十歲時，如果我的人物畫能夠畫得跟向日葵一樣好，說不定我就可以和其他的畫家平起平坐了。」(書簡 726/563) 由此可以看出，梵谷對〈向日葵〉的自負，以及對人物肖像畫的強烈障礙感。但是，使梵谷的名聲遠遠高過其他畫家的，並不是他的人物畫，而是〈向日葵〉。

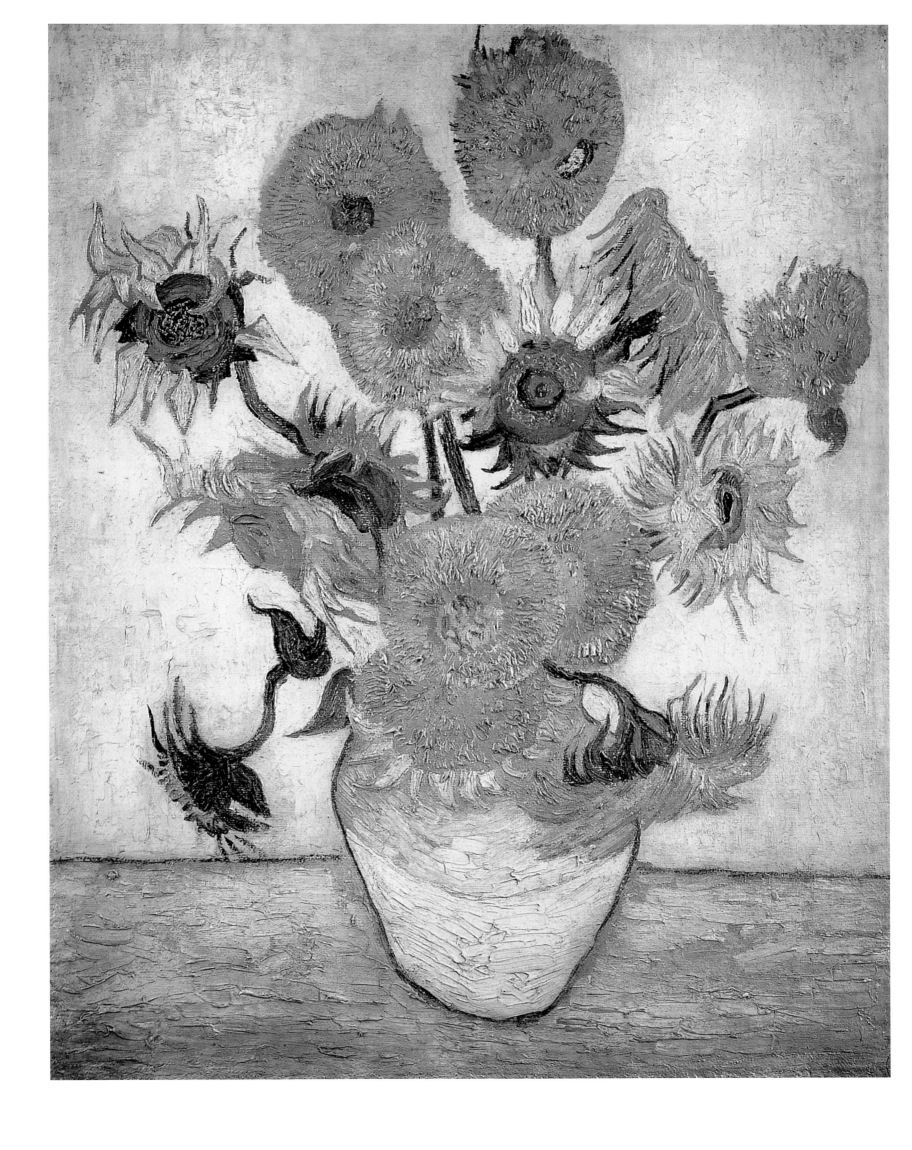

畫家的房間

油彩、畫布
56.5×74cm
1888年10月
法國巴黎
奧塞美術館

───────

阿爾的梵谷畫室（下圖）
油彩、畫布
73×92cm
聖雷米，1889年9月初
美國
芝加哥藝術協會藝術館

梵谷替他自己在黃屋裡的房間畫了這幅畫（右圖），用來裝飾屋子，也讓高更能了解他當時居住的房間畫了些什麼。

他對他弟弟描述這一幅畫：「這時的它就是我的房間，只有透過這兒色彩可表達出一切，經由簡化塑造出事物的碩大特性，令人想到休息和睡眠。一言以蔽之，看畫時要使腦袋或想像力靜下來。」而梵谷還附上了一幅素描。

可以顯而易見的是，這幅油畫和素描的不同點在於色彩運用，這在梵谷附於素描札記中已有詳述；然而兩者最大的差異，倒是在於空間處理上，源自畫中明顯的脫離幾何透視圖法所產生的密合和魅力的強有力效果。

畫中的擺設和觀畫者的位置之間所形成的空間效果，被形容為一種「現象空間」，也就是一種透過體會、深記而得的空間關係，它遠甚於自文藝復興以來按照幾何透視圖法一貫畫法所呈現的畫面。因此，除了實證色彩運用的表達，梵谷也實驗了空間新畫法表達的可能性。

梵谷畫過兩幅同樣以阿爾的臥室為題材的油畫，構圖大同小異，室內同樣放置床、桌子、黃椅子，牆上掛的畫也相同，不同的是色彩深淺略有變化，窗格的角度不一，左方所掛的一條桌巾，一幅較為平直；另一幅略為彎曲。1888年10月16日梵谷給西奧的信中，有一段文字描述他畫臥室的畫：「牆壁是淡紫色。地面是由紅磚鋪成的。床與椅子的木頭是奶油色。被單的裡子與枕頭是綠檸檬色的。被單是大紅色。窗子是綠色。梳妝台是桔黃色。洗臉盆是藍色。地板是淡紫色。家具的粗線條表現了不容侵犯的休息。」現在一幅收藏在巴黎奧塞美術館，另一幅為美國芝加哥藝術協會藝術館收藏。

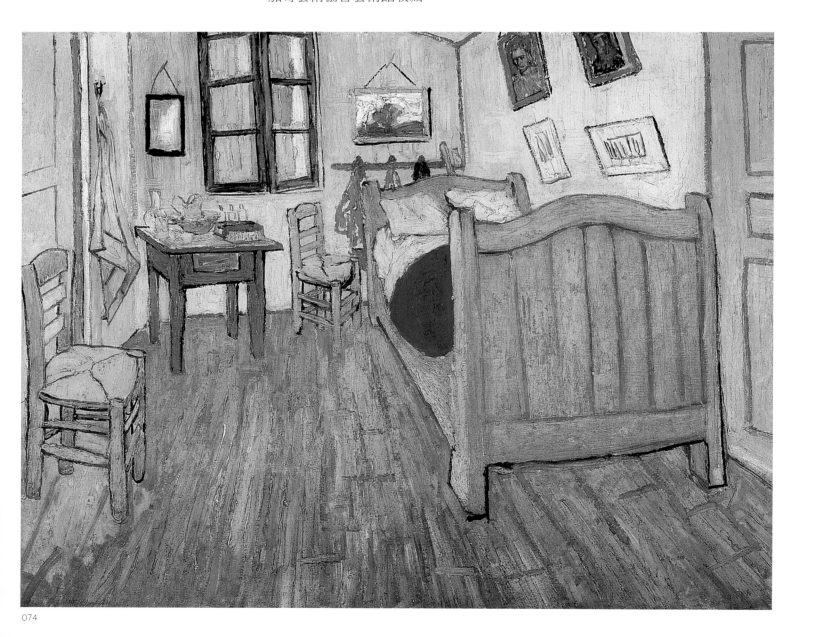

播種者
（仿米勒〈播種者〉）

油彩、畫布
65×80.5cm
1888年
荷蘭奧杜羅
庫拉・穆勒美術館

播種者（下圖）
素描、畫紙
24×32cm
1888年8月
荷蘭阿姆斯特丹
梵谷美術館
（文生・梵谷基金會）

對於梵谷而言，只有農民不斷重複的舉動與工作，才能表達出最神聖永恆的美感。

梵谷從一開始就著手進行大型的油畫作品，由於他沒有很紮實的繪畫基礎，特別是他在繪製全身人像上有相當大的困難。因此他改成臨摹米勒作品中只有一個模特兒的作品，並且限於油畫習作、素描與肖像畫。居住在努昂的時期，他許多作品都是以鄉村景象為主，其構圖則以米勒的作品為藍本，特別是〈播種者〉這幅作品。

米勒是第一位將農村景象從風俗畫，或是風景畫中完全獨立出來的藝術家。〈播種者〉是他相當著名的一幅作品。這是第一次有畫家透過播種者的特有姿勢來表達農民的神聖工作，特別是在一個被整個工業化所籠罩的時代。米勒藉著作品來稱頌農民抗拒城市誘惑的勇氣與自尊，更運用了他的才華表達出這些平凡農人的高尚。梵谷從米勒的〈播種者〉這幅作品中，看到了他自己的志向。他也感到要宣揚農人的世界，但是以他自己的風格、技巧與色調來闡述。

梵谷於1881年完成第一幅〈播種者〉的模擬作品，可惜米勒作品中所展現出的活力，並沒有出現在梵谷的作品中。1882年的另一幅〈播種者〉已經讓人感到畫中人物的真實性。一直到1888年梵谷才繪製出真正屬於他自己的〈播種者〉。這幅畫以一片田地為主要景色，播種的農夫走在畫面右方，遠方有一個大太陽，運用帶有節奏的線條，一筆一筆交織出形象，富於動態感，色澤的運用上相當的成功。

「我不全然創造整件作品，相反地，我發現事物，但它必須從自然而來。」梵谷如是說。

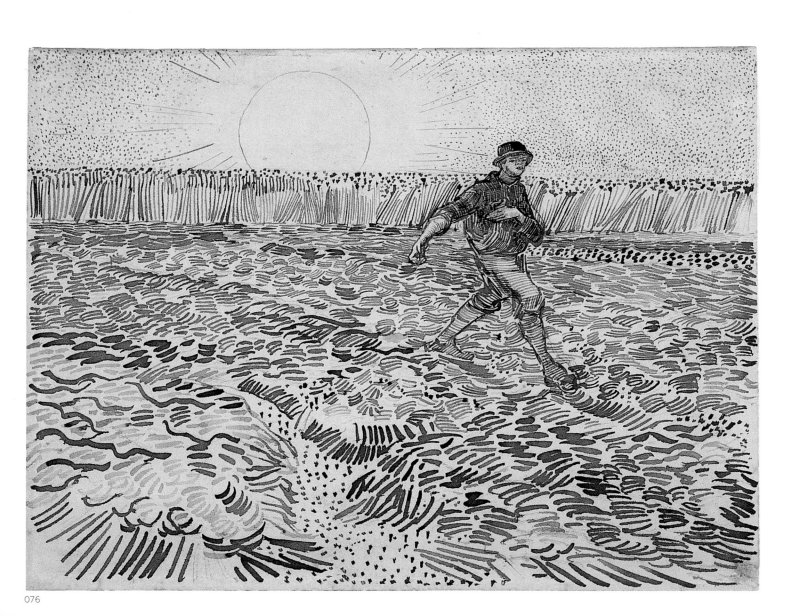

播種者

油彩、畫布
32×40cm
阿爾，1888年11月
荷蘭阿姆斯特丹
梵谷美術館
（文生·梵谷基金會）

在農村居民的勞動中，最吸引梵谷的莫過於播種。米勒傳記的作者桑斯納曾經如此描寫播種的農民：「耕種大地、施灑肥料、軋平土壤等勞動，即使令人聯想起什麼，也很難將之形容為出於英雄般熱情所產生的行為。但是，當農人將白色播種袋纏繞在身上抱著，袋子本身幾乎包裹住左手手腕，而袋中滿滿裝著代表來年希望的種籽，他們看起來簡直就像是神聖職務的執行者一樣。」

啟發桑斯納寫下這樣文章的，就是米勒最負盛名的鉅作〈播種者〉。這段文章影響梵谷甚鉅，而米勒的〈播種者〉也是他最鍾愛的作品之一。他曾經無數次臨摹這幅畫，希望能創作出可與之相匹敵的作品來。阿爾時期，梵谷利用自德拉克洛瓦技法中習得的色彩法，針對此一繪畫主題再度創作，並因此在作品中注入了新生命。

在1888年6月和10月的嘗試中，他畫出了自己相當滿意的作品。他並且在信中提到11月時新畫的播種者（這張作品極可能是準備時期的習作）：「這是我最近在忙著的作品的速寫素描，是〈播種者〉的新作。大得異乎尋常的檸檬色圓盤是太陽，在黃綠色的天空中飄浮著粉紅色的雲朵。大地是紫色的，播種者和樹木則是普魯士藍色。」（書簡 727/558a）這張當年11月的作品，現在是蘇黎士 Buhrle 基金會的收藏品。

德拉克洛瓦的理論對於此畫的影響，不僅僅在於檸檬黃和普魯士藍這一組佔了重要地位的補色，同時也呈現在畫面的構圖上。其中，最重要的，是在播種者頭部上方位置的太陽。在此數個月之前，梵谷曾經在信中提及自己想要描繪「擁有光圈，令人聯想到永恆」的男女人物（書簡 677/531）。德拉克洛瓦的〈革尼撒勒湖中的基督〉一畫中，撫慰眾人的基督的頭部散發著檸檬黃色的靈光；梵谷非常喜愛這幅畫。在他描繪播種者身後光圈般的落日時，想必在腦海中一定是浮現出此畫作品中的細節吧！

播種者帶著撫慰意義的神聖姿態，大大提高了這張畫的構圖效果。落日代表著長日將盡，秋葉則告知觀眾冬天即將來臨。播種者正是聯繫著古老生命和新生命的橋樑，表現永恆的象徵。

另一個值得注意的重點，是播種者的身體在畫面下方被截斷的構圖方式。這樣具有近代特性的手法，對於竇加和高更這一類的畫家而言，是司空見慣的；不過，這在梵谷的作品中是個特殊的例子。而畫面正前方比例甚大、極為引人注目的扭曲樹木，也不常在他的畫中看到。根據一般的看法，梵谷雖然以前曾在浮世繪中見過類似的構圖，但是關於這幅畫的創作，則是受到當時他自己邀請來的室友保羅·高更的直接影響所致。橫切過畫面對角線的樹幹，和高更的〈佈道後的幻覺〉的構圖有著異曲同工之妙。

米勒
播種者
油彩、畫布
101.6×82.6cm
1850年
美國
波士頓美術館

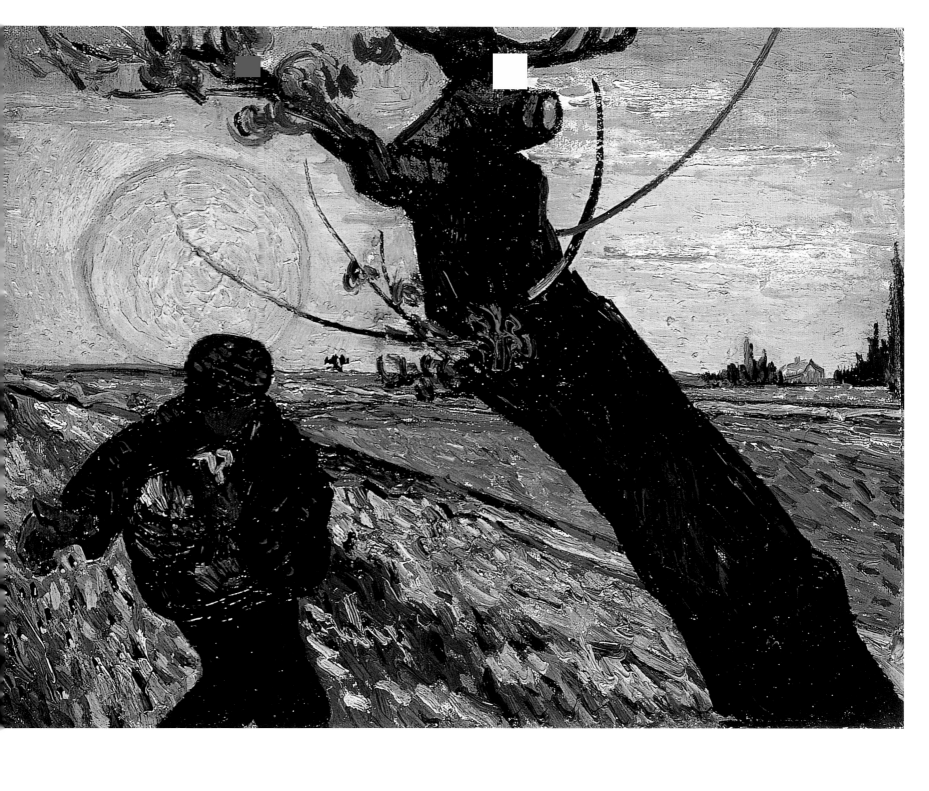

播種者

油彩、畫布
32×40cm
1888年秋天
荷蘭阿姆斯特丹
梵谷美術館
（文生・梵谷基金會）

梵谷曾畫秋天播種景致，農夫播種的題材早在他立志當畫家的最初幾個月就已深深吸引了他。在1880年到1881年，他曾仿最負盛名的米勒〈播種者〉一畫，並依他所畫的布勒班當地播種者的素描，作了許多蝕刻版畫。

1888年6月，他重拾舊題材，當時他畫了一幅田園有位小巧身軀播種者的風景畫，不過畫面上大太陽卻占了絕大部分。在6月的信中，他直接提到米勒的〈播種者〉，但是他批評它缺乏色彩感。梵谷打算改變它，有意經由運用現代色彩理論，更新這幅已由米勒烘托得赫赫有名的畫題，用色原先打算採黃色和紫色，不過後來並沒有實現。到了秋天，他重新再畫〈播種者〉，他用的就是紫色和黃色。

梵谷對播種者題材的描繪是相當複雜的。它對米勒而言是格外意義重大的，而梵谷對他所支持的現代藝術的田園主題，也是相當忠實的，它正可以表達出四季轉換以及生命和作品本身的循環關係。它也涉及聖經，特別是寓言部分，運用平凡的故事展現寓意，也正是一種獨特的手法。

它也喚起現代文學意識，例如左拉的小說〈地球〉（1888），就是以播種和收穫的過程為架構。1889年7月，梵谷又畫了一幅〈收割者〉，用的也是紫色和黃色色調。

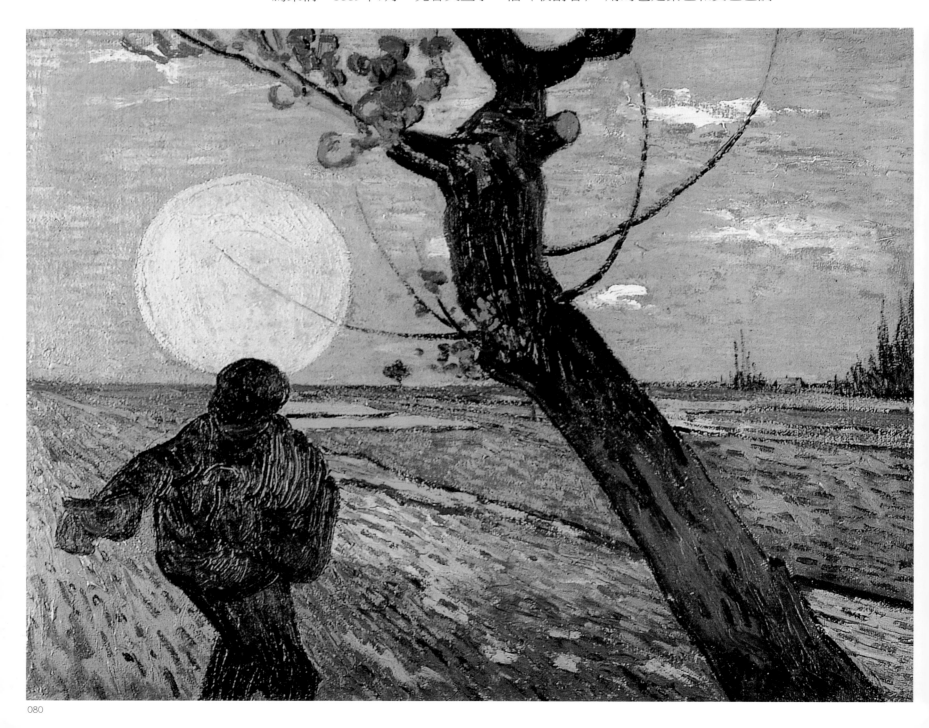

埃登庭園的回憶
（阿爾的婦女們）

油彩、畫布
74×93cm
1888年11月
俄羅斯聖彼得堡
艾米塔吉美術館

1888年11月，梵谷在阿爾與高更一起生活時，完成了這幅作品，他利用了高更〈庭園的女人們〉（芝加哥藝術協會藝術館藏）的構圖，畫出這幅描繪阿爾的女人工作的情景。不過，荷蘭的巨匠常採用這種構圖的方式。

梵谷自稱他的這種畫法是「燃燒的哥德式」，表現了梵谷內在的緊張情緒。這幅畫中，捨棄了傳統的，人物與背景分離的方式，一切是以唯一的燃燒般的韻律統一畫面。畫中景物結合了荷蘭埃登父母親家的庭園回憶，以及阿爾精神病院的庭園印象，是梵谷把對故鄉的夢揉入阿爾現實景物中的代表作品。

高更的椅子

油彩、畫布
90.5×72cm
1888年12月
荷蘭阿姆斯特丹
梵谷美術館
（文生・梵谷基金會）

1888年10月，梵谷不但實現了一個長久以來的宿願，說服他在巴黎時認識的畫友保羅・高更到阿爾的黃屋住下來，並且成立了「南方畫室」。

高更當時與貝納爾和幾位巴黎畫家正在不列塔尼半島上創作。梵谷透過與貝納爾通信和交換作品，與他們保持著密切連繫。他嘗試擴大這種交換心得的慣例，說動高更和貝納爾互畫對方的畫像，然後送給他，而他自己也畫一幅自畫像給他們。最後高更和貝納爾真的照做，並把畫像送給他。這幾幅畫還頗有些藝術聲明書的意味。

高更的自畫像與文學有些關連，加上雨果的小說「孤雛淚」的標題，暗示了高更對書中主人翁的認同。1888年12月初，梵谷開始畫高更和他自己的椅子。這兩幅畫並不僅僅是靜物畫而已，更暗示了17世紀荷蘭靜物畫的主題寓意手法。好比說，蠟燭的火焰象徵光明和生命，就是個例證。但是這些繪畫也蘊含間接性畫像意味。

在高更的椅子上，梵谷擺了兩本書，由書本封面的色澤推斷是當時的法國小說。而在他自己的椅子上，擺的是煙斗和煙草袋，背景是些發芽的洋蔥。高更的椅子是夜景，椅子上的燭台和左方牆壁上，都點燃著火，室內空間有一股溫暖的氣氛，畫出了梵谷內在的心境，以及他對高更的好感。而他自己的那幅則是日景。

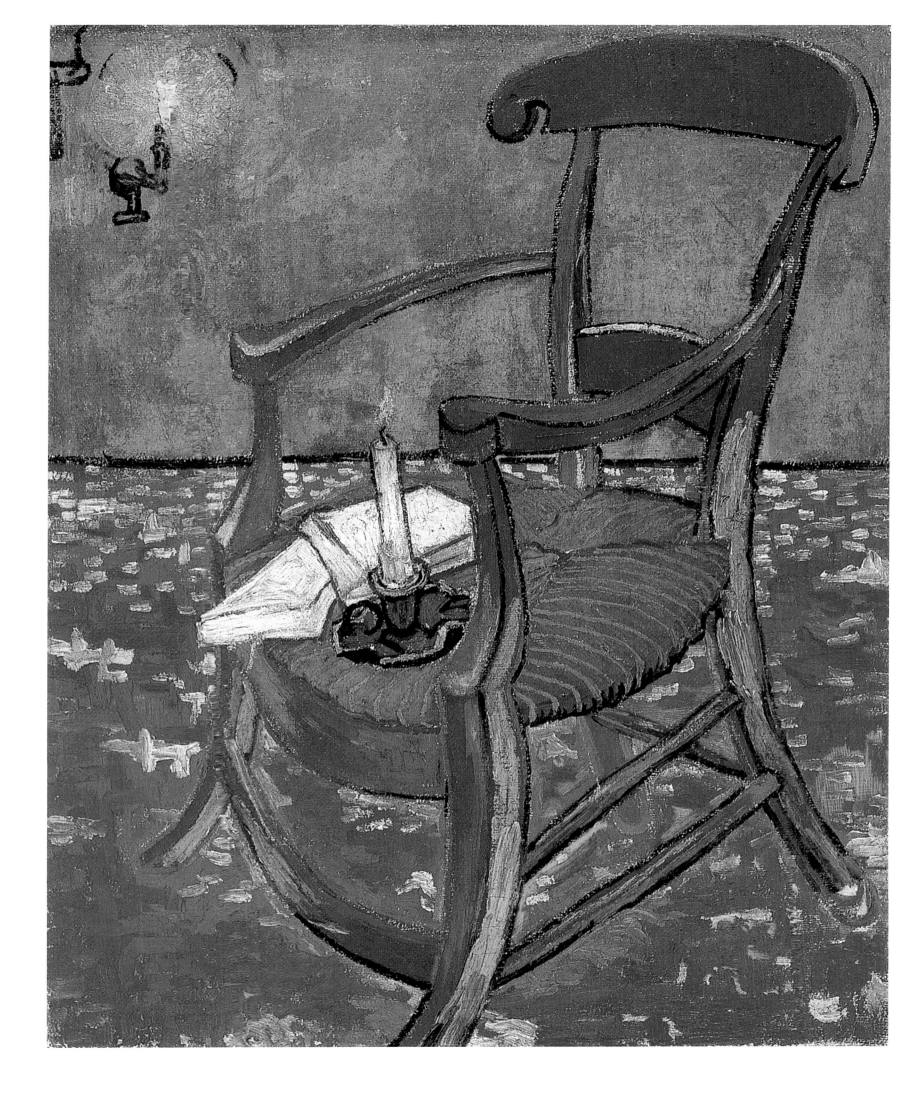

黃椅子
（梵谷的椅子）

油彩、畫布
93×73.5cm
1888年12月至1889年1月
英國倫敦
倫敦國立美術館

在這兩組椅畫中，有著更深層次的寓意。1883年時，梵谷告訴他的弟弟，他讀到關於英國小說家狄更斯和插畫家德斯的故事，當狄更斯死後，費德斯特地為他作畫，後來被刊載於「圖案」期刊上，梵谷專門收集上面的版畫作品。

畫中展現狄更斯的工作室和空無人坐的椅子，梵谷向他的弟弟說明這意象對他的意義，他視它為一種由於死亡使得一代文豪和畫家先驅殞滅的象徵。

此外，這些人，特別是能創造圖象配合並詮釋現代文學的插畫家們，梵谷相信他們確實是以合作無間，共榮共存的精神來創作。他們的藝術聯盟和共同奮鬥不懈的精神，正是梵谷實現組織藝術家新互助團體的最佳楷模，於是他以「南方畫室」為本營，一等高更到達阿爾時就此開始了相輔相成的互惠關係。

梵谷在1888年10月所畫的〈畫家的房間〉，也畫有兩張與此畫中的蘆葦草編成的座椅相同的椅子。他寫給弟弟西奧的信中提到：「今天我的情況又很好。我的眼睛仍然疲倦，然而我的腦子裡有了一個新的念頭。另一幅油畫畫的是我的臥房，色彩產生很大的作用，色彩的單純使作品有了蕭穆的性質，使人聯想到休息或睡覺。簡單地說，看這幅畫應該使人的頭腦得到休息，說得更恰當些，是使人的思想得到休息。」梵谷也說到他畫中的家具的粗線條表現了不容侵犯的休息。這幅〈黃椅子〉，同樣具有這種象徵的意義，梵谷的身心很疲倦了，他需要一張椅子坐下來好好休息，他畫了〈黃椅子〉，色彩很單純，構思是很簡單的，許多部分是用平塗的方法畫成的，沒有點彩，沒有畫陰影的線條，只有調和的中性的平塗顏色。他是在寒冷的晨曦中完成這幅畫。

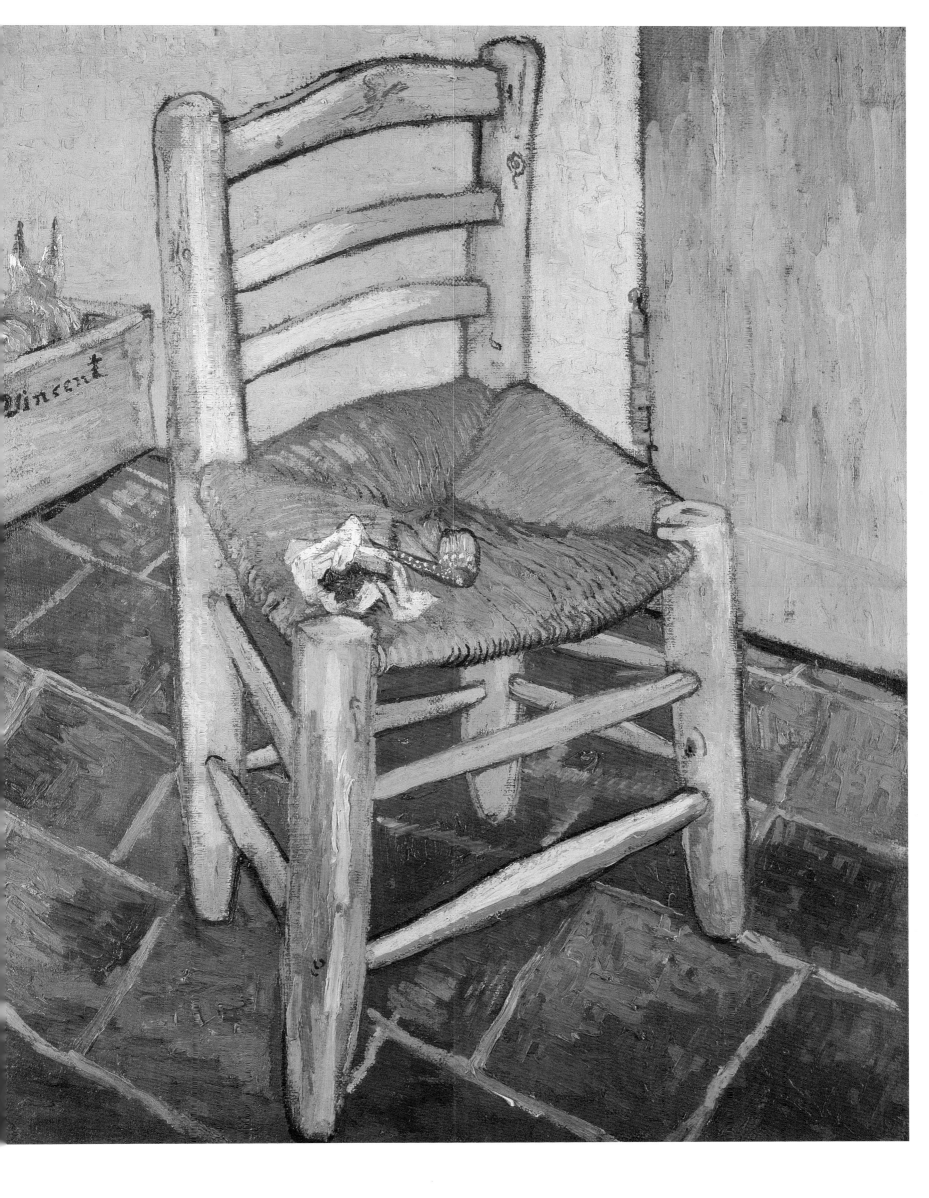

阿爾的公墓

油彩、畫布
73×92cm
1888年10月
荷蘭奧杜羅
庫拉‧穆勒美術館

待在阿爾的三個月期間，高更鼓勵梵谷放棄他廣為運用的自然主義美學原理，一種直接從主題著手的畫法。

高更認為藝術家應該能就主題任意發揮，充分運用純粹色調以及較具裝飾性的抽象線條，他並以貝納爾近作中的這種傾向舉例說明。梵谷由於渴望趕上他的同行先驅們，最初倒是願意嘗試相同的方法。

在這幅〈阿爾的公墓〉畫中，一長條成列的綠樹緊臨羅馬石棺的道路旁，梵谷採取一種特別的透視點，轉移人們的視線，以吸引人注意下方，並透過樹列望去，避開天空中的景致，阻斷了其他遠景。樹木、草和道路繪以單純高張的色調。物體的外形均加以厚實裝飾性的輪廓線。這景象也是對貝納爾另一種畫風的回響，那是一種現代都市的悠閒景象，阿爾的中產階級以坦然的形式展現他們自己，使梵谷記起貝納爾頗似秀拉水彩畫〈星期天早上在布瑞頓草地上〉作品。

在梵谷寫給西奧的一封信中，他曾提到畫中有兩個人物，是分別著以紅色和綠色穿著入時的女士，這些圖象和色調使得貝納爾的畫有地方性的「極端現代」意象。而在他自己的畫中，梵谷也以紅色畫了一位時髦的女士。在綠色的樹和草的烘托下，她顯得格外鮮明，這也正是梵谷渴望造就他的畫作成為與現代事物抗衡的一種暗號。

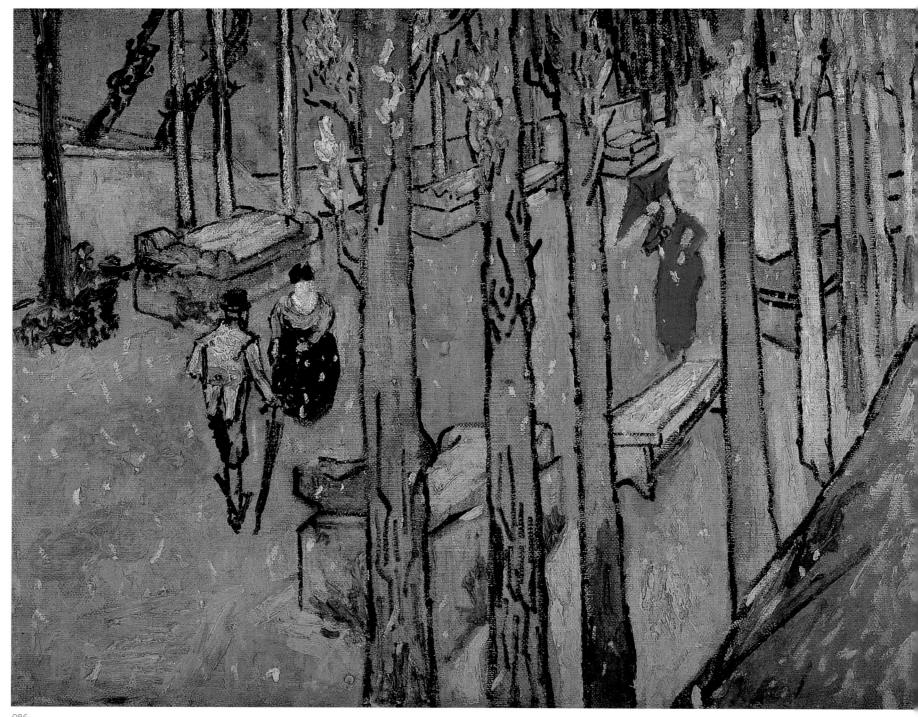

拉克勞平原上
的果園

油彩、畫布
65.5×81.5cm
1889年4月
英國倫敦
科特藝術中心

當春天再度到來，梵谷畫了這幅繁花盛開的果園。這個景致的地點和〈拉克勞平原的豐收〉是一樣的，不過這幅的視覺角度較為單一而非全面。藍色手推車還在，就在畫面的左邊。

而在給巴黎新印象派畫家席涅克的信中，梵谷說：「那兒的每一樣都是小巧的，花園、田野、果園、樹木、甚至山，就好像日本風景畫中的一樣，這就是為什麼這個題材會吸引我的地方。」果園和白雲蓋頂的遠山，是日本的浮世繪中找得到的題材，梵谷也曾在〈唐基老爹的畫像〉中拿來當背景。梵谷所保有的日本印象，一部分基於浮世繪，一部分源自到遠東的西方觀光客所著的書。

也透過普羅旺斯的拉克勞的春天景象，清楚地表達出了那充滿著意象的國度，正如他也對古老荷蘭的眷戀，經由17世紀荷蘭畫法，表現在收割景象的繪畫裡一樣。

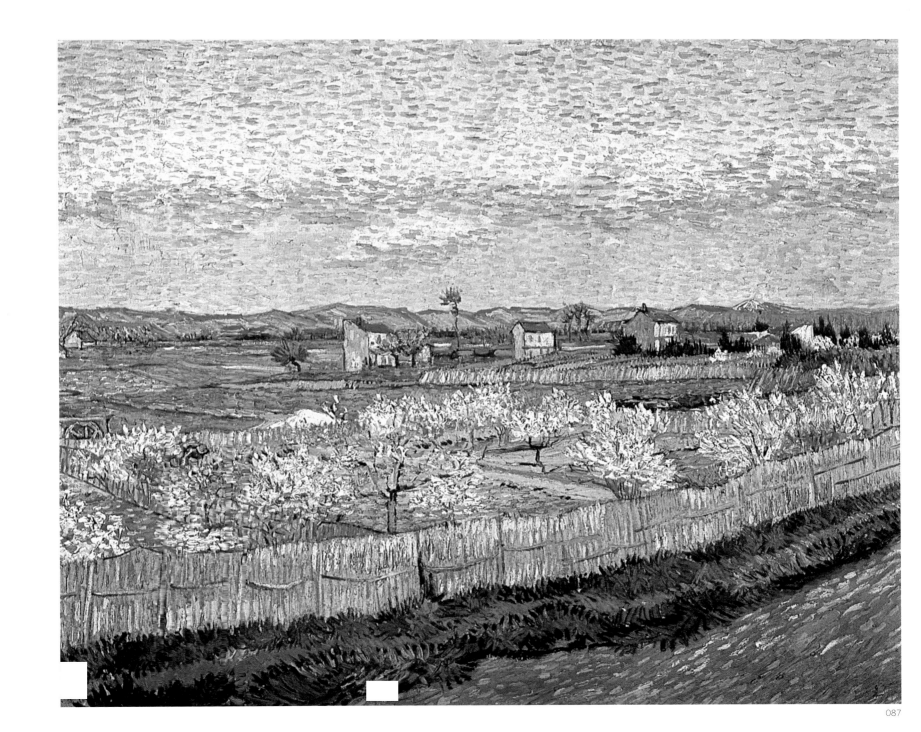

有畫板和洋蔥
的靜物畫

油彩、畫布
50×64cm
1889年1月
荷蘭奧杜羅
庫拉‧穆勒美術館

有聖經書的靜物（下圖）
油彩、畫布
65×78cm
努昂，1885年4月
荷蘭阿姆斯特丹
梵谷美術館
（文生‧梵谷基金會）

這幅明朗的靜物畫，完成於梵谷離開阿爾的醫院後不久，他是在1888年12月25日因精神併發癲癇症而入院。描述主題既富寓意，又深具個人意義。

燃燒的蠟燭，這在〈高更的椅子〉一畫中也曾出現，它源於靜物畫的象徵慣例，同時也表現了光明和生命。相反的，熄滅的蠟燭代表靜物畫中的死亡象徵，梵谷曾以它和書本為題材，畫在1885年使他父親去世後他所完成的一幅靜物畫中（現存於阿姆斯特丹的梵谷基金會）(下圖)。燭焰所傳達的樂觀基調，加上他曾在〈黃椅子〉一畫中也畫過的發芽的洋蔥，以及拉斯斐爾的《健康年鑑》一書，更加強了效果。另外，梵谷還畫了煙斗、煙草和一個原本可能裝滿苦艾酒的空瓶子，這些東西都有損他的健康。

根據現代研究，苦艾酒過量會使癲癇症發生。梵谷在阿爾的數月期間，曾喝了大量這種飲料，而他數次的病發也正是在他喝酒之後。至於那塊上面放滿了物品的畫板，則暗示梵谷重新創作的決心。

他告訴弟弟，出院後他開始由靜物畫入手重新作畫。而這幅畫所用的色彩顯得較協調而少有強烈氣氛，較為收斂而少有放任之性，這和1888年夏天及秋天，高更還在而他尚未發病前的畫風是大不相同的。

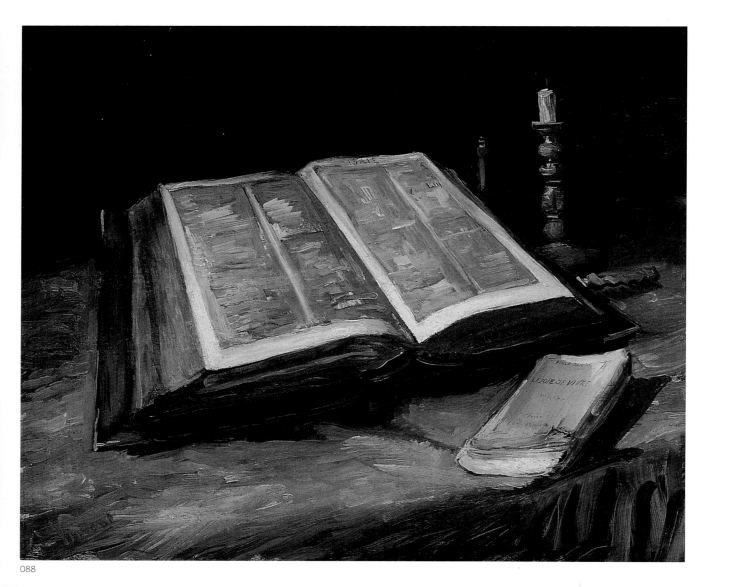

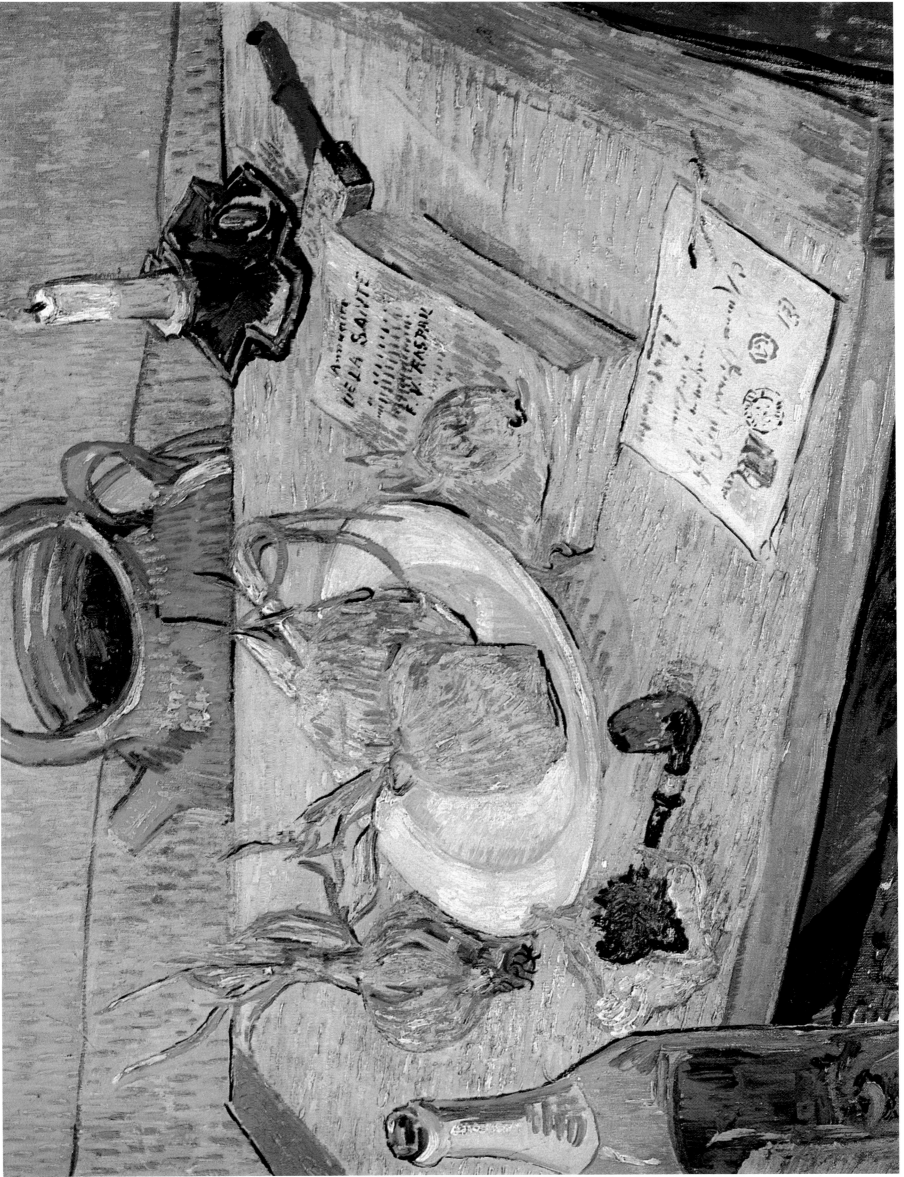

阿爾的果園風景

油彩、畫布
72×92cm
1889年4月
德國慕尼黑
慕尼黑國立美術館

阿爾的果園風景（下圖）
鋼筆、墨水、畫紙
48×59cm
1888年5月
挪威奧斯陸
國家畫廊

在離開阿爾之前不久，梵谷畫了這幅小城的景致〈阿爾的果園風景〉，透過一排排高大的樹木，眺望繁花盛開的果園和花圃。這個小城景象和他剛到這兒的前幾個月畫的，迥然不同，他畫的不再是農業色彩濃厚的小麥田，也不再是工業色彩的煤氣筒和火車軌。

我們看到的是一個古老的中古世紀時代的阿爾，正被種滿農作的肥沃園子團團圍繞。這番層層相圍、處處見豐收的景象，就算是想像出來的也罷，正符合了中世紀祈禱書文中的理想境界。

梵谷挑出這幅畫，標名為〈開花中的果園〉，參加比利時前衛團體「二十人團」1890年在布魯塞爾的展覽。他曾三度參加巴黎「獨立沙龍」的展覽：1888年他展出三幅畫；1889年兩幅；1890年十幅。他送了四幅到布魯塞爾；兩幅向日葵；一幅日出下的小麥田；以及一幅紅葡萄園，後由比利時畫家阿拿‧波克買走。配合展出，「二十人團」機構和「現代藝術」雜誌，摘錄了1890年1月刊在「法國信史」中，由阿伯特‧歐瑞所寫的有關梵谷的評論文章。

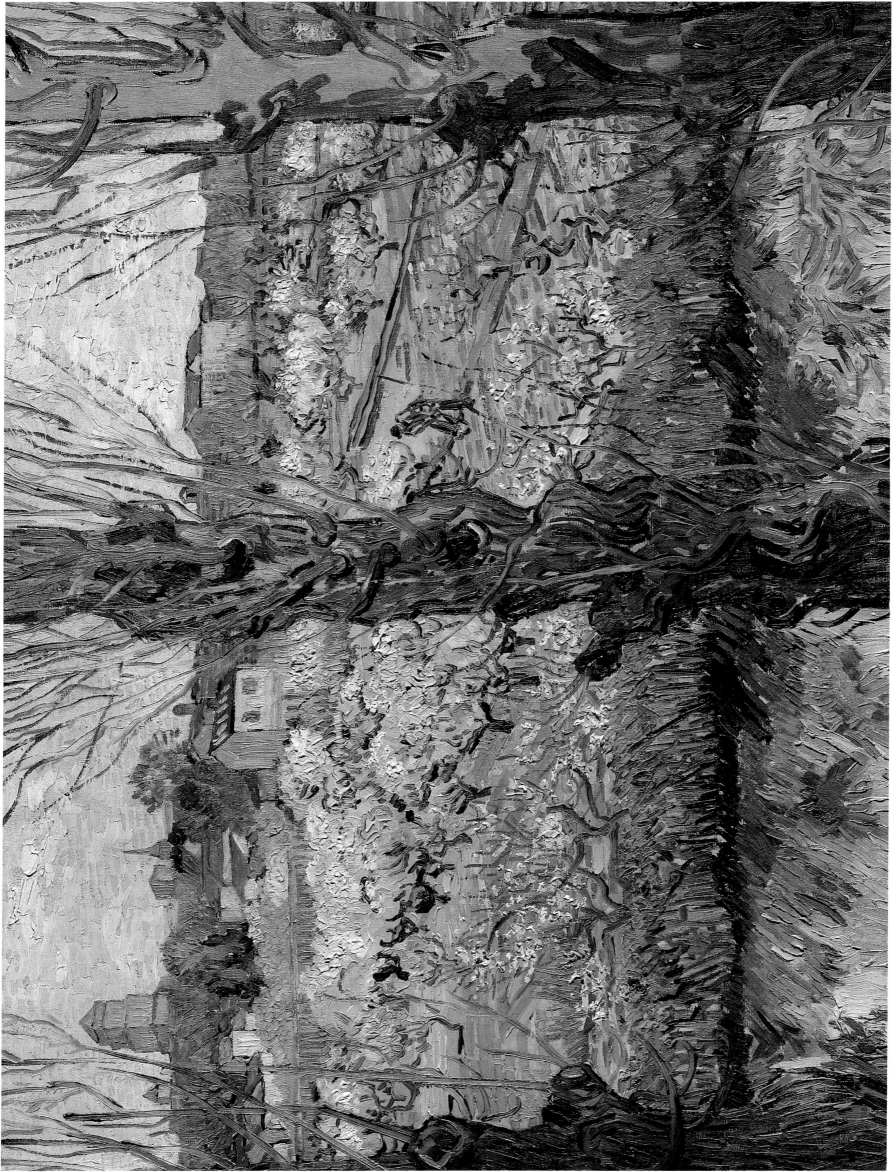

C91

魯蘭夫人的畫像
(搖籃曲)

油彩、畫布
92×73cm
1889年1月
荷蘭奧杜羅
庫拉‧穆勒美術館

魯蘭夫人的畫像 (下圖)
油彩、畫布
92×73cm
阿爾,1889年初
荷蘭奧杜羅
庫拉‧穆勒美術館

郵差魯蘭太太的這幅畫像,梵谷在1888年末開始構圖作畫,其間經過多次停頓,直到1889年初才正式完成。

這幅原本家庭系列畫作之一的畫,由於1888年秋天高更來造訪梵谷而有所改變。在畫中,梵谷注入了複合性的情感。他取畫名為〈搖籃曲〉,可同時代表推動搖籃的婦人和她所唱的催眠曲。魯蘭夫人被畫成一位手持搖籃繩索的褓母。

梵谷在信中補充說明,這是由於他讀了羅提的另一本小說《冰島漁夫》,作者在書中描述漁夫布利頓看到漁船小屋中所立的聖母像,而激起了思鄉情懷。〈搖籃曲〉是梵谷寓意深遠的作品,他一共畫了五幅,一幅給了魯蘭夫人。他曾將它們一一介紹給高更和貝納爾,並曾提起一種特殊的構圖,藉著畫像兩側亮麗溫馨的黃色向日葵,來加強感恩的情懷。然而,當他後來和高更、貝納爾不和,並摒棄了他們鼓勵他追尋的方向以後,他還是能對這幅深具情感的精巧之作,保持認同的態度。

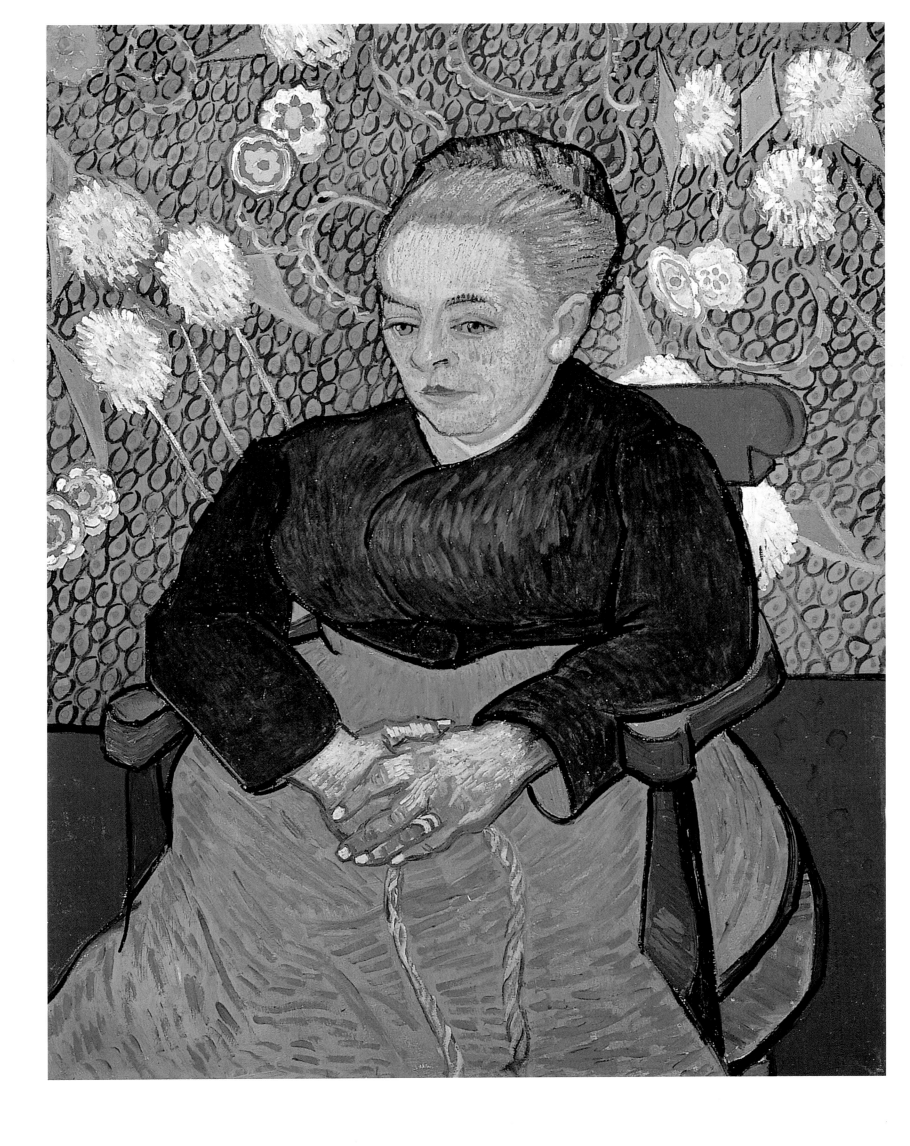

郵差約瑟夫·魯蘭的畫像

油彩、畫布
65×54cm
1889年1至2月
荷蘭奧杜羅
庫拉·穆勒美術館

郵差約瑟夫·魯蘭的畫像（下圖）
鋼筆、墨水、畫紙
32×24cm
1888年7月至8月
美國洛杉磯
蓋提美術館

在給貝納爾的信中，梵谷經常詳述他的人像畫概念，以印證他對17世紀荷蘭人像畫的看法。他認為哈爾斯和林布蘭特身為早期的一流人像畫家，絕不僅是臉部外觀的營造者而已。由他們的作品總體看來，表現了一種整體社會的「縮影」，那是一個充滿活力、健全而理智的社會。梵谷想要找到一個可與比擬的社會情況，然而當代的社會現況卻無法像作品中的那樣健全、理智。

他的主題既保守又理想化，而且必然會有些受限。於是他決定以郵差魯蘭一家人為題材。這個計畫在1888年夏天蘊釀成熟，秋天起進行，最後在1889年完成。

他的第一幅魯蘭畫像，是一幅魯蘭側面坐姿的，臉朝向觀畫者的右方；和〈魯蘭夫人的畫像〉一畫十分相近，畫中的魯蘭夫人也是坐著，不過臉是朝左的。這種成雙成對的夫婦畫像模式，在17世紀荷蘭繪畫中是很常見的。

〈郵差約瑟夫·魯蘭的畫像〉這幅魯蘭先生的畫像則是正面像，完成於〈魯蘭夫人的畫像〉之後，在此之前，梵谷也先畫了黑白的素描像。姑且不論頭部方向不同所造成的構圖差異，兩幅畫最大的連繫，乃在於都是以繁花為背景的運用上，使原來嚴肅感的肖像畫，帶來了繽紛活潑的生命喜悅氣氛。

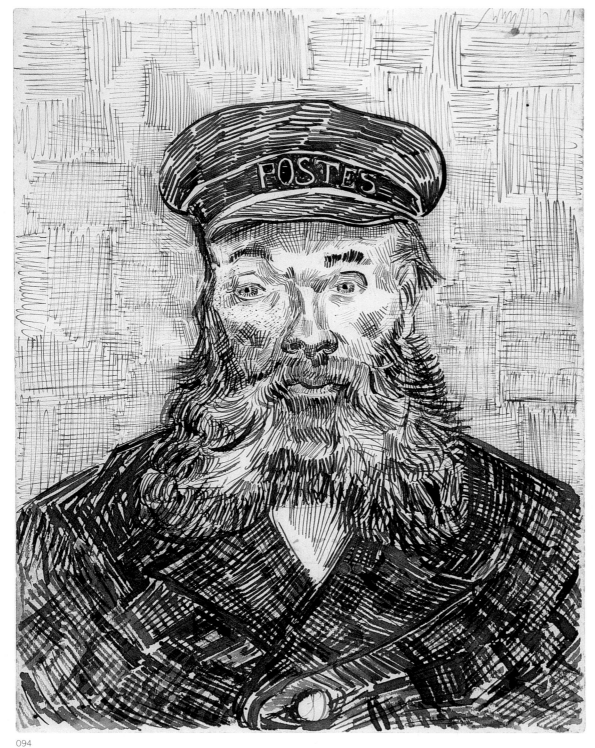

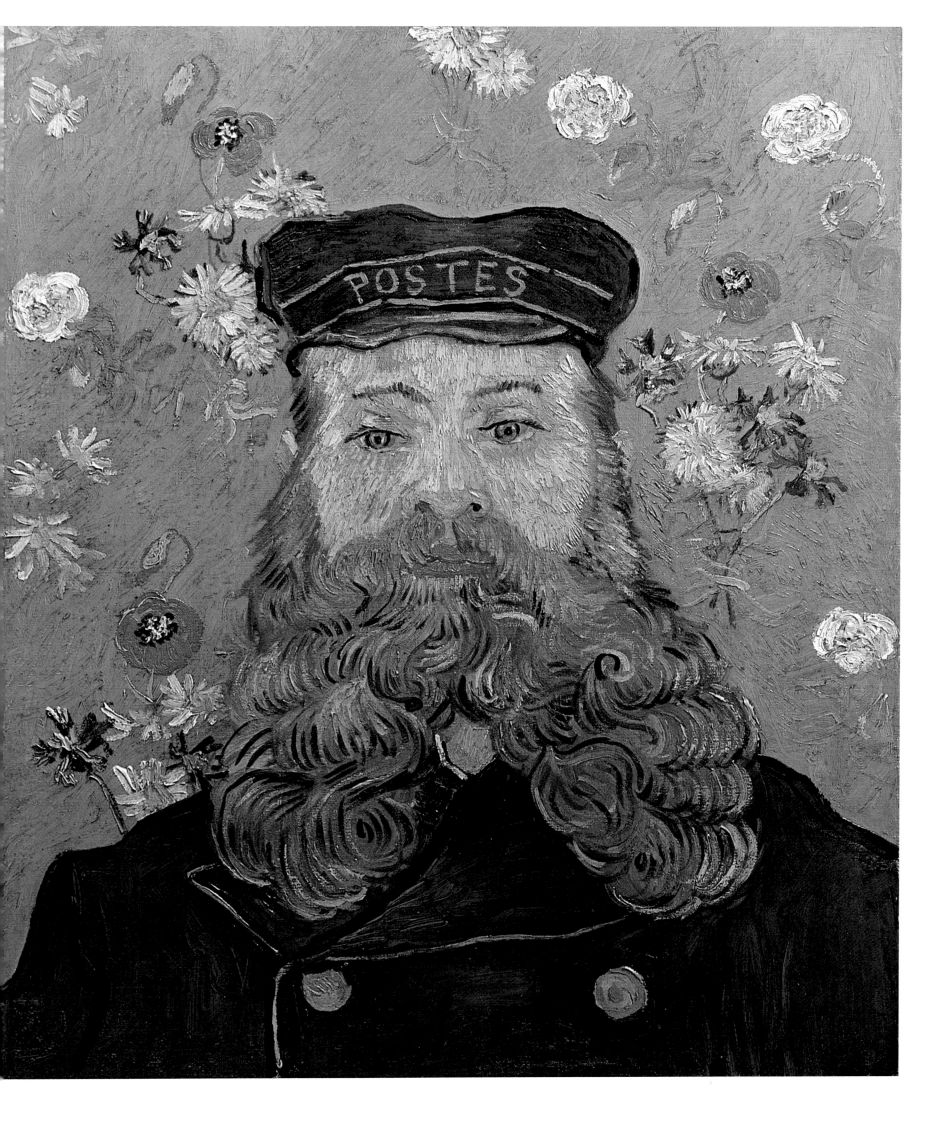

聖保羅療養院管理員特拉布的畫像

油彩、畫布
61×46cm
1889年9月
索羅托恩
瑞士
杜比慕勒夫人

梵谷在聖雷米期間也畫了幾幅人像畫。療養院的管理員和他太太兩人都曾坐著讓他作畫，這足以說明他是癲癇症而非精神病，否則誰會願意讓自己的太太和一個瘋子單獨在一起呢？這對夫婦使得梵谷有機會再畫成雙的夫婦畫像。

關於特拉布夫人的畫像（下圖），梵谷寫道他將她塑造成一位飽經風霜的婦人，就像滿是灰塵的綠草一樣。色彩運用以粉紅色和黑色為主，氣氛使人憶起他在海牙時所畫的上了年紀的婦女形象。管理員本人則被畫成相當的強勁有力，正面的畫像襯以精緻筆觸描繪的背景。小心翼翼的以不同筆法勾畫出的臉部，鮮明的前額和頭蓋骨的輪廓，以及老人特有的鬆弛皮膚和斑紋，歷歷可見。用色則柔和而且協調。

這是梵谷非常傑出的人像畫，技巧純熟，控制得宜。他對弟弟描述特拉布先生，令他興奮的是，在特拉布先生小巧敏睿的眼神中，散發著類似軍人的特質。

〈特拉布夫人的肖像〉原作油畫一度失蹤，原因是被納粹希特勒沒收，一直到第二次世界大戰後為蘇聯軍方運往莫斯科，直到1995年首次在聖彼得堡艾米塔吉美術館公開展出，才重新出現在世人的眼前。

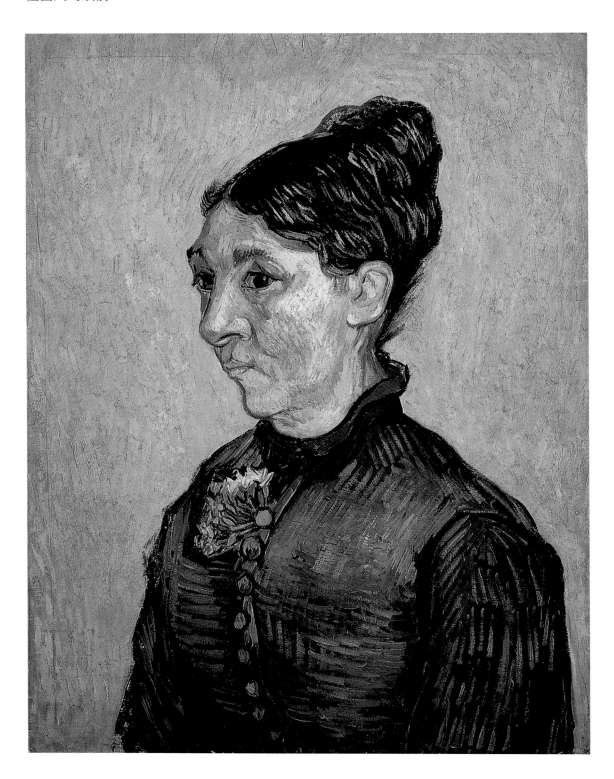

梵谷
特拉布夫人的肖像
油彩、畫布貼於木板上
63.7×48cm
1889年9月
俄羅斯聖彼得堡
艾米塔吉美術館

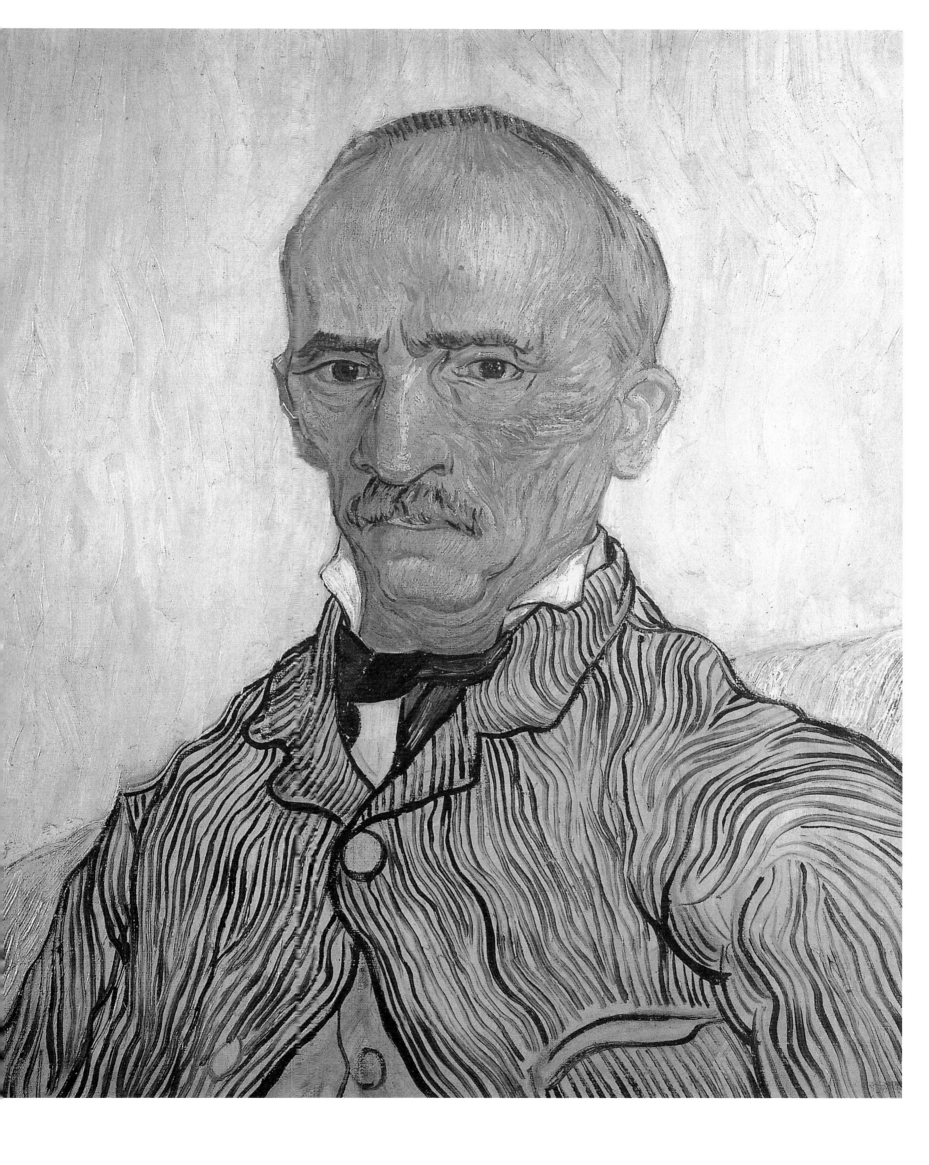

自畫像

油彩、畫布
65×54cm
1889年9月
聖雷米，36歲
法國巴黎
奧塞美術館

畫家本人是他自己最可茲利用的模特兒。1889年8月底至9月時，梵谷曾兩度畫他自己。在其中的一幅，梵谷把自己畫成畫家模樣，身穿藍色工作服，手持調色板，自畫架轉身面對左前方（下圖）。畫面效果生動有力，或許這是由於強而有力的藍色和黃色的烘托使然。

而另一幅自畫像，也就是右頁圖的這幅，梵谷身穿整潔的外套和背心，除去他那些職業身分的附件，單獨的呈現在畫面上。姿態和色彩正形成一種寧靜、莊嚴的形象。背景飾以波浪式的厚重筆觸，比同期完成的特拉布畫像要來得更具充沛精力。除了無領襯衫的白色，以及粉紅和綠色合組的鮮明色彩，這幅畫像正是配合藍色和橙色表現出來的個性強烈自畫像。背景的波浪式筆觸令人聯想到他的〈星月夜〉中的藍色夜空，但波浪式線條是垂直的，反而形成莊嚴感。

在給妹妹的信上，梵谷提到這兩幅自畫像，他說起關於萌芽自法國現代人像畫的新理念。事實上這些是他個人的看法。誠如梵谷所言，現代人像畫是以色彩運用為基礎的。而他也在信中提到17世紀荷蘭人像畫的傳統，也是基於此，他將他的人像畫理念推論成一種慰藉、希望、靜肅、沈著的意象。在這幅自畫像中，則同時包含了這兩種不同的思想脈絡。

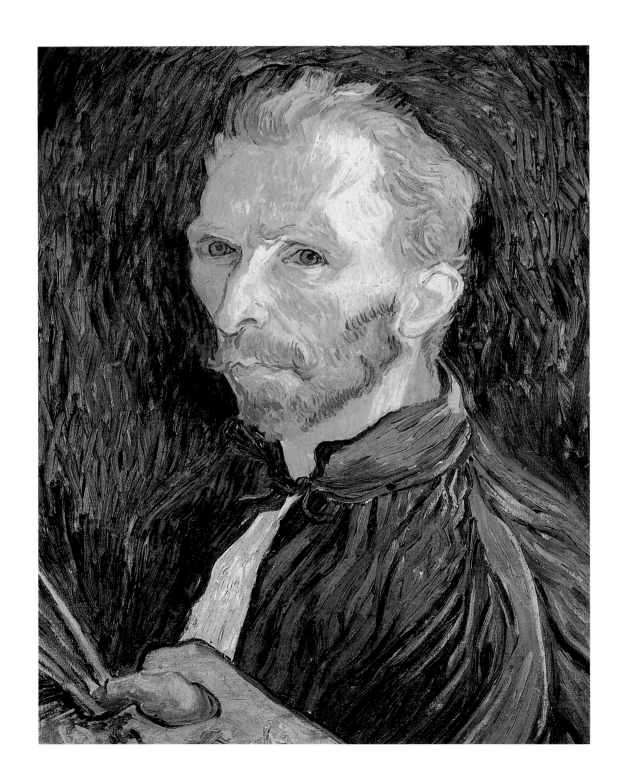

梵谷
自畫像
油彩、畫布
57×43.5cm
聖雷米，1889年8月底
美國紐約
惠特尼收藏

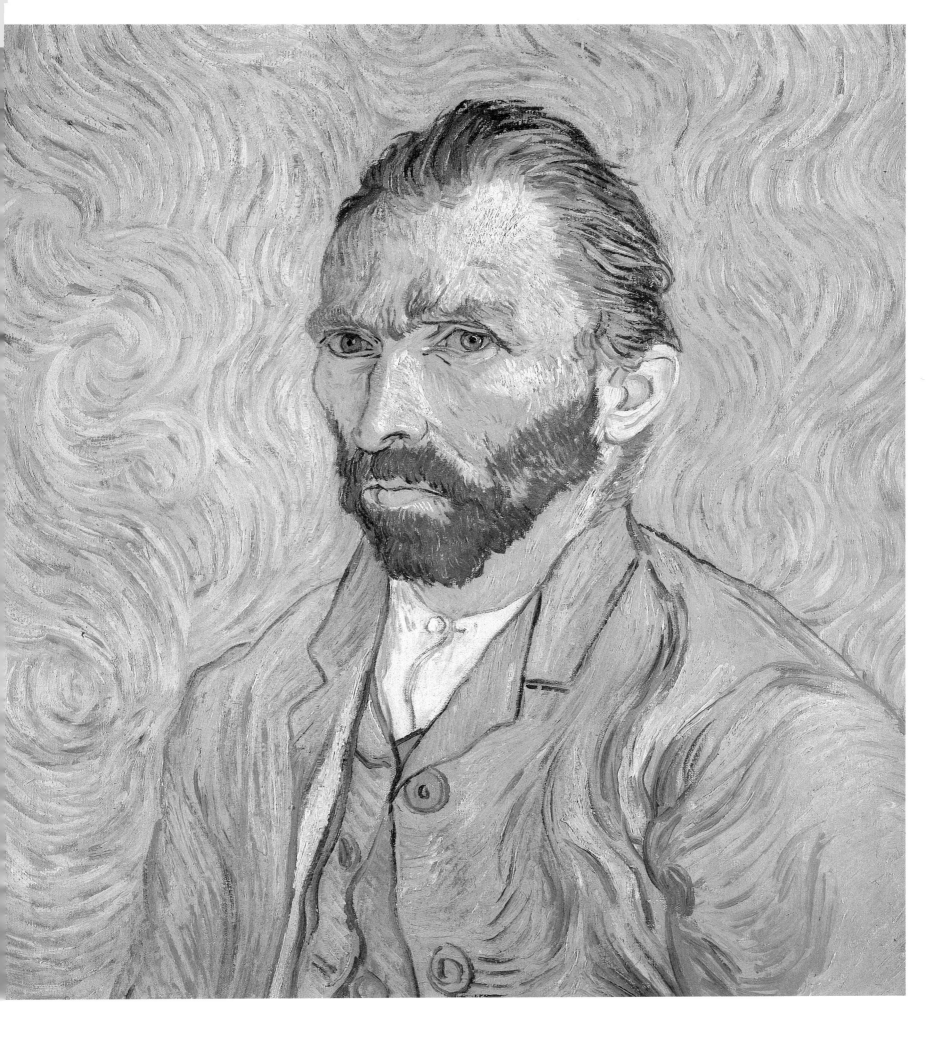

有收成者的麥田

油彩、畫布
73×92cm
聖雷米，1889年9月
荷蘭阿姆斯特丹
梵谷美術館
（文生・梵谷基金會）

――――――――

有收成者的麥田（下圖）
油彩、畫布
1889年
荷蘭奧特羅
庫拉・穆勒美術館

當梵谷住在聖雷米的聖保羅精神病院時，可以從窗戶望見有圍牆的麥田；他常常描繪這景色。在他畫的大多數作品裡，麥田中幾乎都杳無一人，但是1889年6月末，農民收割麥子的光景打動了他的心。手持鐮刀收割的人們，「曝曬在熾烈的日光下，為了完成工作，像拉馬車的馬一樣辛勤工作。」(書簡 801/604) 雖然如此，這些農民的身影還是沒有清楚地在畫中出現。他認為，「人類就像被割下的麥子一樣」，因此將收成與死亡作了連結。7月初時，他在寫給妹妹的信中說：「……我們都是吃麵包過活的，可以說是麥子所構成的，………不就像是結穗的時候一到，便會被割下的麥子一樣嗎？」(書簡 788/W13) 象徵生命終結的收成者，恰好和象徵生命初始的播種者成為兩極化的對比。

認為死亡是自然界的生命循環中必經的一節，並不是悲觀的想法。「在自然界這本偉大的書中清晰浮現的，是死亡的身影………我想表現的，是和『幾乎浮現出的微笑』相遇的死亡。」收成者所處的場面，是「陽光滿溢，一切都閃耀著金色光輝」的 (書簡 801/604)。

關於這個主題，梵谷共畫了三幅相關畫作。6月的第一幅作品(下圖)，是他在自然景色之前描繪而成的。9月時，他又重新製作了第二幅畫作（即為本作）(右頁圖)；之後還為母親和妹妹重新複製此畫（埃森，福克旺美術館藏）。梵谷通常會對同一個主題進行多次創作，而這是他首度在第二次製作時就對成果感到滿意；他的結論是，此畫和按照自然臨摹的作品相比，在創作時更能夠積蘊力量 (書簡 824/B21)。

這張第二次創作的成品，在構圖上有幾處明顯的變動；也許畫家想要將帶有象徵意義的收成者，描繪得更加清晰。一開始，梵谷企圖表現出「黃色的難關」(書簡 824/B21)，但最後這個問題的重要性降低了。醒目的黃綠色天空，使得「一切都呈現正黃色的效果」變得柔和 (書簡 801/604)。

綠色的農民身影，清晰地浮現在麥田之中。畫家還在水平線上加繪了松樹。實際上，太陽的上升位置是在阿爾卑斯山脈的東方天空，但是在第二、三幅作品中，梵谷都將太陽放置在經過精密計算的高空之中。這張作品有意識地將麥田的收成景色和日正當中的時間組合在一起，不但呈現出日頭高懸空中，以及下方小麥初長的田地，還可以見到被月光照亮的麥束。

麥子是構圖上最明顯的變更。割下來的麥稈不像第一幅畫中累積成堆，而是散放在地上。這並不只是為了美感才作出改變。因為沒有了麥稈堆，在風中搖晃的小麥、因為收成完畢而重新浮現的大地和界線，這些代表著重要意義的因素，才能一一呈現在觀賞者眼前。這幅構圖動態性強的作品，與其說是描繪死亡，不如說是在述說逐漸迫近的死之降臨。

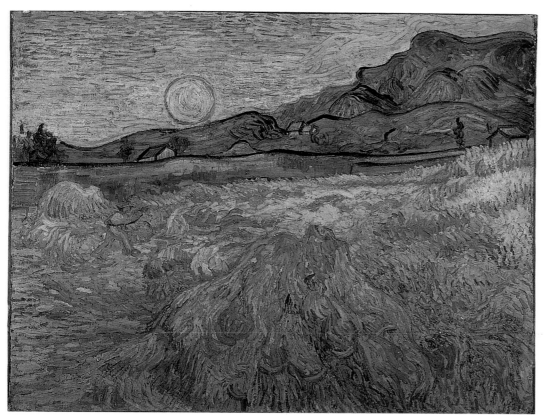

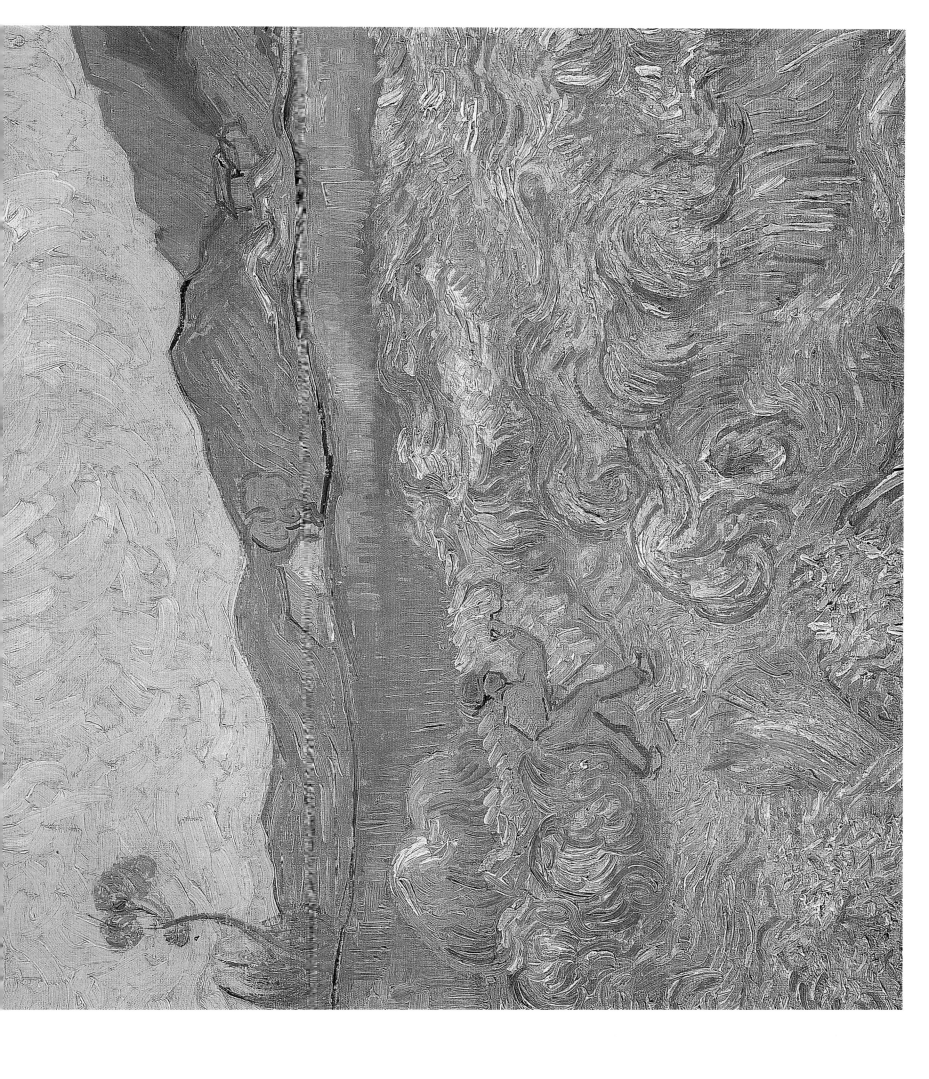

有絲柏的麥田

油彩、畫布
72.5×91.5cm
1889年
英國倫敦
倫敦國立美術館

有絲柏的麥田（下圖）
素描、畫紙
62×47cm
1889年6至7月
荷蘭阿姆斯特丹
梵谷美術館
（文生・梵谷基金會）

1889年5月，梵谷前往普羅旺斯的聖雷米精神療養院靜養。在癲癇症發病的間隔期間，梵谷依然全心投入繪畫創作與素描，並且開始能夠完全掌握自己的創作力。當他的健康情況許可時，梵谷就會帶著畫具到戶外寫生。此時他完成一系列描繪絲柏樹、橄欖樹，以及群山環繞的畫作。這幅〈有絲柏的麥田〉就是其中的一幅。

前景的麥田、中景的絲柏和遠山，還有天際的雲朵，都運用漩渦狀滾動的彎曲線條筆觸，自然的風景似乎透露出不安的心靈與象徵生命的力量。梵谷在作此畫後，寫信給西奧：「在陰沉的天空下，那裡有著無窮盡的麥田，我從未畏懼描繪這種哀傷與徹底的孤寂。我相信這些作品將會告訴你，我無法表達的字眼——換句話說，就是那些在田園生活裡，我視之健康，以及得以喚醒靈感的事物。」

這幅畫的色彩，很能說明在此時梵谷的調色盤上出現的色彩，色調較為緩和，並結合了黃褐色、深綠色，以及深淺不一的藍色。這種色調後來成為梵谷繪畫的獨特色彩。

橄欖園

油彩・畫布
73×92cm
聖雷米，1889年11至12月
荷蘭阿姆斯特丹
梵谷美術館
（文生・梵谷基金會）

梵谷在聖雷米居留期間，首次使用橄欖園作為繪畫題材。1889年9月將盡時，他興致高昂地在信中寫道：「橄欖樹………具有獨特的魅力。為了將這魅力捕捉到畫布上，我灌注了全部的力量。黃色和帶著紫色的粉紅色，或者是從橙黃色轉變到紅褐色的泥土的色彩，相對的是青藍色和帶著銅白色的綠葉，到處閃爍著銀色的光芒。可是，要表現出這些相當地困難。真的很難啊！」（書簡 807/608）他也在信中描寫景色是多麼地美麗：「我在滿溢著金色和銀色的色彩中作畫。」相對於阿爾時期，向日葵畫作的金色效果，畫家想必是意圖在橄欖園中呈現出銀色的效果來（書簡 807/608）。

但是，他也發現，要達成這個自己所指定的工作，實在是非常地困難。10月初，他在寫給貝納爾的信中，提到失敗的事（書簡 811/B20）。雖然如此，他仍然持續對此地特有的橄欖園有興趣，在11月時以銳不可擋的氣勢畫下了包括本畫在內的五幅作品。

在給西奧的信中，梵谷提到自己受到友人保羅・高更和艾彌爾・貝納爾相當樣式化的作品所觸發，嘗試以新手法處理橄欖樹。他對於友人畫中橄欖園的基督的表現方法，相當地反感。他最嫌惡的一點，就是他們處理聖經故事的方法：他們根據自己想像的場面，隨己意下筆作畫。現代畫家應該從自然中尋求繪畫的主題，是梵谷的強烈信條；他認為，大自然中的素材足可以表現聖經故事中所傳達的訊息和情感。因此，在觀察自然之後，以與朋友不同的想法加以反擊，對梵谷而言不啻是一個好題材。他不畏寒冷的11月天氣，依然到橄欖園中作畫。和高更、貝納爾抽象的畫風相比，梵谷的作品寫實地呈現出橄欖園原本的樣貌。不過，他認為在朋友的主觀表現之中流露著大地和田園的芳香，在這一點上，他是百分之百全面支持的。

這張作品在構圖上沿用了阿爾的果樹連作。但是，和盛開著花朵的果樹不同的是，橄欖樹是更嚴肅的主題，要以此入畫，無異是另一個挑戰。梵谷為最前列的橄欖樹挑選了畫面對角線的位置；陰影部分的構圖相當有節奏感。纖細的樹幹向上伸展，樹冠的葉片在閃耀著銀光的青空之下，生長得相當茂盛。在當地特有的密斯特拉風頻繁地吹襲之下，樹根牢牢地抓緊大地。以粗線條描繪的土地，呈現出條紋花樣，令人聯想起木版畫雕刻的刀痕。

保羅・高更
信中的素描（819/GAC 37）
橄欖園的基督
素描・畫紙
1889年
荷蘭阿姆斯特丹
梵谷美術館
（文生・梵谷基金會）

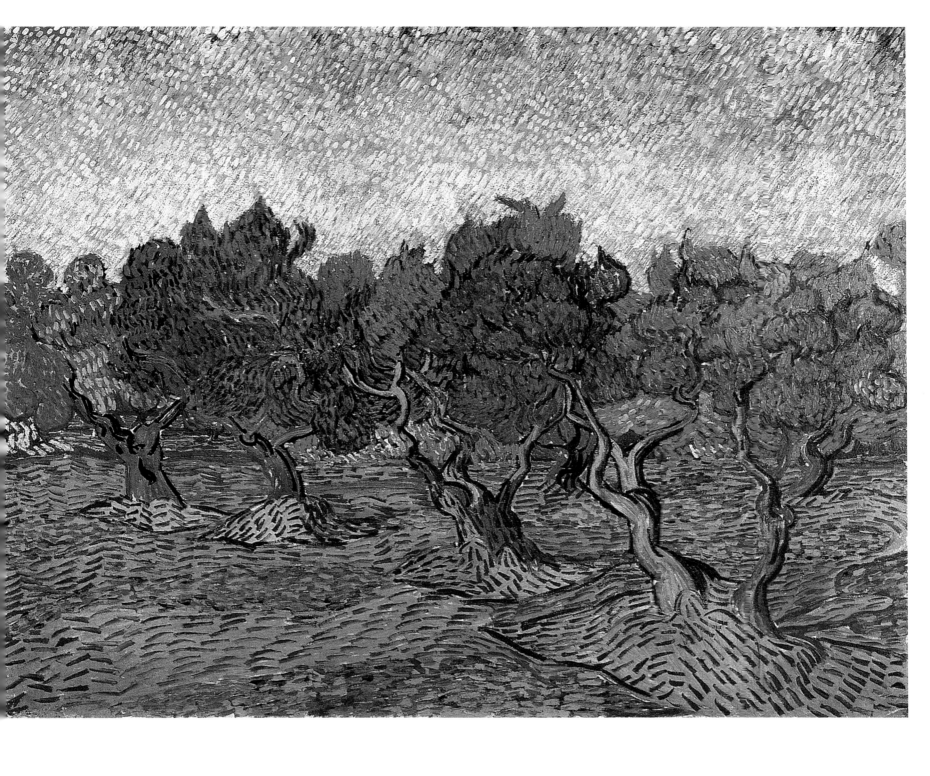

夕陽下的樅樹林

油彩、畫布
92×73cm
1889年10至12月
荷蘭奧杜羅
庫拉·穆勒美術館

———————

樅樹的習作（下圖）
油彩、畫布
46×51cm
聖雷米，1889年11月
荷蘭奧杜羅
庫拉·穆勒美術館

除了多幅普羅旺斯的橄欖樹林，梵谷還畫了其他代表南方色彩的絲柏和樅樹。他將這些飽經風霜雨露的樹，襯以夕陽西下的天際，確立了他對於在荷蘭時期所熱衷的畫家和藝術潮流興趣之再現。特別是巴比松畫派風景畫，以及富利斯·杜普勒和查理·杜比尼兩位畫家所作的風景畫風格。

他們是梵谷在海牙、巴黎、倫敦當藝術品銷售員時就已熟悉的。他們也是他的模仿對象，在德藍特時梵谷甚至打算使自己成為風景畫家。

事實上，這幅畫使人連想到杜普勒的〈秋天〉（海牙，馬斯達克美術館），當它在1882年於海牙展出時，梵谷曾看到它並留下深刻印象，為了依樣畫一幅，他曾在1883年秋天，事先畫了一幅以夕陽下的沼澤樹幹為題材的素描。不過，梵谷筆下的樅樹林筆法非常奔放不拘，樹幹和樹葉的筆觸都用直線條刻畫，地面與天際也運用直線揮寫，整幅畫面富有顫動的感覺。

峽谷

油彩、畫布
72×92cm
1889年12月
荷蘭奧杜羅
庫拉‧穆勒美術館

為了避開阿爾當地居民的打擾，梵谷在1889年5月離開那兒，搬進聖雷米村附近的聖保羅療養院。在那裡，他一心希望能安心作畫，並且能使他一再發作的癲癇症得到妥善的醫療。

聖雷米地處獨特的地層上，地形低漥，多岩壁，風化的奇岩怪石，凹陷的峽谷和水道穿岩而出。下方的平原上則種滿了橄欖樹，梵谷對這樣奇特的景致甚為著迷，他經常離開醫院，畫下這些不尋常的景物。為了呈現它們獨特的造形，他運用較為迂迴的筆法，採取線條構圖，以及一種較具流動張力的繪畫手法。

在聖雷米期間，梵谷漸漸將色調柔化下來，接受了為了表達不同景致相互關係之意念，用柔和的色調要遠比強烈色彩對照來得適切的觀念。他以17世紀畫家范‧果衍為例，支持他的這種改變。至於他畫的這幅〈峽谷〉，他對弟弟提起富利斯‧巴庫森，他認為這位他在荷蘭認識的海牙學院派的藝術家，會了解他目前所抱持的觀點。〈峽谷〉是梵谷在一個刮西北風的白天畫成的作品，梵谷說：「我用一些大石頭支撐我的畫架。我為這幅畫打過細緻的底稿。畫中有著分寸適度與豐富的色彩。」

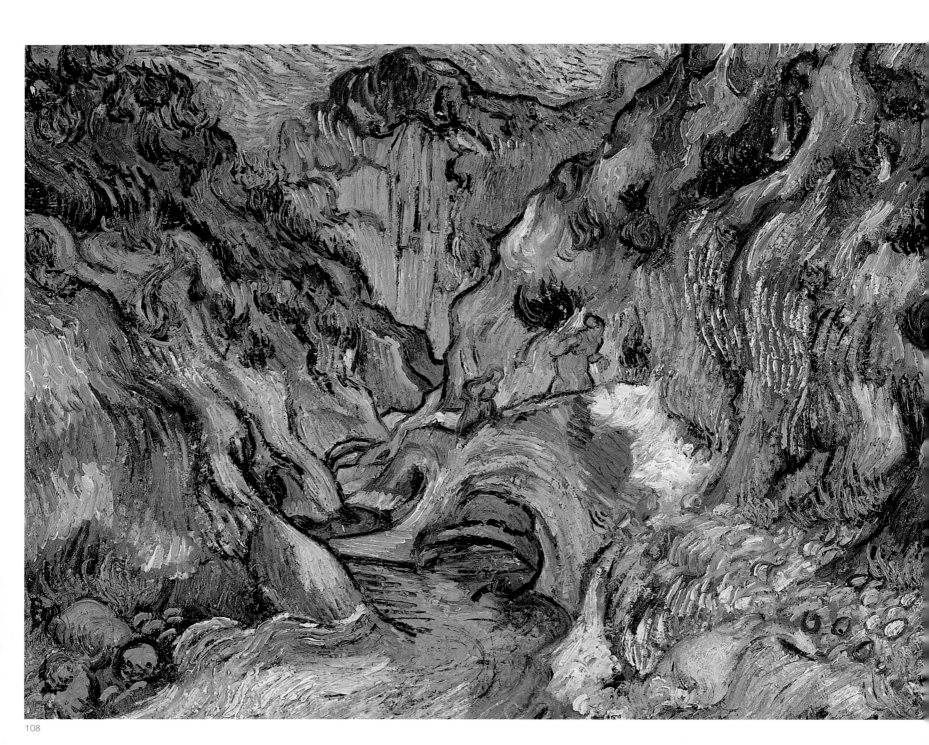

冬景：印象中的北方

油彩、畫布
29×36.5cm
1890年3月至4月
荷蘭阿姆斯特丹
梵谷美術館
（文生·梵谷基金會）

小麥田景色和一天的不同變化光景，都是梵谷在荷蘭時期的主要畫題。而在聖雷米時期的重要計畫特質，則在於他重新專注認可荷蘭時期的畫風。

他寫信要求他的家人，將他在努昂時期的繪畫作品寄給他，以使他得以重新依題作畫。他打算重畫〈吃馬鈴薯的人〉（1885）。他認為那是他最佳最重要的畫作，他並依記憶完成了一幅素描。

也開始創作一系列想像風景畫，一方面依他在德藍特和努昂的素描，一方面依在布勒班的田園建築和農事為題作畫，命名為〈記憶中的北方〉或〈記憶中的布勒班〉。然而這一些繪畫並不只是過去作品的仿作而已。

透過它們，梵谷重申他對概念和意義的忠實態度，這一些他本人和法國、荷蘭早期畫家都畫過的主題，蘊含了對現代世界各種動態的表達。因而他雖極重視主題的完整，卻也更改了色彩的形式，並採用較彎曲、具流動性、裝飾寫實性的筆法，這些都是他在聖雷米時期發展出來的畫法。

日出時的田野

油彩、畫布
72×93cm
1890年春天
荷蘭奧杜羅
庫拉・穆勒美術館

看見太陽與雲的小麥田（下圖）
素描、畫紙
47.5×56cm
聖雷米，1889年11月
荷蘭奧杜羅
庫拉・穆勒美術館

梵谷經常從他在聖雷米療養院的窗前，畫下〈日出時的田野〉(右頁圖) 這一景致，並以窗子本身當作一種遠景畫框。他為了精通正確的透視畫法規則，而讀了許多相關的書籍，在海牙時他還擁有一個取景畫框，幫助他增加預期的效果。

整個構圖只是一個分割線條交錯其間的空畫框，而這些線條都要畫入畫布或畫紙上。畫家透過畫框觀察主題，將景物和線條綜合起來，然後再將它們一一畫進畫布或畫紙中的適當位置上。線條交錯所產生的定點，造成一種假想的距離定位，並像鏡子的效用一樣，需與觀畫者的觀點互相吻合。

這也就是說，將三度空間的景致轉換入二度平面上，而經由這人為的單一定點所界定的空隙，經組織後合理且連貫地呈現一種世界之窗的效果。然而，如果按梵谷的處理方式，畫者脫離單一的觀點，由上、下甚至各個方向望去，因而產生了許多定點，這樣的效果就會緩和不少。

〈日出時的田野〉這幅畫正是最好的例子，它的前景和背景並不相互配合。前景中，綠草和罌粟屬植物好像就在腳邊，往前向下的傾倒。擺脫了用以呈現空間的傳統幾何方法，由梵谷造就的這種獨特手法，卻也能產生一種生動的空間感和密合的效果。〈看見太陽與雲的小麥田〉(下圖)是梵谷作油畫前的素描，地平線較低，天空便顯得寬廣，取景的不同，畫面映現的感覺也產生變化。

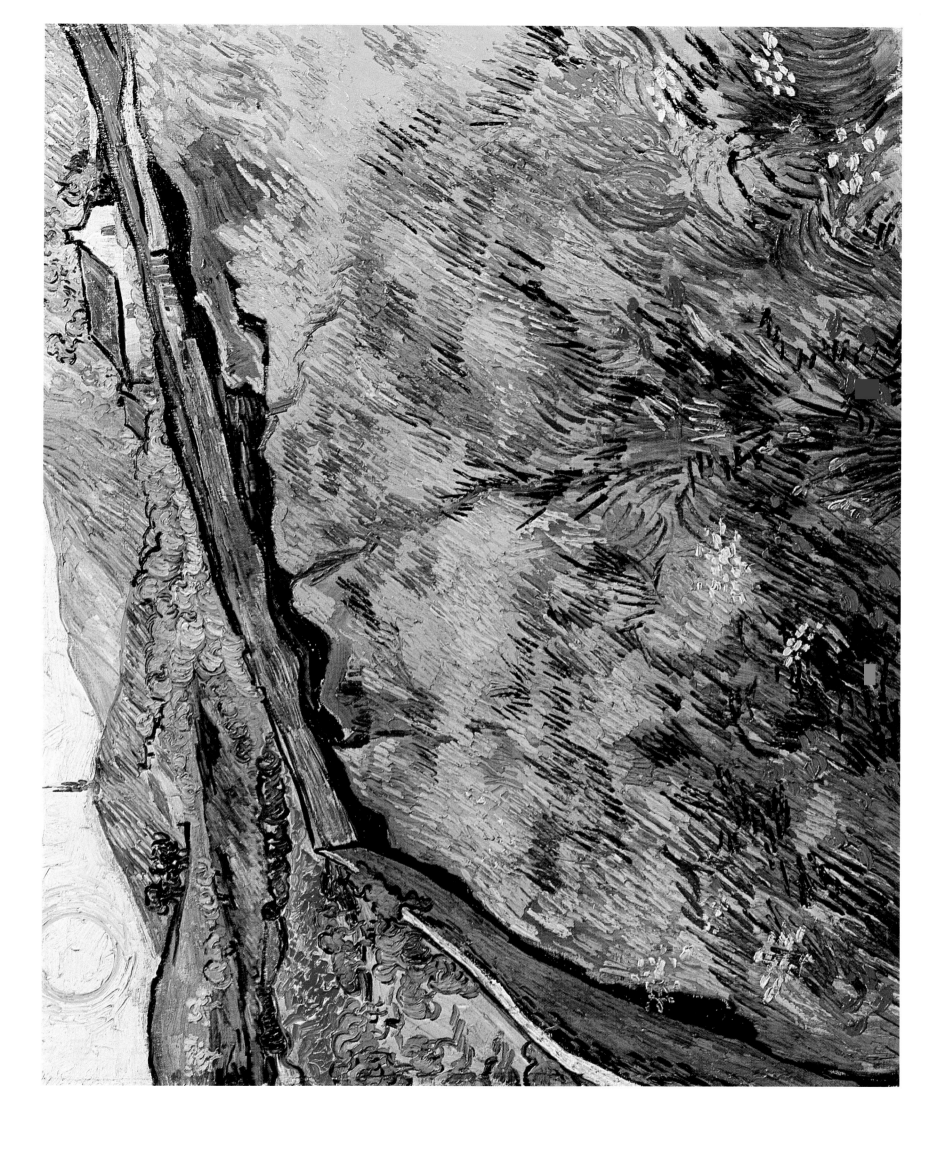

杏仁花

油彩、畫布
73.5×92cm
聖雷米，1890年2月
荷蘭阿姆斯特丹
梵谷美術館
（文生・梵谷基金會）
（下圖，右頁為局部圖）

〈杏仁花〉(下圖) 描繪含苞微微綻放著杏仁花的枝幹，使得以藍天為背景的畫面活潑了起來。這是梵谷為剛誕生的姪兒所畫的作品。西奧和喬安娜在1890年1月31日所生的兒子，依照梵谷之名，被命名為文生・威廉・梵谷。三個星期之後，梵谷在信中告訴母親和妹妹，他已經立刻開始著手為新生嬰孩作畫，以便裝飾在年輕夫婦的臥室之中 (書簡 856/627)。為了表現出剛剛誕生的幼小生命，畫家認為，沒有其他的東西能比杏仁花更具備象徵意義的了。

和1888年春天盛開花朵的樹木連作相較，此畫以富有裝飾性的構圖方式，處理畫家從未畫過的題材。不規則的枝幹輪廓清楚地浮現在明亮的青空中。梵谷或許是受了浮世繪的影響，在平坦的背景上描繪裝飾性強烈的花朵和枝幹；但是在浮世繪中，枝幹的視角和人的眼睛等高，而梵谷的畫則選取了仰視的視點，令人感到驚異。

與梵谷同時期的畫家方丹—拉突爾，習慣在畫室中整理繪製出枝幹緩緩擴散的構圖；但是梵谷的作畫過程，應該不是在畫室中完成的。從這幅作品擴展的畫面中來看，他應該是一邊仰望著開著無數花朵的樹幹，一邊進行工作。梵谷在寫給母親的信中說明，杏仁花是在2月20日左右開始綻放的 (書簡 856/627)。這棵杏仁樹，和他在素描中所畫醫院庭園的樹，極可能是同一棵樹。

一望可知，畫家相當地專注，十分細心的繪製這張畫。花朵和花蕾都仔細地一個個描繪，還沒有開花的花苞則用纖細的紅色線條勾勒出邊緣。梵谷本人相當滿意這幅作品。在此畫完成不久之後，梵谷的病再度發作，久久不癒；他因此十分地沮喪，沒能接連創作這個他喜愛的新主題。當病情獲得控制之後，果樹的下一個花期已經告終，他也失去了製作杏仁花連作的機會。結果，梵谷只繪製了一張杏仁花的作品（即為本作），但是這幅作品卻被視為他在這個時期成就最高的畫作。他也在信中寫著：「我可以靜下心，充滿自信地運筆作畫。」(書簡 863/628)

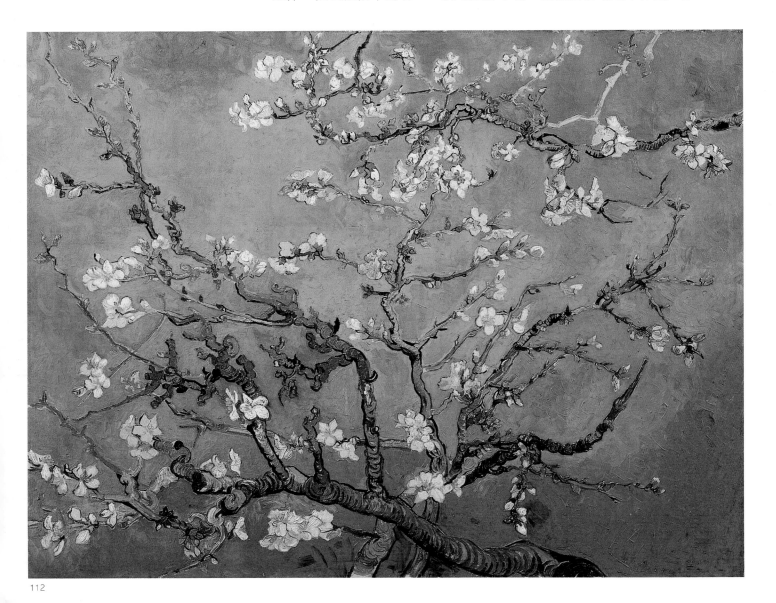

午睡

油彩、畫布
73×91cm
1890年
法國巴黎
奧塞美術館

米勒
午睡（下圖）
油彩、畫布
29.2×42cm
1860年
美國
波士頓美術館

梵谷在1875年到巴黎時，看到許多米勒的素描與粉彩畫。對於年輕的梵谷，是相當大的藝術震撼。就從這個時期他開始收集米勒作品的版畫與照片。1880年開始，梵谷就藉著所收藏的版畫與照片，來臨摹這位前輩畫家的作品。兩年後，梵谷閱讀阿佛烈德·桑希耶所著的《米勒的生平與作品》（巴黎，1881），發現米勒的感受性與道德觀與他的觀點頗為近似。因此，米勒成為他精神生活的指引，是他藝術創作上的偶像。

在1888年到1890年期間，梵谷畫了許多仿米勒繪畫的作品，包括〈午睡〉、〈播種者〉、〈第一步〉、〈收割的人〉等。這幅〈午睡〉，摹仿米勒在1866年的〈午睡〉，畫面構圖只有左右方向不同，其他都大致相仿。描繪一對農民夫婦在麥田工作午休時間躺在麥草堆上午睡的情景，遠方有馬車和麥草堆，一片麥田收割後的景象。雖是臨摹米勒的畫，但在筆觸和風格上，仍然是具有梵谷的面貌。

「我關注於自己太多，因此我經常無法看到一旁的人，除了那些與我曾直接有過接觸的農夫們……因為我畫他們。」梵谷寫給西奧的信中如此寫道。米勒這位重視土地與農村生活的畫家，直接影響梵谷對農民生活的同情，在作品中不斷地強調表達農民生活。

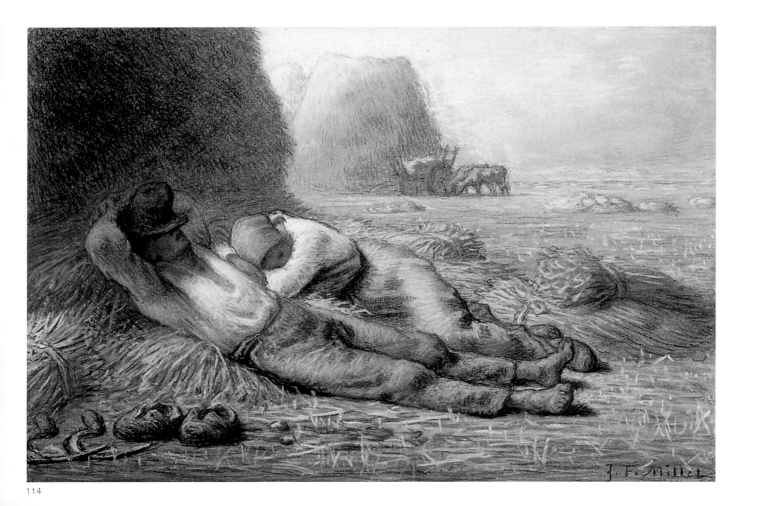

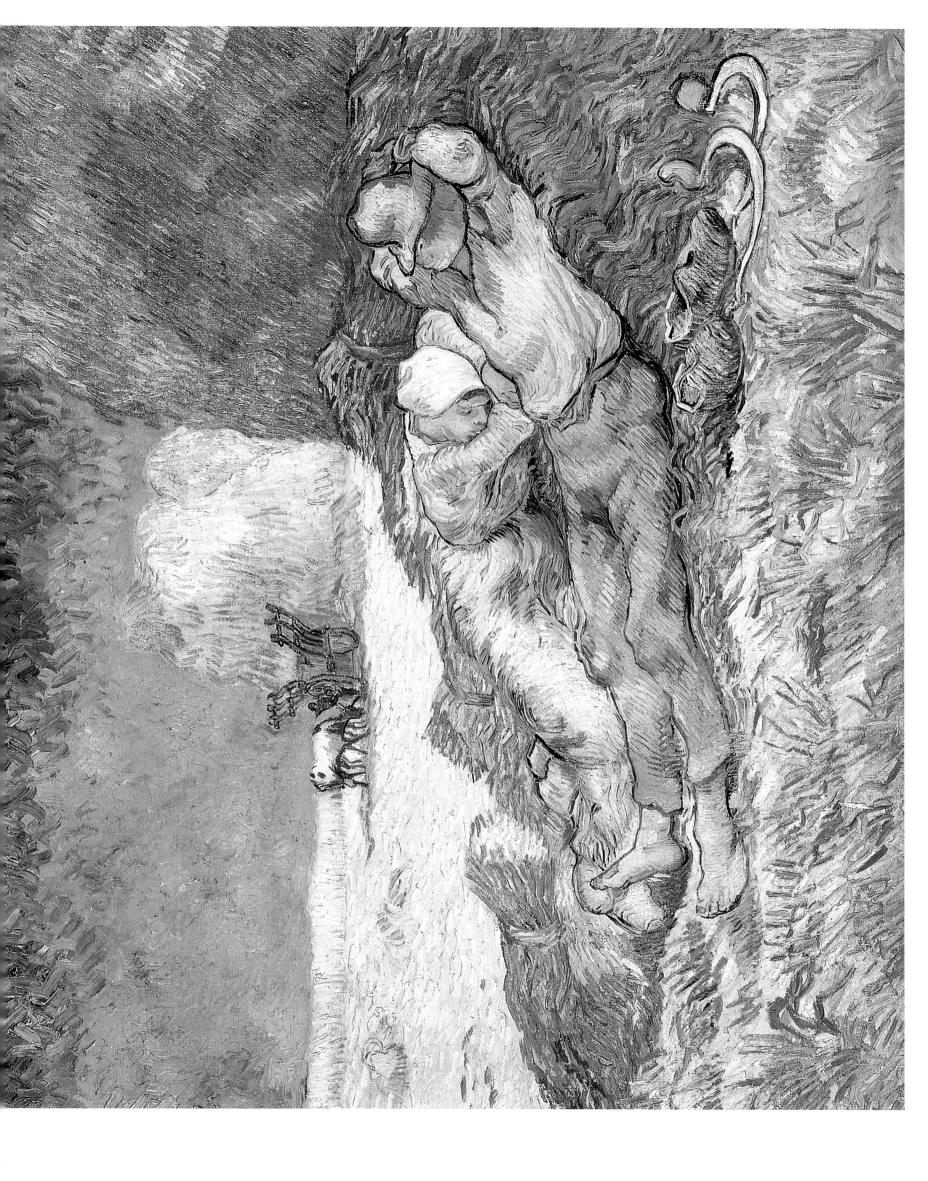

晨起農作

油彩、畫布
73×92cm
1890年
俄羅斯聖彼得堡
艾米塔吉美術館
（下圖，右頁為局部圖）

米勒是梵谷畢生不斷回顧、思索、研究與模仿的一位畫家。在1889至1890年於法國南方的聖雷米養病期間，由於與外界接觸有限，梵谷開始以林布蘭特、德拉克洛瓦和米勒等人的作品為範本作畫，藉以摸索自己的藝術出路。其中為米勒以農家為主題的「農忙者」與「一天中的四個時辰」所進行的反覆「詮釋」，顯示出米勒在梵谷心中的神聖地位，也透露了梵谷在藝術上持恆鑽研的思考與熱情。

在1874年1月給弟弟西奧的一封信中，梵谷即將米勒列為自己最心儀的藝術家：「米勒的〈晚鐘〉是真實的，它是生命的豐實，是詩的化身。」一年半後，他在一封寄自巴黎的信中，更以虔敬的語氣寫道：「這裡正在舉辦米勒畫作的銷售展……。當我一走進卓歐旅館（Hôtel Drouot）的展廳，旋即被這樣的感覺攫住：『脫去你的鞋子，因為你正站在聖地上。』」1880年，當梵谷才剛下定決心成為一名藝術家時，就請西奧為他從奎姆（Cuesmes）寄去米勒「農忙者」系列的一批複製畫，並以兩週時間完成系列中十張作品的素描（這批素描未獲保存），此外還以西奧寄給他的版畫為範本，畫下一幅〈晚鐘〉。1882年，梵谷向畫家狄拔克（Théophile de Bock）借來阿佛烈德·桑希耶（Alfred Sensier）所寫的《米勒的生平與作品》，書中包括一幅以米勒〈晨起農作〉為範本製作的版畫，後來這幅畫中右方的人物像也出現在梵谷努昂時期的素描簿裡。

〈晨起農作〉起源於米勒於1850年發展的農家主題，在最初的直向格式素描中，描繪著一對農家夫婦前往田地的情景。而被梵谷引為靈感泉源的〈晨起農作〉木刻版畫，則來自於拉維爾（Jacques-Adrien Lavielle）於1860年完成的「一天中的四個時辰：拉維爾依J.-F.米勒素描原作製作的鄉村景物版畫」系列，它是以米勒橫向格式的素描為範本製作的版畫，畫中的農婦騎驢前行，一旁則是她拿著叉耙的伴侶。

對於畫家，人們要求他們必須自行「安排」所有元素，成為「構圖專家」。先假設這是正確的吧，但人們對音樂家的要求卻有所不同。在演奏貝多芬的曲子時，演奏者是以自己的方式詮釋它，且此「詮釋」有其意義……

……由於病痛，我想進行的是能夠給予我撫慰和樂趣的創作，德拉克洛瓦或米勒的黑白複製畫，即是我目前的對象。我為它們上色，而當然，這不是指對它們為所欲為，而是試圖回溯圖中的景象。無論這些「回溯」的結果會是如何，它們並不精確但和諧無比的色彩，都將透過我的詮釋獲得傳遞。（1889年9月）

將複製比為演奏詮釋的梵谷，曾在給弟弟的一封信中表示，儘管複製畫在人們眼中一文不值，但他仍認為複製「使米勒的遺產更親近一般大眾，是一項明智且正當的工作」（1890年1月），透過如詮釋樂曲般的複製與重建，米勒自成一體的色彩運用，它的「顏料的語言，由黑白光影構成之印象的語言」（1890年1月），才能獲得據以延續的生命力：「對我來說，以米勒的素描為範本作畫似乎不是複製，而更像是為它們進行『語言翻譯』。……我已完成了〈夜紡〉……這幅作品由紫羅蘭色到淡紫色的漸層，畫中的燈光是淡檸檬黃，火光是橘色，左方的男人則為紅褐色。」（1889年11月）

有絲柏和星星的道路

油彩、畫布
92×73cm
1890年5月
荷蘭奧杜羅
庫拉・穆勒美術館

在離開荷蘭搬到法國以後，梵谷努力使自己能與貝納爾、高更等巴黎畫家相提並論。他和貝納爾經常保持連繫並交換作品，同時也和高更在1888年後期共同作畫，他覺得他們二人都對印象主義本身，以及印象主義者感到不滿意，因而均有致力創出他所謂「慰藉之畫」的共同信念。

1889年6月，梵谷完成〈星月夜〉，一幅充滿想像的畫，它不是根據自然景物或主題所畫，而是布勒班和普羅旺斯兩地不同景觀的組合。他視它為宗教繪畫新畫法的示範作品，將它給貝納爾和高更看。他們兩人忽視了這幅畫，忽視了梵谷在他的巴黎時期最為雄心勃勃的繪畫作品，它被認為蘊含有他們三人的共同信念在其中。梵谷怒以回絕了他們的作品，以及他已接受他們所建議的繪畫新風格，來報復他們的無情打擊。

1890年6月，在給高更的少數信中，梵谷提到這幅〈有絲柏和星星的道路〉，他說這是他最後一幅描繪有星星的畫。他畫許多「星星」畫中所有的，如一輪新月、滿天的星斗、有亮窗的布勒班小屋、一棵高大孤挺的絲柏；但是卻沒有教堂，主題意識顯然已世俗化。它只是一幅有著小屋、樹木、小麥田和工作者的風景畫，它代表毅然決然摒棄的決心，以及對巴黎先驅們反擊的拒絕之意。

梵谷書簡中速寫
有絲柏和星星的道路
素描、鋼筆、墨水
1890年6月
荷蘭阿姆斯特丹
梵谷美術館
（文生・梵谷基金會）

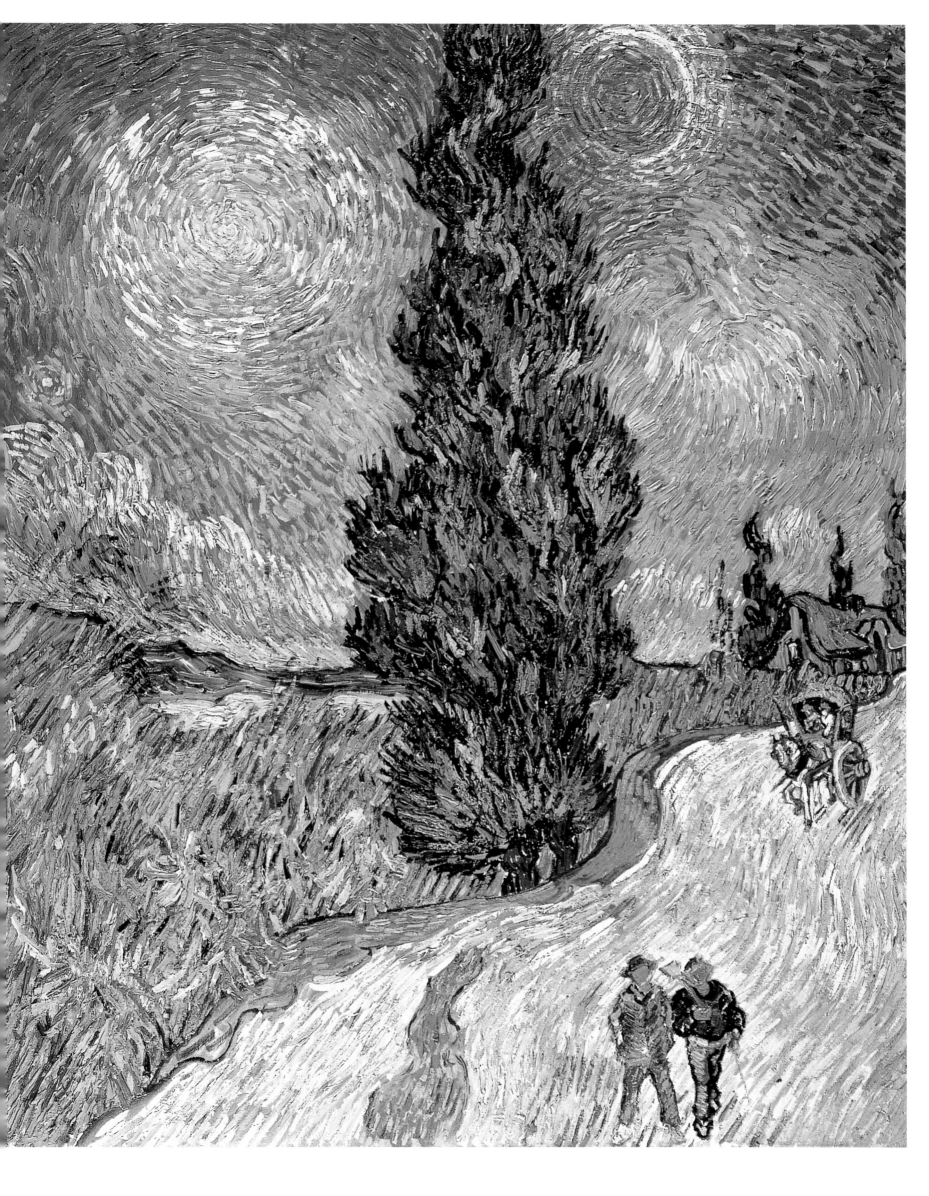

歐維的教堂

油彩、畫布
94×74cm
1890年
法國巴黎
奧塞美術館

梵谷在1890年離開法國南部的聖雷米之後，他短暫生命的最後兩個月，是在距離巴黎二十英哩北方的歐維度過。這個如詩如畫般的小村莊，茅草屋散布其中，自十九世紀以來就不斷吸引許多畫家前往創作，包括柯洛、杜米埃和塞尚。〈歐維的教堂〉是梵谷到歐維後所畫的作品之一。

「我畫了一幅村莊教堂的大畫。這座建築是紫藍色的，和平坦的深藍色天空，相庭抗禮。教堂的彩色玻璃畫，就像鈷藍色的斑斑點點閃耀著，屋頂以紫藍色及橘色所構成。」這是梵谷作此畫的自白。

這幅畫是從側面對著教堂的角度作畫，前景兩條小徑，色彩明亮，教堂和天空則是較深沉的色調，加強了畫面空間深度感覺。前景的小徑運用粗短的線條依循著道路的方向畫出，由大而漸小，最後消失在兩條路的兩個視點，同時，左方還點綴著向前走的婦女背影，烘托出遠近空間的距離感。筆觸也是富於強韌的生命力。

梵谷於1890年5月下旬離開聖雷米，當到達歐維後，寫信給弟弟西奧：「這個在老地方發展起來的愉悅新社區，此時蒼翠醉人，空氣中瀰漫著安寧氣息。我於其中體會到或自以為體會到德‧夏畹畫中的一股靜謐感；不見工廠的影子，唯有可愛而蓊鬱的綠樹，並且養護得很好。此地可描畫的東西很多，而且有豐富的色彩。」梵谷此時的心境比在法國南部時安祥了許多，所畫出來的風景，例如這幅歐維古教堂的建築物景象，就給人一種安祥而又靜謐的感覺。

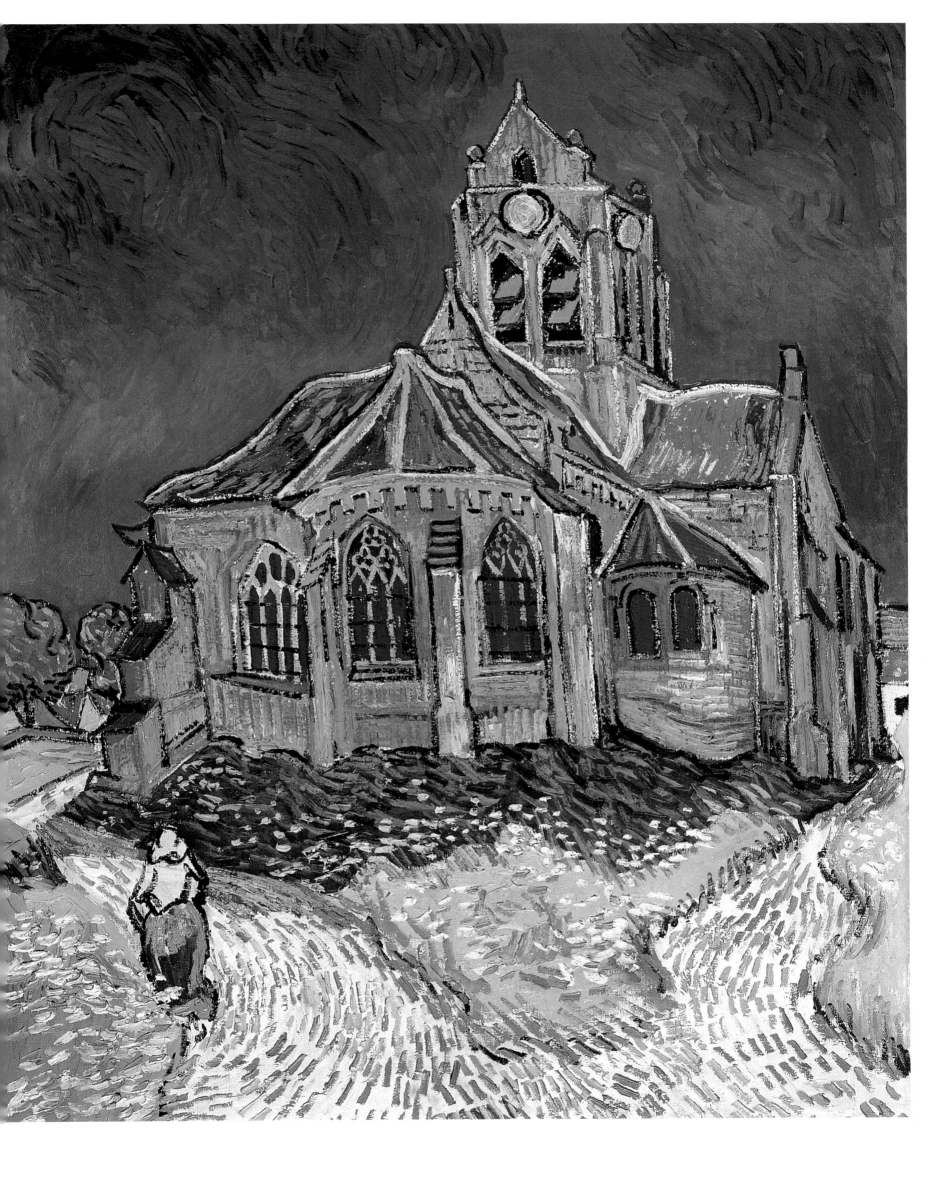

拉撒路復活
（依林布蘭特原圖而畫）

油彩、畫布
48.5×63cm
1890年5月
荷蘭阿姆斯特丹
梵谷美術館
（文生・梵谷基金會）

梵谷重繪和修訂舊作的新計畫中，有一重要的方向，那就是他對重畫現代藝術多位大師，如米勒、德拉克洛瓦、林布蘭特、杜米埃等人的作品深感興趣。他運用不同的方式詮釋這些舊作，由於筆法色彩的變化而帶來新意。

一方面，在缺乏模特兒的情況下，他利用它們來練習人像畫。而另一方面，他聲稱將它們色彩化後能以另一新面貌重現在大眾面前。這也使得他能經由更新它們，而表達出梵谷致力於對現代藝術特質色彩研究所作的貢獻。

因而他主張，針對他仿林布蘭特〈拉撒路復活〉(下圖) 之作，他採用另一種明度色彩以表達林布蘭特所慣用的明暗法（黑白對照）。然而，在林布蘭特蝕刻版畫裡的明、暗之間，卻揉入一種宗教意識的呈現手法。由基督身上投射出來的亮光，驅散了周圍的黑暗，也表明了基督使人復活的奇蹟。

但是梵谷卻不畫出基督的形象，這種省略手法排除了原本的宗教意識，雖然有個大太陽在畫面中，它卻不是泛神論的化身，也不是亮光之源。梵谷畫出日出時的小麥田，以取代原本的黑幕當作背景。事實上，他是將源自林布蘭特的畫題，定位在他自己的風景畫的風格上，並以風景畫中的景物公然地替代了宗教性的主題。

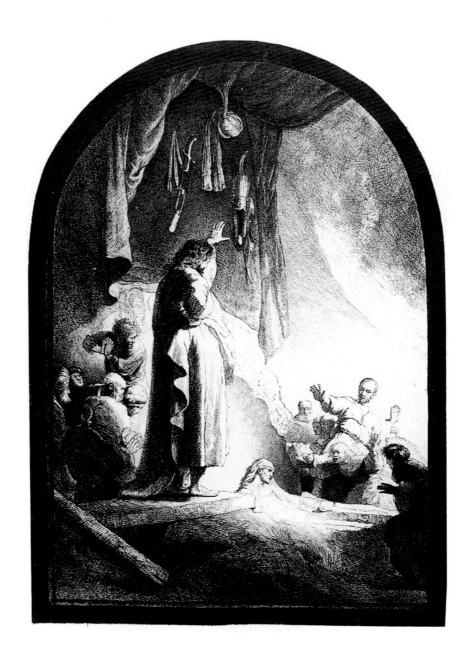

林布蘭特
拉撒路復活
蝕刻版畫
1632年
荷蘭阿姆斯特丹
梵谷美術館
（文生・梵谷基金會）

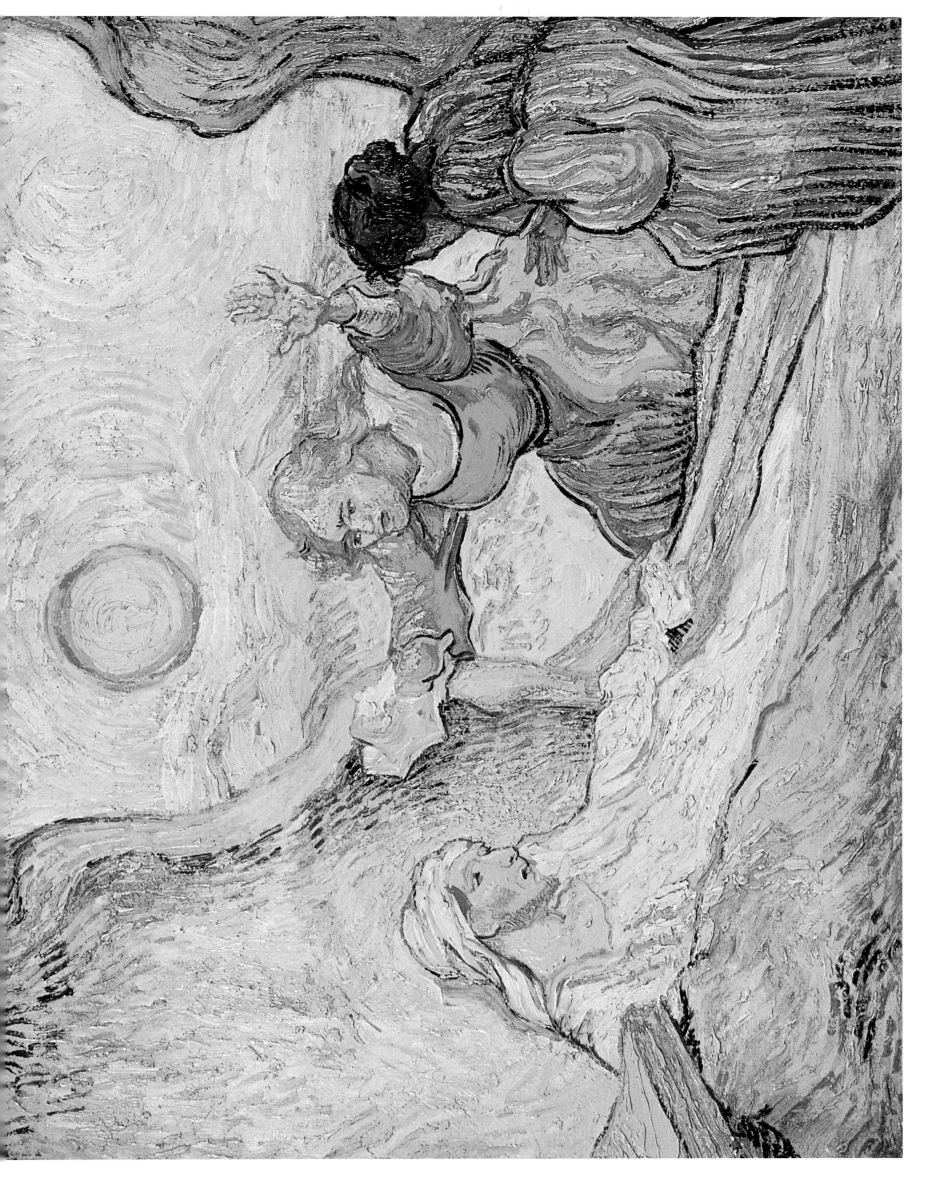

麥穗

油彩、畫布
64.5×48.5cm
歐維，1890年6月
荷蘭阿姆斯特丹
梵谷美術館
（文生・梵谷基金會）

1890年6月17日，梵谷從歐維寄給高更的信中寫著：「我打算畫麥子的習作」；「只有麥穗的尖端而已；青綠色的莖和緞帶般長長的葉片，依光線不同，會呈現綠色和粉紅色。微微帶著黃色的麥穗穗尖，開著淡粉紅色的花兒，彷彿染上彩霞一般。麥穗的下方，纏繞著旋花的藤蔓和花朵。」(書簡893/643)

當時，他已經繪製過了許多幅麥田和麥束的作品。但是，麥穗對他而言卻是全新的嘗試。不過，在1887年夏天，他曾經採取低視點來描繪麥田的一個角落。1890年5月，當他從聖雷米啟程前往歐維時，途中曾在巴黎停留；那時，很可能他又再度見到了這幅作品。也許正是麥浪起舞這樣簡單的主題，引起他再度進行同類作品的興趣。然而，在〈麥穗〉(右頁圖)作品中，颯颯搖擺的麥穗，是以統一色調來處理的。

「麥穗有各種各樣的綠色，而每種綠色都同樣鮮明。每當這些不同色調的綠色一起隨風舞動時，就會發出溫和的聲響。」(書簡893/643)梵谷也在畫中表現出這樣的振動。

對梵谷而言，利用使心情柔和的樸素效果，是有著特別的目的。他曾經說：「我想繪製有著生動而穩定背景的肖像畫。」(書簡893/643)之後不久，他就實現了這個想法：他使用麥穗為背景，畫了附近農家姑娘的站姿和坐姿畫像(下圖)各一幅。

畫家使用較大的畫布，綿密地描繪麥穗；從這一點看來，他似乎有意追尋日本藝術家曾經走過的道路。他們雖然師法大自然，但是卻從最不起眼的葉片尖端為起點，一草一葉細心地畫出來，梵谷因而向他們表示深深的敬意。

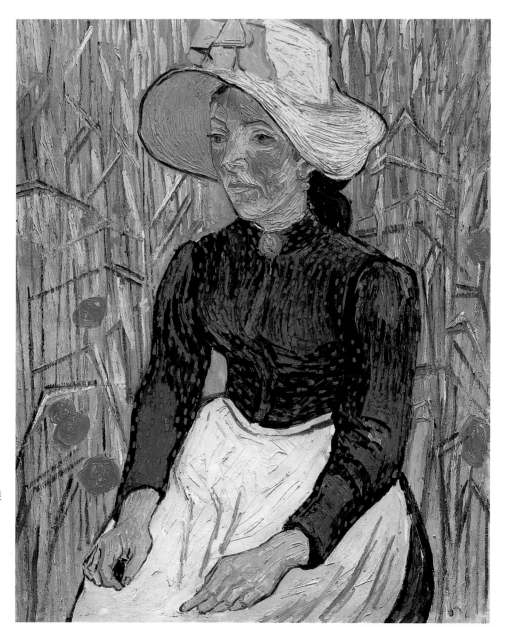

梵谷
坐在麥田的戴麥藁帽子的農家姑娘
油彩、畫布
92×73cm
歐維，1890年6月
伯恩哈洛塞收藏

藁屋

油彩、畫布
60×73cm
1890年
俄羅斯聖彼得堡
艾米塔吉美術館

———

藁屋的風景（下圖）
水彩、素描、畫紙
44×54 cm
1890年5月
荷蘭阿姆斯特丹
梵谷美術館
（文生‧梵谷基金會）

「藁屋」(右頁圖)，是梵谷1890年5月從法國南部到法國北部歐維住下來時，最初所畫的油彩畫。他在寫給弟弟西奧的信中，提到此時他畫了茅草葺成的房屋、成熟的小麥，還有那開花的豌豆田，起伏的山丘，景色喚起了他拿筆作畫的衝動。「歐維異常優美，日漸稀罕的茅草葺成的房屋點綴在別的景物之間。一個人在此有遠離巴黎深入鄉間的感覺。……我已畫成一張習作，幾處老茅舍的屋頂，一片花兒盛開的豌豆田，一些小麥，以山丘為背景；我想你會喜歡它。」

這幅畫描繪山丘下的藁屋風景，滾動的筆觸與藍天的直落筆觸，形成銳利的直角，也呈現天與地的自然力的格鬥，產生了一種內在的緊張力量。在構圖上，山坡上的房屋與草地正好是對角線的構圖，整幅作品簡潔有力，充分代表了梵谷後期油畫作品風格。

柯特維爾的藁屋

油彩、畫布
73×92cm
1890年
法國巴黎
奧塞美術館

梵谷在1890年5月移居歐維時，寫信給西奧，形容歐維的自然風物景色非常美，在自然風景以外，這裡還有一些古舊的茅草藁屋，這種屋頂現在已經逐漸少了。〈柯特維爾的藁屋〉是梵谷到歐維後所畫的許多作品之一，儘管描繪的是老舊的覆蓋茅草屋頂的農村房舍、一旁有著蔬菜園欄杆和堆垛的田園風景，但是遠方的灌木與褐綠陰暗的林木，卻使這幅畫整個充塞在巨大的不安的氛圍中。

梵谷此時身體已經生病，嘉塞醫師經常與他見面，他自稱對畫畫的工作洩氣，心神錯亂。因此，他的畫面上在寧靜景象中出現了一種暗影，在每一景物上都用黑色輪廓線勾畫強調出來，唯恐它的形象未能清晰顯現，如此也帶來了陰影的印象。

梵谷
工作的農婦
素描、畫紙
24×31cm
1890年
荷蘭阿姆斯特丹
梵谷美術館
（文生・梵谷基金會）

靜物畫：鳶尾花

油彩、畫布
72×94cm
1890年5月
荷蘭阿姆斯特丹
梵谷美術館
（文生‧梵谷基金會）

鳶尾花（下圖）
油彩、畫布
62.5×48cm
1889年
加拿大安大略
國立美術館

在離開聖雷米，更往法國北部遷移的前幾個星期中，梵谷畫了一系列的靜物畫。由這些畫的尺寸和規模，令人憶起1888年夏天畫的那些向日葵的不朽之作。

但是就補色運用而言，也令人想起他在1886年於巴黎初期所熱衷的針對色彩和花卉的作品。在聖雷米時，他畫綠底配粉紅色玫瑰；而在這一幅〈靜物畫：鳶尾花〉（右頁圖）中，卻是藍紫色的鳶尾配上黃色底。整個畫面流露出一種嶄新的生命活力和色彩強度。取代運用對比色加強畫面各部調和的一貫畫法，梵谷在畫中重拾於巴黎時用的筆法，強調並加深各部分的畫面。

他寫道：「那是非常不同的互補效果，經由並列共存而強調出彼此的特點。」梵谷以他在1888年到1890年後期最喜愛的尺寸，畫出這些花卉。規律的運用同樣尺寸的畫布，意味如果一旦參展，這些作品將可當作一系列作品處理。

梵谷在此時期先後畫了許多幅以「鳶尾花」為主題的油畫，包括瓶中的鳶尾花，生長在地上的鳶尾花，生意盎然，在色彩上，以黃色烘托紫花綠葉，形成典型的梵谷畫風。

嘉塞醫師的肖像

油彩、畫布
66×57cm
歐維，1890年6月
美國紐約
私人收藏

嘉塞醫師的肖像（下圖）
油彩、畫布
68×57cm
歐維，1890年6月
法國巴黎
奧塞美術館

1890年5月，梵谷離開法國南部，搬到離巴黎四十哩外的歐維村。在那兒他完成了許多作品，包括六十幅以上的油畫，以及無數的素描，直到他在7月29日自殺身亡才告停筆。

歐維和許多畫家都有關係，畢沙羅和塞尚在1870年代曾在那裡作畫。而嘉塞醫師，這位畢沙羅的朋友，業餘的畫家，以及法國現代藝術的愛好者，促使這項連結更見具體化。

梵谷的這幅〈嘉塞醫師的肖像〉(右頁圖)畫像顯得有些古怪，他稱它是用來表達現代人心碎的表情。事實上，手拄著頭的姿勢，的確是一種鬱鬱不樂的傳統表情。其他的象徵，如「指頂花」使人連想到嘉塞身為同種療法醫師的診療。畫中的兩本小說擺在桌面上，這種手法梵谷早已用過。這兩本貢固爾兄弟的小說故事背景都在巴黎，其中一本是關於一位巴黎藝術家和他的模特兒的故事。另外一本則是一位僕人陷於苦戀的悲劇。梵谷畫有兩幅嘉塞醫師的肖像，姿態相近，色彩略有不同，但都呈現疲倦的憂鬱形象。

對梵谷而言，都市生活特別是巴黎的，通常就是憂鬱和病態的源頭。相反的，鄉村則是恢復健康、增強體力的好地方。嘉塞醫師的畫像試圖造就一種現代人的不朽形象，忍受著都市生活惡果的煎熬，卻別無逃脫之途，惟有藉著藝術提供些許的慰藉之情。

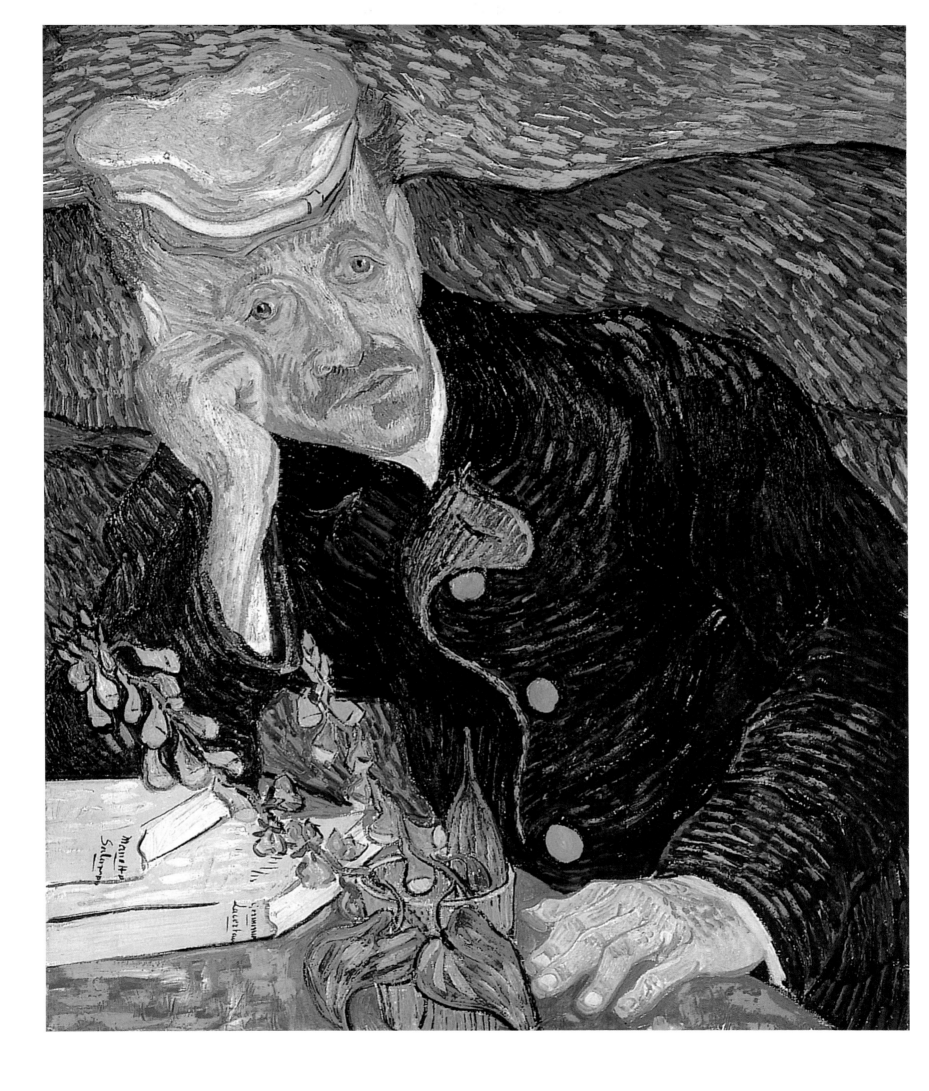

歐維附近的
小麥田景色

油彩、畫布
73.5×92cm
1890年7月
德國慕尼黑
慕尼黑國立美術館

在7月的後幾個星期，梵谷一直畫著熟悉的畫題，如茅草屋和小麥田。在這些畫中，試驗色彩、空間、構圖的種種難題，都已得到了解決，這些難題原本在他初次畫這些題材時，都曾令他深感困惑和不能滿足。

〈歐維附近的小麥田景色〉這幅風景畫和第一幅在德藍特所畫的小麥田風景，最大不同乃在於不再隱繪呈現下面的構圖。梵谷打算表現的農村景致已有了些許的改變。在有人住和工作過的如荷蘭的布勒班或法國的田園景致中，梵谷希望呈現出真實生活的寫照，一種在他看來要是健康、寧靜、自然、永恆、有秩序的社會常態，那和他住的因新型經濟和社會力量的衝擊，所造成過度分化、隔離和多變的世界，絕對是迥然不同的。

在這樣的理念下，因而有了畫這幅歐維附近平原的構想。它可以是普羅旺斯的景致，也可以說是布勒班的，因為並無任何特別的景觀在其中，它並沒有畫出歐維的特色，或是當地人民及他們生活和工作的情形。然而，由色彩的組合，透過前景、中景、背景的不同層次，整個畫面吸引觀畫的人凝視田園、白雲、樹木、乾草堆，它們彼此之間顯得愉悅且協調，無形中擴展了人們深受畫框牽制的視野。

杜比尼在歐維
的花園

油彩、畫布
51×51cm
1890年6月17日以前
荷蘭阿姆斯特丹
梵谷美術館
（文生‧梵谷基金會）

歐維也是法國畫家查理‧杜比尼的家鄉。梵谷打算作畫向這位畫家致敬。也兩變畫了杜比尼的住屋和花園，其中的一幅打算送給他在巴黎的弟弟西奧，提供給繁忙都市苦民一種源於鄉村，能使人恢復平靜和健康的力量。

這幅正方形畫作，很可能是後來作品的習作。透過正方形畫板的形式，使人溶入花園和粗麗年豐饒景象之中。然而，在這樣的比例下，門窗深掩的房子本身就顯得十分遙遠，幾乎要被樹養全給遮掩了。這不規整的空間和隆起的畫面，無一不是呼之欲出躍然紙上的。

梵谷似乎用了印象派技巧和色調，描繪這位身為巴比松畫派和早期印象派橋樑畫家的花園。杜比尼於1860年後期的作品，還曾被藝評家評為缺乏潤飾和寫生風格，因為他的繪畫帶有過於濃厚的印象派色彩。

群鴉飛舞的麥田

油彩、畫布
50.5×100.5cm
歐維，1890年7月
荷蘭阿姆斯特丹
梵谷美術館
（文生・梵谷基金會）

1890年夏天，梵谷居住在歐維期間，經常使用與〈群鴉飛舞的麥田〉相同尺寸的畫布作畫。這些作品的尺寸極為特殊，寬度是高度的兩倍（寬約一公尺，高度約五十公分）；利用橫長極度延伸的畫布作畫，看來是為了在構圖上更具裝飾性之故。在離開法國南部之前，梵谷也使用同樣形狀的畫布製作了幾幅花卉靜物畫，這些作品都有著明顯的裝飾特性。在前往歐維途中，梵谷在巴黎再度見到了皮維斯・德・夏畹的裝飾畫，也許因而引起了他的衝動，想要實現成為裝飾畫家的願望。

和夏畹不同的是，梵谷所畫的並不是舊時代形式化的古典題材，而是描繪大自然田園的風光；他認為，健康的新鮮空氣可以將活力帶給都市中的人們。〈群鴉飛舞的麥田〉的整體氣氛雖然灰暗，但這並不因而有損其田園繪畫的本質。7月10日，梵谷在信中提及，他想要表現悲傷和極度的孤獨，因而在氣候惡劣的天空下，描繪廣闊的麥田；他還說：「我很肯定，這樣的作品可以表現出無法言喻的、田園健康的治癒能力。」(書簡 903/649) 梵谷認為，在偉大的自然之中感受到人類的特性時，將能夠治療心靈，和擁有鎮定力量的自然產生結合與調和感。

〈群鴉飛舞的麥田〉所依恃的基礎，就是畫家和大自然之間浪漫的對話，而畫題中清楚表現出來的恐怖感，則是因為梵谷作畫時的憂鬱情緒所致。拜訪過弟弟西奧一家人之後，梵谷相當憂慮讓他們煩心的不安定狀況，而寫下了這樣一段話：「對我們每個人而言，每天要吃的麵包若是沒有著落，就不得了了。雖然也有其他的原因，但如果我們的生活有危機，就不好了。」（書簡903/649）除了〈群鴉飛舞的麥田〉之外，梵谷也同時提及了另外兩幅作品；飛懸在遼闊麥田上的天空，正是這種煩惱、痛苦的不安感情下的產物。

　　天空極度灰暗，給人恐怖的感覺。麥子被狂風吹得搖擺不定，在麥田上方，迴旋飛舞的烏鴉群令人生懼。原本應是延展而無止盡的道路，在這幅作品中卻看不到它究竟通往何方。狂暴的呈現方式，並不只因於天候不佳，畫家描繪的方法也是極端的激烈狂野。作品的樣式、手法和主題，和主題所表現的情感完全一致。

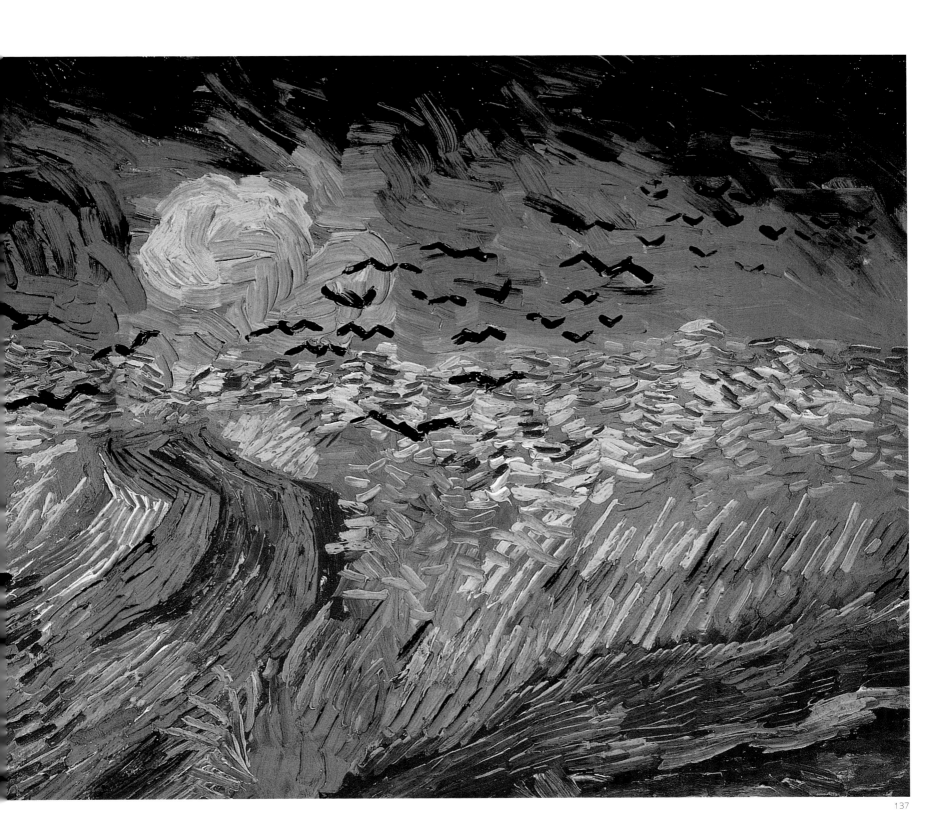

梵谷的畫家生涯和季節的變換

「別當都市人。不論是要文明化或是其他什麼的，都得做鄉下人不可。」(書簡398/333) 這是梵谷從德藍特鄉村裡寄給弟弟的信中的一句話。當時，梵谷正極力說服弟弟西奧放棄巴黎和畫商的生涯，和自己一樣走上畫家的道路。梵谷相信，和自然的接觸將會美化並深化人的心靈，他也以這樣的信念來驅策自己向前邁進 (書簡405/339a)。

為了觀察藝術的風潮，梵谷曾經在城市中居住過；但是，他心中鍾愛的還是田園鄉村。他以法國農民畫家米勒為榜樣，希望自己能過著農民般的生活，和永恆的自然律動融為一體。梵谷認為，這是自己身為畫家應該抱持的態度。他在荷蘭布勒班的鄉村努昂居留時，因為能夠貫徹這樣的信念，而十分滿足地在信中寫道：「冬天是白雪，秋天是黃葉，夏天是結實累累的麥穗，接著，春天時則置身於草叢之中。這真是太美妙了。在夏天，遼闊的天空之下，我和收成的男人、農家的姑娘長相為伴；冬天在暖爐前度過。這樣的事情對我而言是很重要的。到目前為止，我一直是過著這樣的日子，如果以後也能夠維持這樣生活下去，就太好了。」(書簡512/413)

梵谷的工作和農民的四季勞動有著密切的關係。對農民來說，順著大自然在各個季節的不同變化來工作，是理所當然的事，而梵谷也憑藉大自然所給予的主題來作畫。此外，他的工作量也堪與農民們相匹敵。「快、快、快，我一鼓作氣地畫下了七張麥田的習作。在毒辣的陽光下，我什麼都不想，像收割的人們一樣，只是默默地埋頭苦幹，飛快地畫著。」(書簡 636/B9)。春去秋來，季節一個接著一個地流逝。梵谷集中心神作畫，而美麗的主題也相繼在他的眼前消失。果樹的花季結束了，向日葵結出了種子，接著樹葉落盡，迷人的秋色消逝殆盡……梵谷珍惜著大自然的變化移轉，將種種美景用畫筆紀錄下來。為了盡可能將四季自然變化的景況盡收畫中，他總是「著魔似地」努力創作 (書簡 594/473)。此時，梵谷在畫業上付出的努力，和之前懷抱深刻情感描繪農民之時，是無分軒輊的。

在季節將盡時，梵谷就會開始構思下一季所要挑戰的主題。「下一次看到果園時，應該要準備得更充足了。即使是同一個主題，在不同的季節中描繪時，也應該如同創作新主題一樣吧！這樣的準則可以適用於一整年。收成也好，葡萄園也罷，一切都是如此。」(書簡641/505)

對於永恆的憧憬

梵谷所追尋的目標，不只是眼睛所見到的季節轉移而已。四季循環的明顯象徵性，在梵谷看來，代表了生命與自然的無限變化。梵谷在他的繪畫生涯中，秉持著時間永恆流動的概念，以鄉村為主題，製作了一系列具有相關性的連作。從播種到收成，農民們四季的辛勤勞動，對畫家而言，無異在隱喻著永恆不停的生命。1888年夏天，他將這個象徵意義告訴艾彌爾·貝納爾：

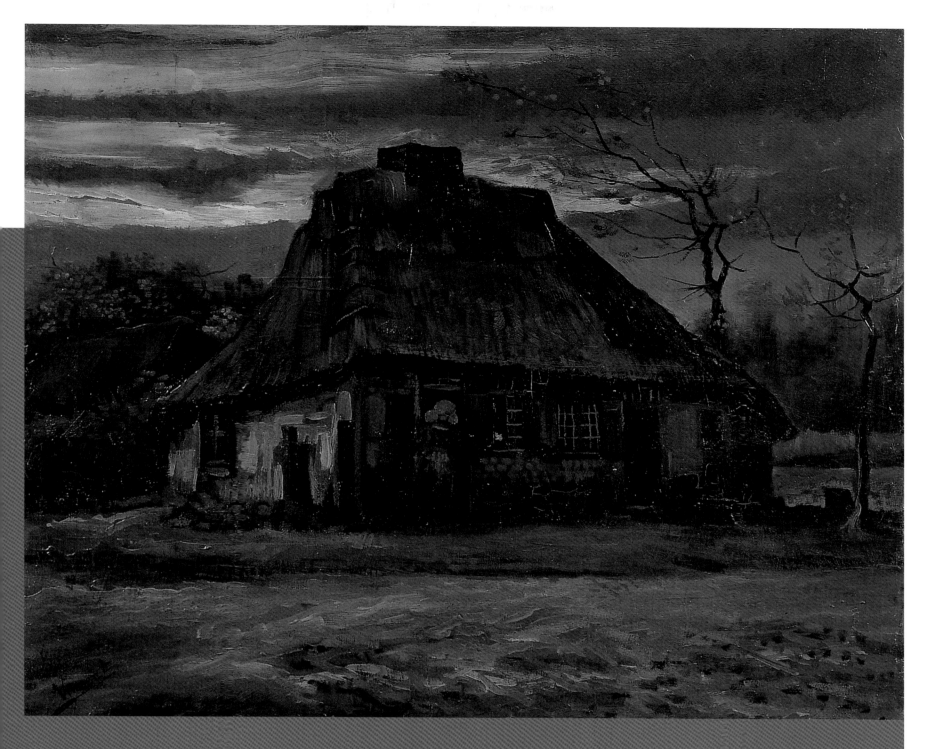

梵谷
農家
油彩、畫布
65.5×79cm
努昂，1885年5月
荷蘭阿姆斯特丹
梵谷美術館
（文生‧梵谷基金會）

「老實說，我還是喜歡鄉下。因為我是在鄉下長大的……那裡有我幼年的一個個回憶。播種的農民和麥束所象徵的永恆令我嚮往，從以前到現在，總是讓我欣喜萬分。」（書簡630/B7）

梵谷成長於布勒班的農村中，自小就和農民們一同生活。他的父親西奧多勒斯‧梵谷，是當地新教教會的牧師。他的父親每週都在教堂講壇上號召著農民們，傳佈福音，並勉勵祈求豐收的信眾們。或許是因為父親的影響，從少年時代起，梵谷對自然的感受方式，就有著宗教的色彩。

眾所周知，梵谷非常地渴望和父親一樣成為聖職者。在這個夢想破滅之後，他才立志成為畫家。梵谷將米勒當成偉大的模範，米勒描繪農村生活的作品，對他如同是神的話語一般；米勒畫中所流露的人性，對他而言，不啻是「『崇高的』……神和永恆的事物終究是存在的。」（書簡290/248）

在他看來，米勒的描繪的正是「基督的教誨」（書簡635/B8）。米勒的作品極力讚揚基督的福音，時常比牧師的佈道更能達到真實的效果。「你不認為他的繪畫和優美的佈道沒有兩樣嗎？和他的作品比起來，佈道顯得黯淡無光。」（書簡391/326）

梵谷在描繪農村的大多數作品時，都和米勒的畫作加以重疊，並構思創作。他將米勒的作品稱為「聖歌隊的歌聲」，為之深深感動，並且把這些當作自己作品的主題。

畫家生涯的起步

梵谷受到米勒啟發，開始臨摹其作品〈一天四時〉和〈田園的勞動〉時，也開始了自身的畫家生涯。當他停留在艾登的鄉村布勒班時，仍然繼續臨摹米勒的畫作。梵谷為了增進自己的技巧，將米勒的作品當作範本；若非如此，他很可能不會將實際在田裡播種、掘土的農夫收入畫中。

1881年，梵谷停留在海牙期間，將自己之前的農民習作掛在居所牆壁上；想來，他應是對這樣的作品感到自負吧！在海牙並沒有農民群居，他因而將關注的焦點轉向當地見到的一般貧窮民眾。雖然這些人們不像農民那樣地和自然界緊密結合，但是梵谷感受得到，他們的生活也同樣配合著大自然的節拍。對於旱地上工人們極為平常的言行舉止，他感到歡喜：「在冬天，我像麥子一般，因為寒冷而顫抖。」對於海牙的勞工階層而言，冬天是很難捱的；因此春天的來臨，就如同救星降臨。觀察到自己和這些貧窮的人們，對於天候、季節變化的情感異同處，畫家在信中寫著：「請仔細看看。春天到來的第一天，簡直就像是福音一樣。大批臉色灰暗的人們湧到街上，不是為了別的，只是要確認春天的來臨，這種樣子真令人心情開朗不起來。」
(書簡 312/265)

在談論到自己的作品時，梵谷並沒有對春天

顯露出像秋天那樣的喜愛之情。1882年10月將盡之時，他熱情地寫道：「外面真美……如果秋天能夠一直持續下去就好了。」不過，隨後他立刻加上下面這段描述：「但如果真是如此，那麼雪、蘋果花、麥田和收割後的田地，也都將消失殆盡了吧！」(書簡 277/R15)。

四季的風光變幻，不只為梵谷提供了美麗的景色以供入畫，他並且以敏銳的心靈感受到大自然景致的象徵性。「在整個自然之中，我見到了靈魂的表情。街道旁修剪過的一排柳樹，有時候看起來彷彿是一整列無依無靠的人們。道路盡頭被踐踏過的小草，蒙上了塵埃，似乎是貧民窟裡筋疲力盡的居民一樣。最近下過雪之後，我看到一叢結凍的皺葉甘藍菜，不禁想起某天早上在販賣熱水和炭火店中，一群身披薄布和破舊披肩的女人們。」(書簡 282/242)

布勒班的田園生涯

因為憧憬著鄉村毫無造作的自然風景，以及純樸的勞動者，梵谷在1883年秋天移居到荷蘭東部的鄉下德藍特。他在這個籠罩著憂鬱氣氛的鄉間住了幾個月之後，回到了努昂的布勒班，雙親定居的村落。在這裡，他一本初衷，跟隨米勒的足跡，步上農民畫家的道路。

梵谷的農民習作，全都是以米勒的作品為範本。他也曾經從米勒的〈葛瑞維爾的教堂〉得到靈感，畫下其父擔任聖職的努昂新教教堂外觀。

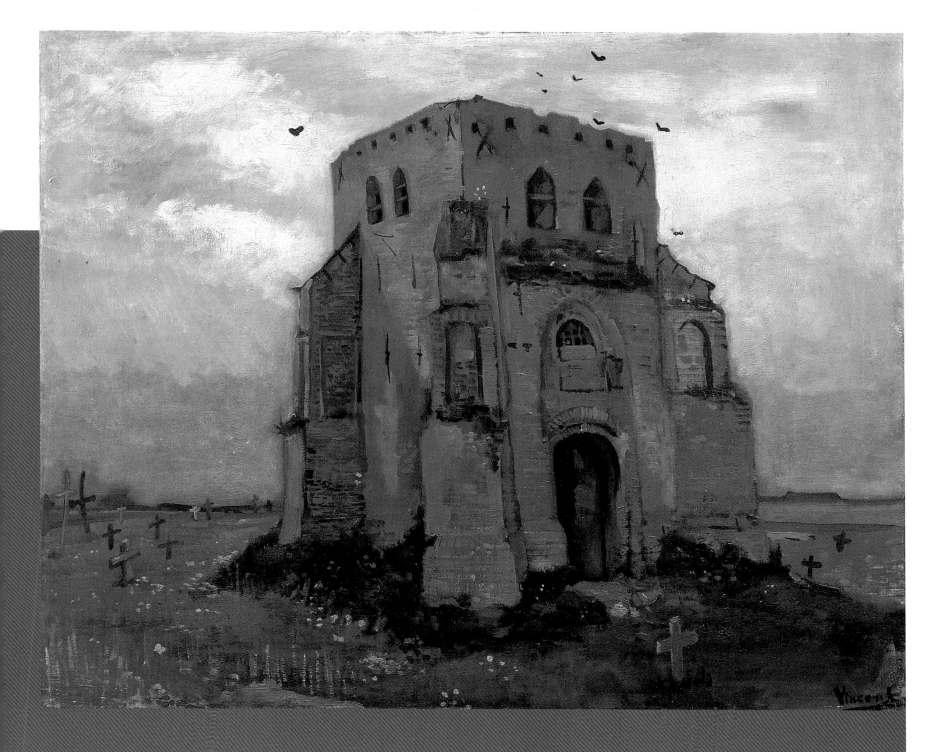

梵谷
有古老教堂塔樓的
農民墓地
油彩·畫布
65×80cm
1885年5月
荷蘭阿姆斯特丹
梵谷美術館
(文生·梵谷基金會)

在這一系列的作品裡，獲得意外成功的是代表作〈有古老教堂塔樓的農民墓地〉。對於聳立在樸素農民墓地中的傾圮塔樓，梵谷衍生出自己獨特的解釋。農民的生活與死亡，在大自然永不間斷的旋律中交織出複雜的脈絡；他們根深蒂固的信仰，和教會的狹隘教義成為對比。「在這片廢墟之中，我得知了農民們生前耕作的田地，在他們死後如何地成為埋葬他們的處所。我想要表達的，就是這樣的狀況。我想告訴觀看者，人們看待死亡和埋葬的態度是多麼地輕描淡寫，簡直就像看待秋天葉落般地理所當然。在這裡，除了少許被掘起的泥土和木製的十字架以外，什麼都沒有……而且現在，這片廢墟也讓

我得知，曾經是多麼牢不可破、擁有無可動搖基礎的信仰和宗教，是如何地腐朽下去：農民們的生與死，卻依然沒有改變。就如同在那一片墓地上生長的花草一樣，萌芽生長，然後枯萎。」梵谷引用法國作家維克多·雨果的話，下了總結：「宗教可能會變化，但是神是不變的。」

(書簡 510/411)

和梵谷父親代表的獨善其身的教會教義不同的是，梵谷認為米勒畫中的純樸農民們是自然中神聖的人物。這樣的想法也表露在他之前的作品裡。有一位住在艾茵霍芬附近的有錢人，和梵谷相識，曾經委託他製作以聖人生平為主題的繪畫，作為起居室的裝飾；而梵谷確信描繪農民的

梵谷
收割麥子
墨水、紙
1884年8月初，
寫給西奧書簡
（456/374）的
速寫
荷蘭阿姆斯特丹
梵谷美術館
（上圖）

梵谷
1888年4月13日
寫給西奧書簡
（599-477）
墨水、紙
荷蘭阿姆斯特丹
梵谷美術館
（右頁左上圖）

生活會是更好的選擇。當對方委託梵谷製作畫稿時，他從鄉村生活中選擇了六個主題：〈栽種馬鈴薯〉、〈耕作的牛〉、〈小麥收割〉、〈播種者〉、〈牧羊人（暴風雨的天空）〉，以及〈拾柴者（雪中）〉。其中，〈小麥收割〉代表著夏季，〈拾柴者〉代表冬季，〈播種者〉和〈牧羊人〉代表秋季，而〈栽種馬鈴薯〉以及〈耕作的牛〉則象徵春季。在這些畫作中所表現出的四季循環，並不是偶然的成果。

這些主題，是梵谷以米勒作品為根據所做出的選擇。米勒為了製作紀念四季循環的繪畫，曾經選擇收割蕎麥做為夏季的代表，冬季則選擇了撿拾柴薪，和梵谷極為類似的主題。以三個巨大的麥桿堆為背景的牧羊人和羊群，則是米勒象徵秋天繪畫的主題。梵谷在艾茵霍芬接受委託時，也是以牧羊人為主題，但背景則選擇他喜愛的麥束做為秋天的象徵。米勒以花朵盛開的果樹，隱喻春季的來臨，但梵谷在艾茵霍芬作品中的選擇卻大不相同。這是因為梵谷總是選擇從事農家工作的人們做為主題。當時，他似乎認為開花的樹木不是繪畫適當的內容；但是幾年之後，他在法國南部時，卻以此做為春天的象徵。

努昂時代，梵谷集中心神於季節的轉換變化。但是他選擇繪畫主題的標準，卻不僅限於季節而已。他受到查爾斯‧布朗的《設計藝術綱領》中補色的理論啟發，而找出了調和四季的方法，並在三組補色中加入黑色與白色。「春天是麥子柔和的嫩綠，和粉紅色的蘋果花。秋天是紫色

調和黃葉的對照。冬天，在白雪上映照出黑影。然後在夏天，閃耀著金色的麥田的橙黃色因素，再加上其對比色藍色。利用各個補色（紅與綠，藍與橙黃色，黃與紫色）的對比，就能正確無誤地描繪出季節豐富的表情和氣氛。」（書簡 454/372）經過這樣的研究與創作，梵谷又將自身的思想往前繼續推進。

巴黎繪畫生涯的展開

梵谷對於四季的思想的明顯進展，是在阿爾時代以後的事。1885年12月，為了在繪畫技巧上更上一層樓，他暫時中斷了在鄉村的工作。在短暫停留於安特衛普之後，1886年3月，梵谷抵達巴黎，和弟弟住在一起。

即使是身在都市之中，梵谷依舊感受到季節的轉變。從安特衛普的住處窗戶所望見的下雪景致，因為實在難以用語言表達出有多麼美麗，於是便用畫筆來表現它。此外，在巴黎創作的極具魅力的小品靜物畫中，萌芽生長的球根植物，明顯表達出畫家對於春天初臨徵兆的敏銳感受。

梵谷畫中刮著強風的克利希林蔭大道風景，則顯示自努昂時期之後，他身為畫家的巨大成長。在梵谷遇見印象主義之後，畫中一向的暗色調起了變化。在他的調色盤中，都是充滿著光線的明亮色彩。他之所以要往南方而行，是為了追求明亮色彩更為強烈的表達方式。梵谷希望，在澄清的南法光線下，自己所描繪的主題，能夠和

米勒
秋：積藁
油彩、畫板
85.1×110.2cm
1874年
美國紐約
大都會美術館
（右上圖）

梵谷
裝在小籠的球根
油彩、畫布
32.5×41cm
巴黎，1887年3至4月
荷蘭阿姆斯特丹
梵谷美術館（左下圖）

浮世繪相匹敵。姑且不論梵谷在巴黎的大幅成長，最重要的是他畫筆下的主題仍然和荷蘭時代相同，依舊是四季的輪替變化。

法國南部的畫業進展

1888年2月，梵谷抵達南法的阿爾時，竟下起了出乎意料之外的大雪。在萬里無雲的天空下頂著白雪的山景，馬上令他想起了浮世繪，而著手畫了一張雪景。之所以會只有一張，是因

為在春天來臨之前只剩下幾個星期，他沒有時間多畫之故。

一開始，梵谷畫了在室內開著花朵的杏仁樹樹枝。但是，附近一整片果園隨即綻放出繽紛的花朵。他在四月初的信中寫道：「我著魔似地努力創作。現在，杏樹上的花朵正盛開著。我很想畫下南法這熱鬧得不得了的果園。」（書簡594/473）除了從米勒和巴比松畫派得知盛開花朵的樹木這個主題之外，他也經由浮世繪有了進一步的了解。他著急萬分地想要早一刻拿到新顏料。「求求你，再寄顏料給我。果園的花期是很短的。我想，你也能夠理解，我想畫下這個主題，讓大家開心。」他畫下了果園的連作，並且以這些作品構成了裝飾三連畫。之後，梵谷計畫將盛開的花朵畫成更大的裝飾作品，而這次的果園連作，則成為這個計畫的第一步（參見書簡599/477）。

在等待五月收穫季的期間，正是梵谷著手描繪阿爾一帶盛開著金鳳花和鳶尾花的好時機。春去夏來，各種各類的花朵逐一盛開，梵谷也將之盡收畫中。不過，當他開始製作規模相當於果園花季的麥田連作時，花卉的繪畫就停止了。1888

梵谷
綠色葡萄園
油彩、畫布
72×92cm
1888年9月
荷蘭奧杜羅
庫拉·穆勒美術館

88年6月，在欣賞過田園風光之後，他寫著：「和春天完全不一樣。雖然乾燥得很，但是我感受到的魅力和春天相比，絲毫不遜色。……現在，一切都是燻烤出來似的金色和銅黃色，伴隨著白熱、深藍色的天空，產生出令人心醉的完美和諧，如同德拉克洛瓦的作品般融合在一起。」(書簡627/497)

在麥子結穗、收割到儲藏這一段時間裡，梵谷完成了一系列的作品。當他俯視著拉克勞平原時，達到了這一連串工作的頂峰。在畫中，被描繪得極小的農民身影，身處在廣大的自然之中，竭盡全力地工作著。相對於象徵夏季的〈拉克勞的豐收〉，梵谷在描繪代表秋天的作品時，模仿米勒的畫作，將三個巨大的麥桿堆作為象徵的主題。在該年六月初的信裡，他歸納出自己最重要的工作內容：「麥田是……能夠畫出像果園花季那樣作品的大好良機。然後現在呢，準備下

個新活動的時刻來臨了。這次是葡萄園。」(書簡640/504)

梵谷將葡萄園作為那一年秋天最後的主題，創作了兩張令人注目的作品：〈綠色葡萄園〉和〈紅色葡萄園〉。這兩張從畫作本身色彩命名的作品，都是為了裝飾黃屋而作。從1888年9月開始，梵谷就企圖將黃屋佈置成自己的家，並且專注在這個野心勃勃的計畫之中。他還拜託弟弟將米勒的〈播種者〉和〈田園的勞動〉寄到阿爾的畫室，以便將這兩幅畫放在手邊；此舉也意味著他並不將黃屋當成臨時寄居之所，而是自己的家一般。

長期以來，梵谷深受米勒影響，也從後者以古老宗教為基礎的主圖獲得無數靈感。在巴黎習畫期間，他又接受印象主義和浮世繪的鮮豔色彩，為自己的繪畫創作開闢了新局面。然而，如何在具宗教象徵的主題上與嶄新色彩的使用方法

梵谷
紅色葡萄園
油彩、畫布
75×93cm
1888年11月
俄羅斯莫斯科
普希金美術館

上取得協調，卻需要畫家一再努力嘗試。1888年，他花了一年的時間，嘗試針對米勒的〈播種者〉，摸索出屬於自己的答案。經過無數次失敗之後，在該年11月時，他終於成功地將米勒的名作改頭換面地轉畫成為新時代的作品。這幅作品不僅色彩使用出色，構圖也很成功。播種的農民頭部被落日的光輝包圍著，有著一圈檸檬黃色的光芒，不僅提高了宗教上的層次意義，同時也表達出自然的永恆律動。

之後，梵谷也繼續追尋象徵著永恆季節循環的影像。在某種意義上而言，季節的循環掌握著構成其作品的重要關鍵。掛在梵谷家中的畫作，

都是以某個季節的景致或活動為主題。他在1888年10月末的信中寫著：「但是，我還沒有完成全體的構想。還是有必要創作其他季節的作品。」

(書簡 720/558)

聖雷米和歐維時期

在見識過法國南部四季不同的美景之後，第二年，梵谷著手籌策規模巨大的計畫。他打算「使用不同的色彩，特別是變更構圖的方式」(書簡690/542)，期望以更洗鍊的方式表達相同的主題，並且樂觀地認為：「這樣的變化和變奏，可以長期

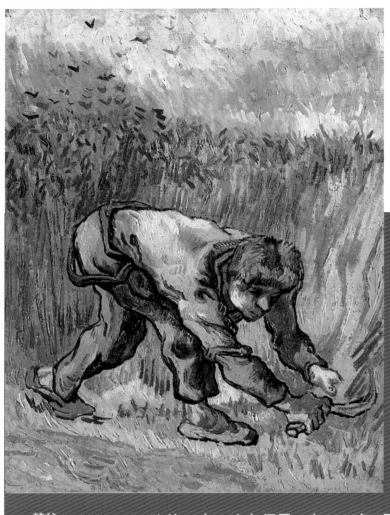

梵谷
小麥收割
油彩、畫布
45.5×53.5cm
聖雷米，1889年9月
荷蘭阿姆斯特丹
梵谷美術館
（上圖）

梵谷
開花的玫瑰與
罌粟田（局部）
油彩、畫布
71×91cm
1889年
德國
不萊梅美術館
（右頁圖）

維持下去吧！」但是，在1889年4月將盡之時，他不得不認真思考，要如何在自己不湊巧發作的病症中繼續這個計畫。

梵谷錯過了兩次花開的季節。為了慶祝姪兒的誕生，他畫了優美的杏仁花，並且隨畫附上一封給弟弟的信。在信中，他以斷念般的口吻流露出自己的不滿：「如果我能夠繼續畫下去，應該也可以畫其他開著花朵的樹木吧！可是現在呢，花季幾乎都要結束了。這根本行不通。」（書簡864/629）

梵谷並沒有屈服於這樣的逆境，在發病的間隙時期一直持續創作著。從他在聖雷米的病房內，可以俯視被圍牆圍繞的麥田。他觀察著每個季節不同的效果，創作了麥子的生長系列作品。在梵谷的想法中，麥子象徵著人類，而手持鐮刀割下麥穗的人隱喻著死亡。從象徵性的意義上而言，收割者和播種者是站在相對的兩極位置上。

1889年秋天，因為聖雷米一帶沒有葡萄園，梵谷無法將喜愛的葡萄收割當作畫作的主題。雖然因此感到遺憾，但他也另外選擇了同為歐洲南方農作物的橄欖來創作。11月，當梵谷決定以採橄欖為作品主題後，先行畫了幾幅習作以作為預備。在高更和貝納爾的作品中，對於採收橄欖的農民有著批判的色彩。和梵谷在艾茵霍芬接受委託時變更繪畫提案相同，這些畫家筆下的橄欖山也同樣出現了聖經裡的場景。

在那一年即將結束的時候，有人提議在布魯塞爾舉行的二十人展中展出梵谷的作品。當時，梵谷挑選了六張描繪南法當地美麗的自然風光的作品。若將這幾張作品放在一起比較，可以發現無論在色彩上或是構圖上，它們都有著統一的協調性，因而產生出全體的一貫性。在這些作品中，除了映照出種種南法田園景致之外，也表現出四季的不同。〈花朵盛開的果園〉、〈長春藤〉、〈紅色的葡萄園〉、〈朝霞中的麥田〉等作品，各各傳達出南法春夏秋冬的印象。再加上兩張向日葵的靜物畫，便組成了謳歌南法的詩篇。相當滿意自己成果的梵谷，在信中告訴母親，他所畫的法國南方的作品，和孩提時期生活的布勒班原野，有著相同的氣氛。（書簡828/616）

梵谷想要再度重返北方的理由之一，是因為他喜愛北方的風景。1890年5月，他落腳在巴黎東北方的歐維村。在當地，梵谷使用橫面甚長的畫布，描繪灰暗天空下的廣闊風景。農民的身影消失在這些作品中，而麥田和綑紮成束的麥桿，則成為農民活動的象徵，為生命在大地上所展開的自然循環下了註腳。

文生‧梵谷生活紀事

在文生‧梵谷（Vincent Van Gogh 1853-1890）過世後一百一十餘年的今天，他的一生已變為一段傳奇故事。有太多關於他的事蹟流傳著，反而使他在藝術史上的地位被模糊了。他的生命雖充滿了不安與騷動，梵谷在藝術上所追求的目標卻非常明確：研究色彩與結構的組合變化，在他的繪畫中創造一種強烈的、動情的張力。

有關他的各種既成印象仍普存於坊間。但梵谷既不是一個瘋狂的天才，也不是一個受苦不為世人所解的藝術家。在他所生活的時代中，他的藝術躋身於前鋒的行列中，而這樣的藝術是不為當時大眾所接受的。但梵谷仍有著許多朋友及一群藝術家與藝評者的支持，他的弟弟西奧提供他的經濟來源；在他短暫的生命結束之前，他的作品也曾在巴黎及布魯塞爾的幾個展覽中展出過。本文略述梵谷一生的經歷與生活紀事。

早年歲月——從美術商走向畫家生涯

珍杜特／倫敦／伯雷那琪／海牙／努昂

在荷蘭南部的北布拉邦特州、珍杜特村的牧師家，有一個小孩出世了，因為是個男孩，這對恩愛夫妻給他取了祖父名字——文生。（「勝利者」的意思）原先在1852年3月30日，他們已生過一個兒子，但隨即夭折，一年後同日，想不到又得了這麼一個健康的男兒，文生‧梵谷跟母親長得最相像。

兩年後，牧師家又生了女兒，再過兩年的1857年5月1日，又生下男孩，這個男孩以父親的西奧為名，西奧的體格比長他四歲的哥哥弱小，相貌也比較俊俏，兩兄弟幼年時已很友好，孤獨且神經質的文生，喜好獨自徘徊於布拉邦特的樹林、原野間，觀察花鳥草蟲，眺望附近忙碌的百姓，除了西奧之外，他不跟旁人遊玩。

十六歲時，由於伯父介紹，梵谷至美術商谷披商會海牙分店做事，他工作熱心，並善於待客。四年後，即1873年，西奧也入谷披商會的布魯塞爾分店，同年，梵谷升進倫敦分店，他將來前途之幸福與輝煌，似乎是可預見的。

然而他面臨一大轉機，甚至對於美術史上，都是重大轉機，他愛上了房東女兒愛傑蓮，可是愛傑蓮早跟別人訂婚了。

付出全副精神來戀愛，卻遭受破滅，他也失去了成為一個成功的畫商之興趣。

廿八歲的梵谷在埃登又有過一次戀愛，這回是跟表妹凱瑟琳，這次戀愛也痛苦地了結。在埃登這種愁悶氣氛下他待不下了，於是，得到表兄毛佛之助，去了海牙，他在這裡又跟酒精中毒極深的娼婦克麗絲丁同居，兩人生活過得很是貧困，梵谷常素描這女子，有一幅題為〈悲苦〉。

「我跟她同是天涯淪落人，所以互相結合，在人生旅途中，一起承擔心裡的重擔，如此，把不幸變為喜悅，不能忍耐的也能夠忍耐了。」與其孤獨，不如跟污泥中的娼婦一起度日，……這正是梵谷的心境。

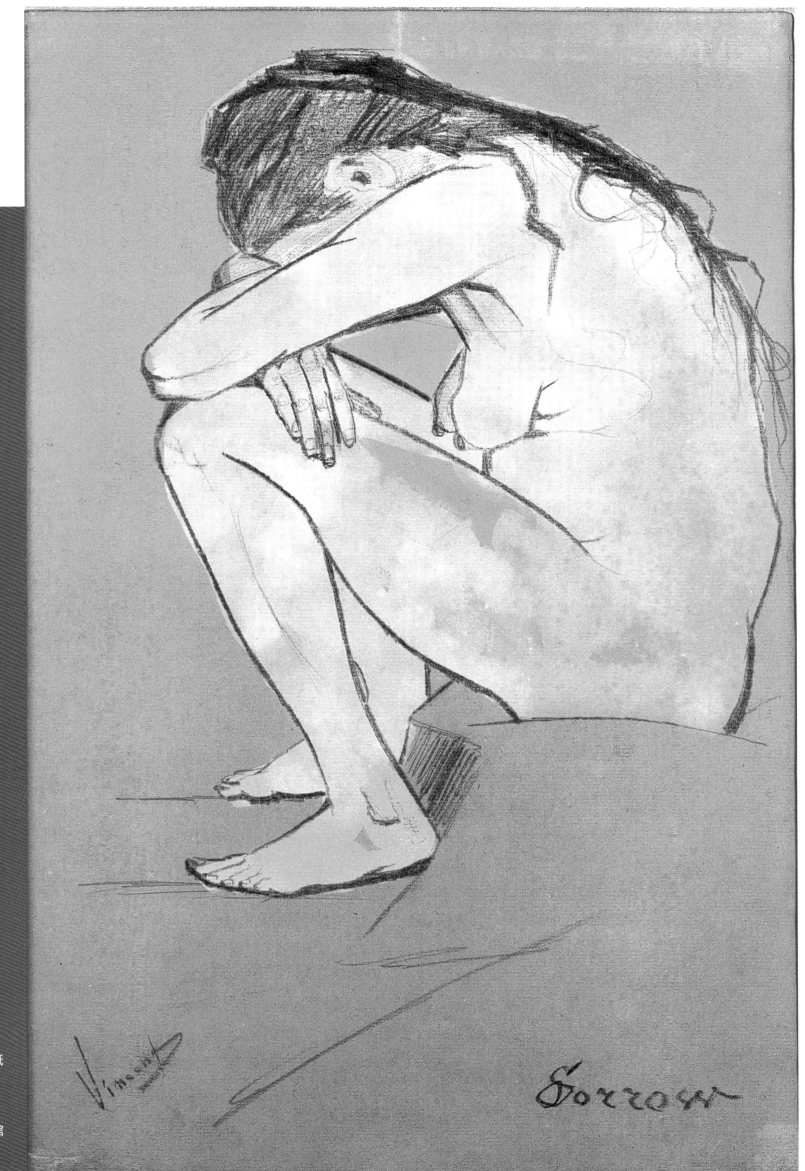

梵谷
悲苦
素描、畫紙
44×27cm
1882年4月
波蘭華沙
華沙美術館

卅歲那一年的歲末，他回到雙親所住的努昂，他把牧師館裡的小屋當做畫室，他畫百姓以及當地的許多織工。然而努昂的家並不是溫暖的，父子之間意見不合，愈來愈覺得苦悶，於是，他終於離開牧師館的畫室，而借住教會的門房家裡。但要用功的話，就得花錢，既然沒有希望從父親那兒取得援助，只得仰賴西奧了。

1885年3月，外出歸來的父親，在牧師館的門口倒下來，就此離開人世，父子兩人從未互相理解過，「人生對任何人都不會是長久的，問題只在於能夠做出什麼。」父親死後，文生‧梵谷首次給西奧的信，他這麼説。而且他確實是一直在努力追求的。

我的畫板明亮起來了

安特衛普／巴黎

有一度梵谷想去杜蘭特，也開始有賣畫的念頭，結果他選擇比利時的安特衛普，在這裡，他最嚮往的仍是魯本斯。

1885年11月，他來到安特衛普，這個城市對一個來自荷蘭鄉下的青年説，充滿朝氣蓬勃的氣息。魯本斯的畫新鮮有力的色彩、船員帶回的日本浮世繪的自由奔放風格、聖安得來教堂的彩色玻璃表現的幻想世界，以及碼頭附近的水手與娼妓的放浪、多彩生活，在他眼裡，都激發起一種昂奮刺激的情緒。

「再來一次吧！」真的，過年後，他又進了美術學校，在此地，他又跟教師、學生們發生

衝突。最後，他想去巴黎的西奧那兒，但西奧總是要他稍待一會。

「我才不信這幾年間完全是白費的，而且是那麼勞苦，我感到自己確有一股力量，也知道自己該走的方向，我的目的就是要描繪所見的、所知道的人間。」

「就一口氣幹完了，但請你不要生氣，我這麼做是經過一番考慮的，這樣相信會節省我們的時間，過正午吧！你如果可以，趕緊去羅浮宮……。」

1886年3月初的一個早上，西奧在蒙馬特的畫廊，從一個車站搬運工人手中，接到這麼一張哥哥寫來的潦草字條。弟弟雖然感到有點為難，但來到這兒也是逼不得已的，於是兩人在巴黎開始一起生活。聽了西奧的勸告，梵谷進柯爾蒙畫室，在此他認識艾彌兒‧貝爾納、羅特列克等人，又因西奧的介紹，接觸莫內、畢沙羅等人，跟高更的遭遇也由此開始。由於跟畫家來往，他的畫風起了大變化，他的畫板急劇地明亮起來，一旦攫取了這種法國式的光，在梵谷的心裡，追求強烈的光之欲望，就更加蠕動起來。

這是我買下的炎陽

阿爾／聖雷米

「為了使畫筆與太陽結合。」他確實急於向南法出發，但何以選擇阿爾？則不清楚，或則是他忘不了羅特列克告訴他的有關阿爾的事。

Vincent 87

梵谷
向日葵
油彩、畫布
43.2×61cm
1887年秋
美國紐約
大都會美術館

好多也在1888年2月到達阿爾，這一天，阿爾積了60公分的雪，是一片白色世界，分不清是日本嗎？他想：「可看見雪中以雪光天空為背景的白色山頂，簡直和日本畫家所畫的冬景相同。」他馬上著手工作，在街上、郊外散步，細心地觀察阿爾景致，他等待著——春天來臨，紫丁香、桃、梨和洋杏花，色彩繽紛，逐漸渲染了整個澄清的天空，幾乎每天都可在茂盛的果樹園裡，看見梵谷氏蹤影，畫布和顏料卻常感不足。「現在支出增加，作品雖是沒價值的，但總是下過一番苦心……」有時實在難以啟齒，但也管不了那麼多，只好向西奧要錢要顏料，等到去函道謝時又要下回的了。有一度要一百零七條油彩顏料，其中四十一條還是加倍大的顏料管呢！

近夏了，隨著太陽光輝的增加，他更加狂熱，工作至忘我的地步，雖然屢次有傑作產生，

一方面卻不能填飽肚子，被灼傷的肉體和極度緊張的精神，都使他逐漸走向破滅的地步。

「即刻描繪夜晚的光景，我覺得很有趣，這星期除畫畫、睡眠、吃飯之外。沒做別的，可以說十二小時乃至六小時，都繼續不斷地工作，因此還有十二小時乃至六小時的足足睡眠。」

「第二回畫咖啡座的外側，涼台上立著大瓦斯燈，也可見到滿布星星的青空。」場所是在阿爾的中心地帶佛拉姆廣場。

原先高更來阿爾，並不怎麼積極，他想去的是馬丁尼克島，而非法國南部的鄉間。

一方面梵谷屢次去函催促高更，一旦知道高更要來，他馬上狂喜地準備迎接，也有生以來初次購買像樣的家具，他曾把房間的模樣，畫了速寫，寄給友人。

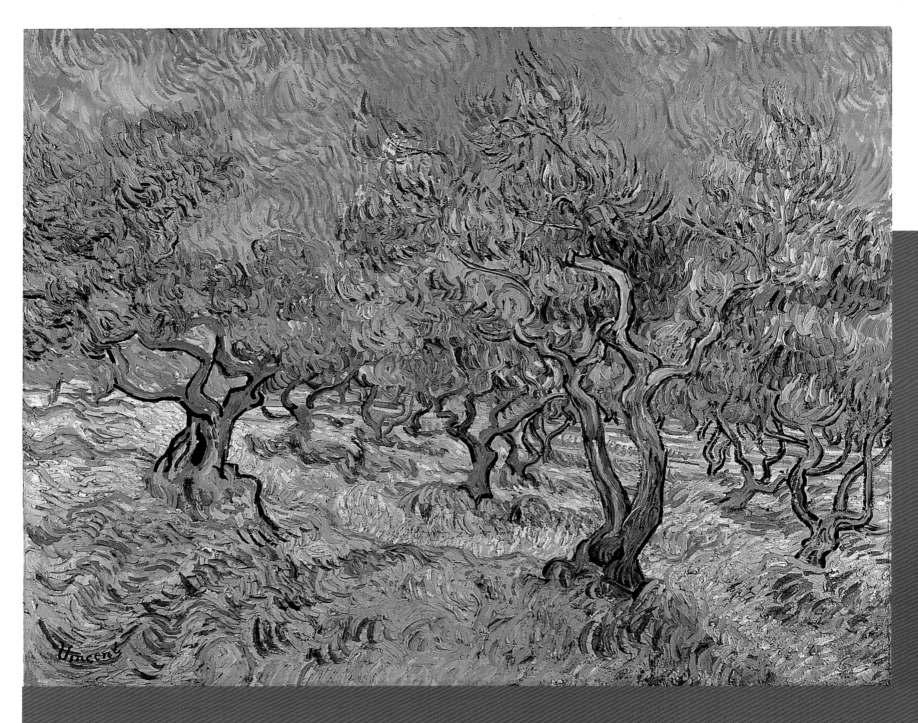

梵谷
橄欖樹園
油彩、畫布
72.5×92cm
1883年9月
荷蘭阿姆斯特丹
梵谷美術館

　　如此看兩人的精神狀態，他們共同生活的結果，或可想而知，乃至發展至梵谷割耳的聳人聽聞事件。

　　1889年梵谷畫了聖雷米療養院的庭院，是他在2月再度入院，3月末出院後作此畫，畫中可見高大樹木，後遭砍伐。（見右頁圖）

　　從聖雷米入阿爾卑斯山脈的山麓地方，有個昔日修道院建築物叫聖保羅毛蘇爾，梵谷進入這個精神病院，正是割耳事件五個月後的1889年5月。割耳後，他在阿爾被目為瘋子而遭監禁，並且不能自由作畫，在此地他則得到作畫的許可。然而；是否能使他痊癒，則值得懷疑，他不絕聞到「有似動物園檻中野獸一般的叫喚與咆哮。」吃的也極粗糙。

　　一方面與發作的狂病鬥爭，同時他仍不斷作畫，他開始捕捉隱隱跳動的宇宙律動，滾動樹、波浪似的橄欖樹枝，他的筆觸，令人想起噴火時的火焰漩渦，強而有力、銳利。

梵谷生命短暫，藝術作品永恆

歐維時期

　　在聖雷米，病況無甚進展，有時發作，對他是一大痛苦。回北方也許會好一點，梵谷也思念故鄉布拉邦特，於是在1890年5月16日，他離開了居住一年的聖雷米。

　　到巴黎與弟弟西奧相會，並初度會見了西奧之妻約翰娜，及出生不久與自己同名的甥兒文

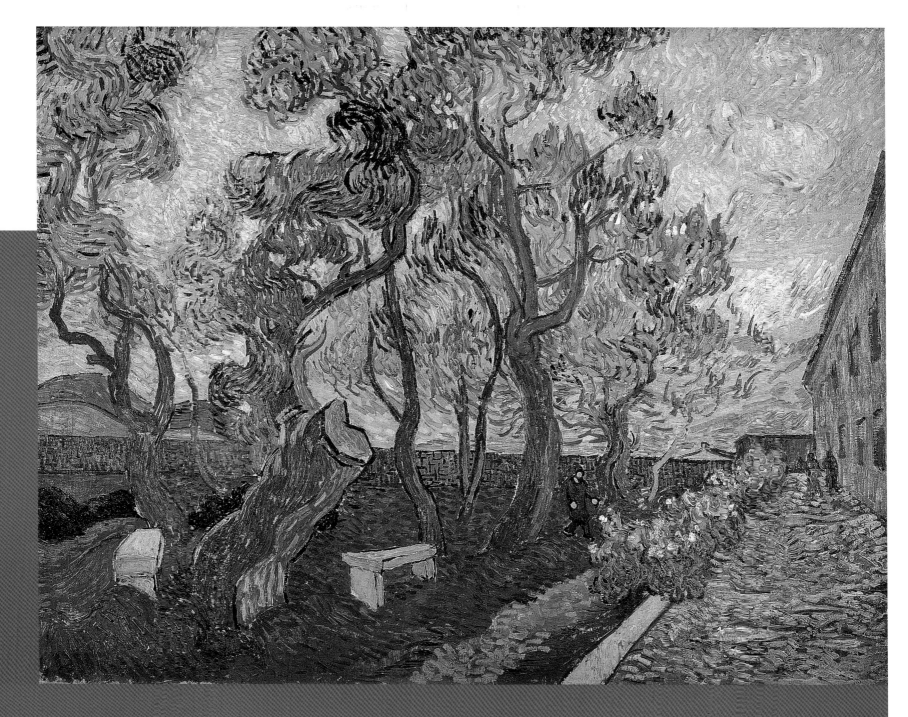

梵谷
聖雷米療養院的庭院
油彩、畫布
73.1×92.6cm
1889年
德國埃森
福克旺美術館

生。過了愉快的四天後，5月21日，他搭火車赴歐維。

在巴黎北方，面對奧瓦河，有個安靜的村落歐維。拿著西奧的介紹信，梵谷拜訪了杜古道爾‧嘉塞，嘉塞有許多畫家朋友，自己也能畫幾筆，他溫和地迎接梵谷。這是個藝術家好訪的村子，綠滿原野，令人思念起布拉邦特藁葺的老農家──這些都是使梵谷喜歡這個村子的原因，他好像麥田上啁囀不停的雲雀，忙個不停地作畫，教會、村公所、庭園、農家，無不入畫。

他在卅歲時，曾說自己只能活個六年至十年，在阿爾割耳後，也說如果沒有西奧的親情，自己也會走向自殺一途。在聖雷米所畫〈割麥的人〉中，也見到死亡的陰影，這些不跟他在歐維

的自殺都是一致的嗎？

7月27日，在居處吃過午餐後，梵谷立刻外出，到夜晚才按壓著側腹回來，不發一言就上自己的房間去了。

7月29日，上午十時半，梵谷握著西奧的手，靜靜地死去，他的懷中殘留著給西奧的信：「千言萬語，說不出口。」又「這個除了談我們的畫以後，則一無所能……無論如何，我對於自己的畫，已投入生命，我的理性已在此而半毀──這樣也好──」信在先前已給撕成碎片。

7月30日午後下葬　墓地面前的麥田，正有鴉群紛飛。文生‧梵谷年僅卅七歲，生命短暫，但是他的藝術作品永恆。他的愛。他的天才，他創造的偉大的美，永遠存在，豐富著我們世界。

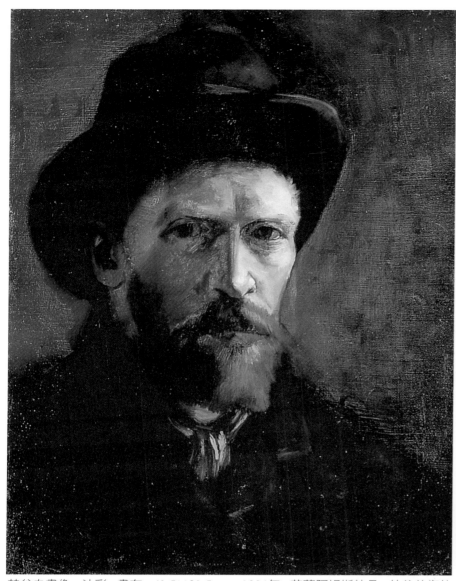

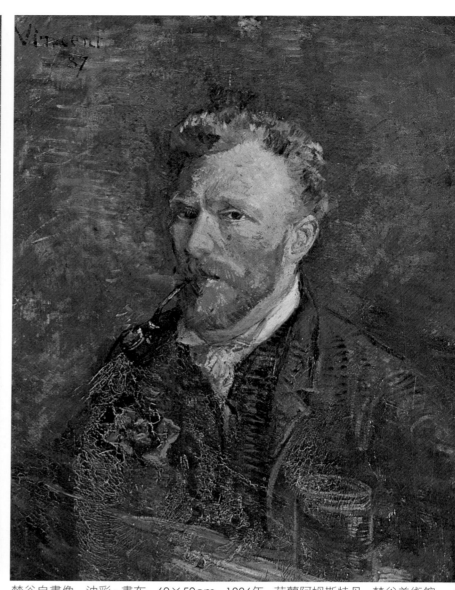

梵谷自畫像　油彩、畫布　41.5×31.5cm　1886年　荷蘭阿姆斯特丹　梵谷美術館　　梵谷自畫像　油彩、畫布　60×50cm　1886年　荷蘭阿姆斯特丹　梵谷美術館
梵谷自畫像　油彩、畫布　41.5×37.5cm　1886年　荷蘭阿姆斯特丹　梵谷美術館　　梵谷自畫像　油彩、畫布　19×14cm　1887年　荷蘭阿姆斯特丹　梵谷美術館

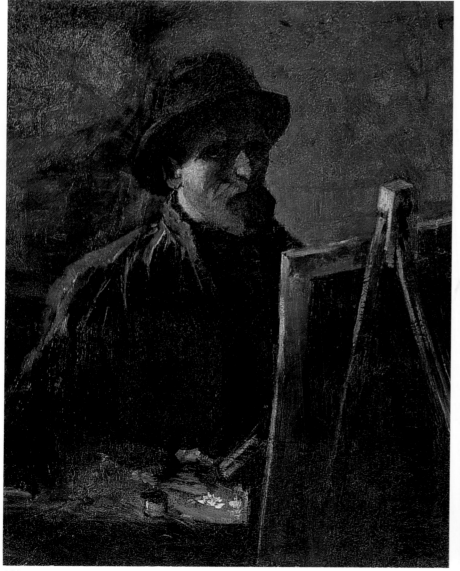

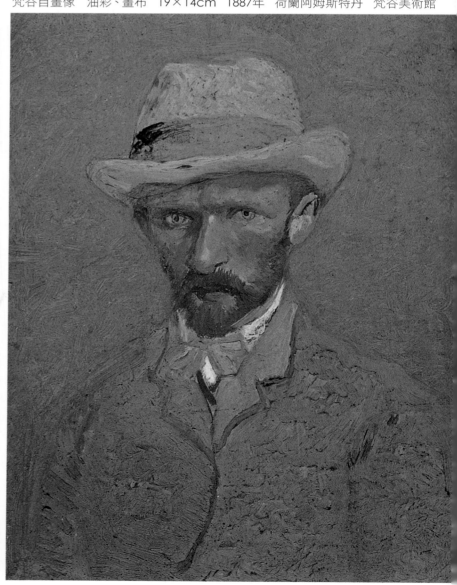

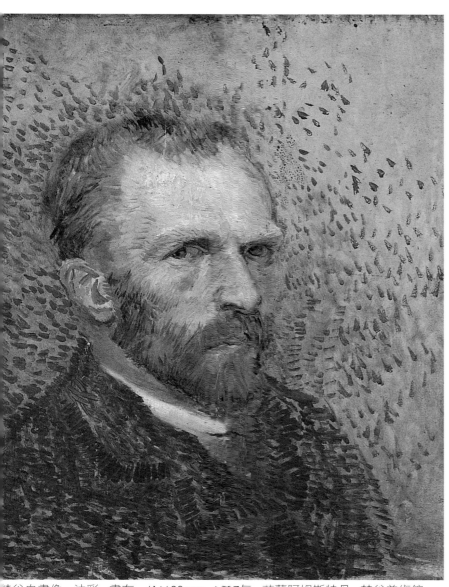

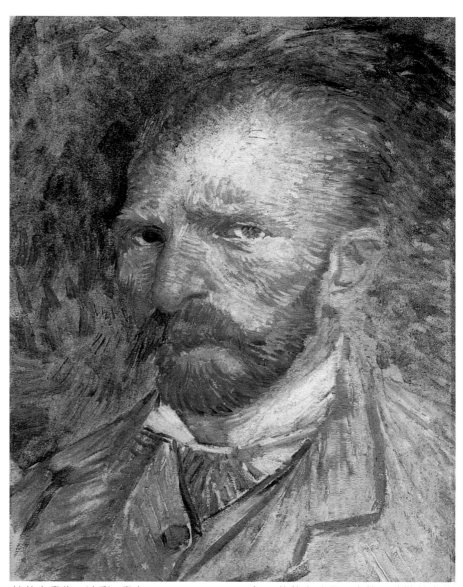

梵谷自畫像　油彩、畫布　41×33cm　1887年　荷蘭阿姆斯特丹　梵谷美術館
梵谷自畫像　油彩、畫布　19×14cm　1887年　荷蘭阿姆斯特丹　梵谷美術館

梵谷自畫像　油彩、畫布　34×25cm　1887年　荷蘭奧杜羅　庫拉·穆勒美術館
梵谷自畫像　油彩、畫布　42×31cm　1888年8月　荷蘭阿姆斯特丹　梵谷美術館

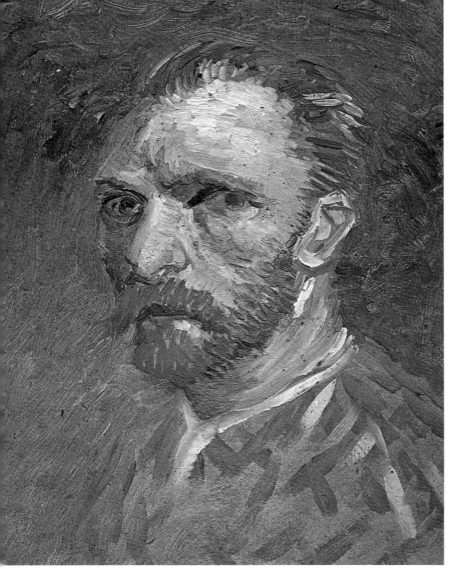

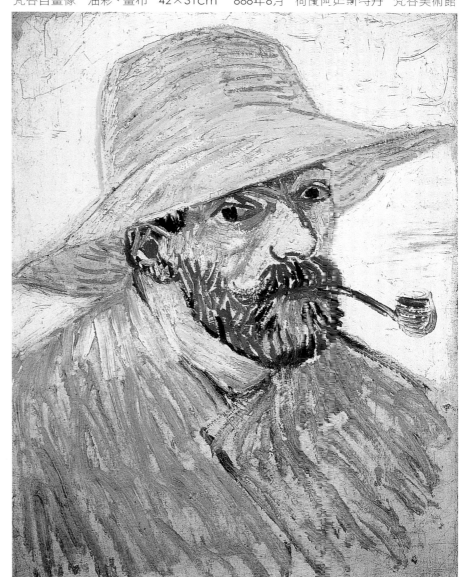

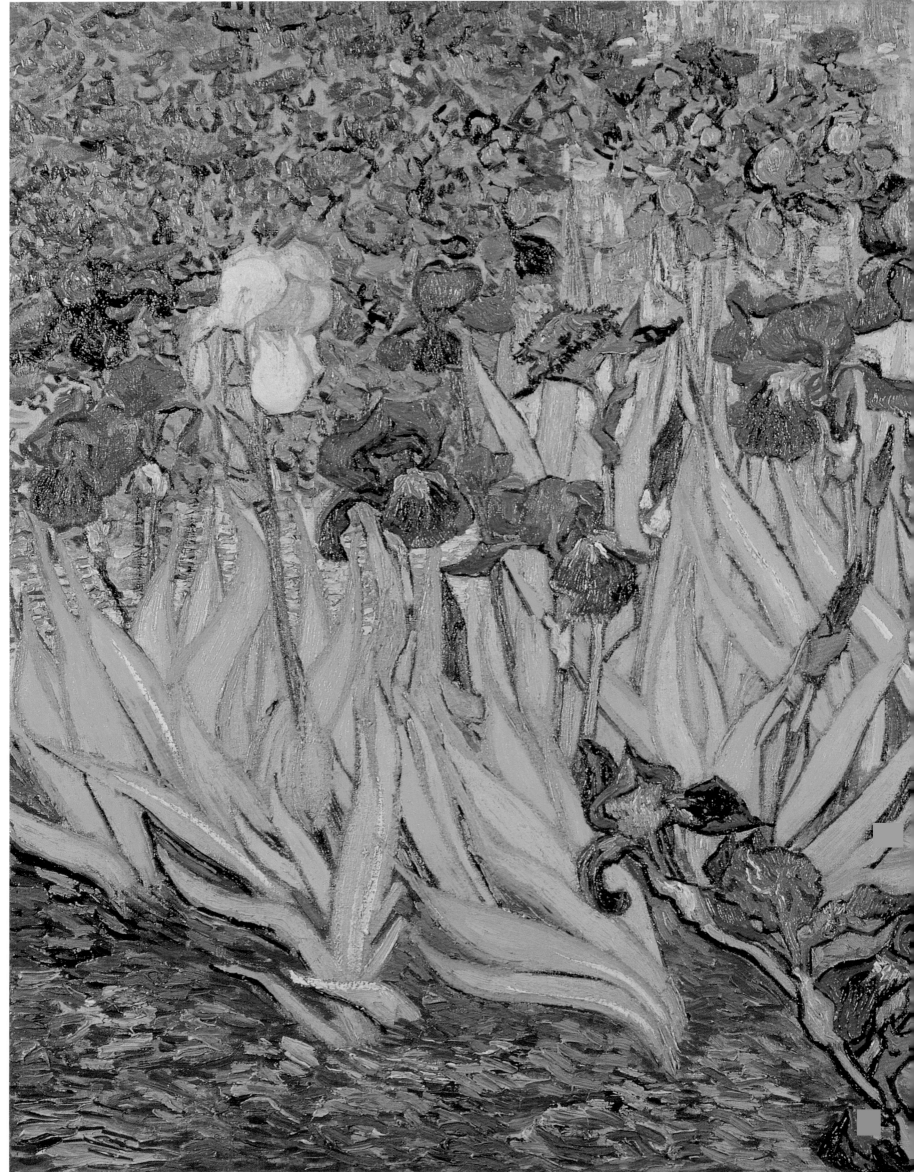

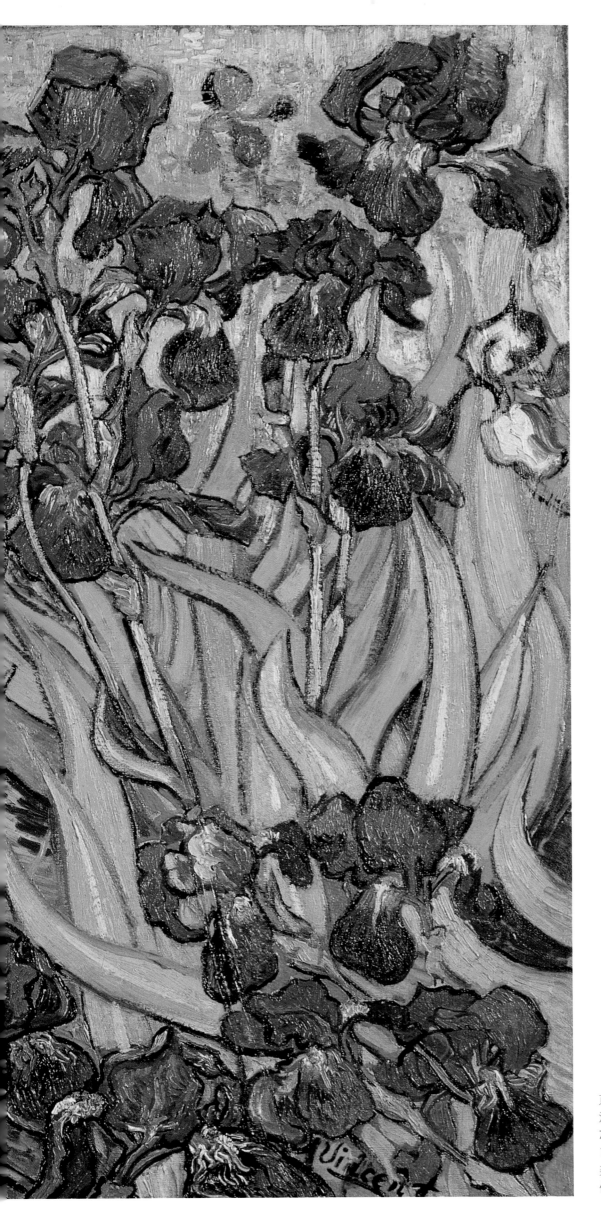

鳶尾花
油彩、畫布
71×93cm
1889年
美國
保羅・蓋堤美術館

梵谷繪畫作品圖版索引

國家圖書館出版品預行編目資料

文生‧梵谷=Vincent van Gogh

. -- 初版 . -- 台北市：藝術家出版社, 2006〔民95〕

面；25.4×33.5公分
ISBN-13　978-986-7034-27-4（精裝）
ISBN-10　986-7034-27-9（精裝）

1. 梵谷（Van Gogh，Vincent，1853-1890）傳記

2. 梵谷（Van Gogh，Vincent，1853-1890）作品評論

3. 畫家－荷蘭－傳記

940.99472　　　　　　　　　　　　95021950

鑑賞大美術家系列

文生‧梵谷
Vincent van Gogh

何政廣 主編　藝術家雜誌 策劃

發行人 ｜ 何政廣
主編 ｜ 王庭玫
文字編輯 ｜ 王雅玲‧謝汝萱
美術編輯 ｜ 曾小芬

出版者 ｜ 藝術家出版社
台北市重慶南路一段147號6樓
TEL：（02）2371-9692～3
FAX：（02）2331-7096
郵政劃撥：01044798 藝術家雜誌社帳戶

總經銷 ｜ 時報文化出版企業股份有限公司
倉庫：台北縣中和市連城路134巷16號
TEL：（02）2306-6842

南部區域代理 ｜ 台南市西門路一段223巷10弄26號
TEL：（06）261-7268
FAX：（06）263-7698

製版印刷 ｜ 欣佑彩色製版印刷股份有限公司
初版／2006年11月
定價／新台幣680元

ISBN-13　978-986-7034-27-4（精裝）
ISBN-10　986-7034-27-9（精裝）
法律顧問　蕭雄淋
行政院新聞局出版事業登記證局版台業字第1749號